U0154153

一生不可錯過的77個中國建築

Architecture of China

羅哲文 主編

contents

一生不可錯過的77個中國建築

序

建築被稱爲凝固的音樂、交響的樂章。人類文明的起始、木石的史書，用智慧與血汗鑄就的輝煌。馬其頓亞歷山大的武功，大流士的改革與專制，釋迦牟尼、耶穌基督的說教。以及中國的秦皇、漢武、唐宗、宋祖，一代天驕成吉思汗的偉業豐功，都如大江之東去，一去不返。然而埃及的金字塔，希臘羅馬的神廟城堡，劇場，亞洲的佛寺和歐洲的教堂，秦皇、漢武的高封巨塚，卻巍然屹立，訴說著歷史滄桑，展現著昔日的輝煌。

中國古建築，以其優美的形象、豐富的色彩、獨特的結構、精美的磚瓦木石雕刻……等，展現出建築藝術的燦爛輝煌。宮殿園林、寺觀廟堂、堰壩橋梁、城市村莊，彈不盡的音符、奏不完的樂章，永遠在迴響。

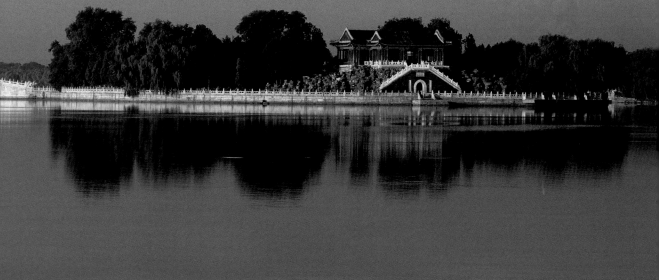

為繼承和弘揚優秀的建築文化藝術傳統，提供借鑑參考和藝術之評賞，特邀約同仁編輯了「視樂園——一生不可錯過的七十七個中國建築」一書，雖然所錄不及其萬一，但也不難窺見中國古代建築輝煌之一斑。忝任主編，聊贅短言，至於書中之簡短介紹和精美圖片還請讀者高明不吝觀覽和評說。

羅　哲　文

二〇〇四年甲申歲末

秦始皇陵及兵馬俑

精心布置的地下宮殿

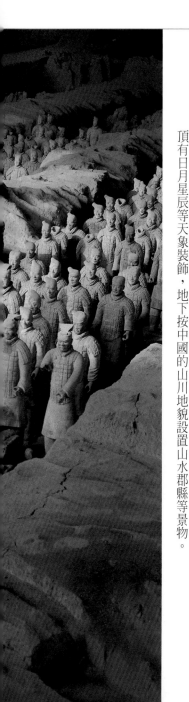

始皇陵位於西安市以東三十五公里的驪山北麓。據說秦始皇之所以選擇這裡做皇陵，是因為可以頭枕驪山，腳踏渭河，用自己的威嚴震懾整個國土和臣民。幾千年過去了，秦王朝和秦始皇都已作古塵埃，只剩下那座讓後人嘆服不已的地下王國。這裡出土了大量的秦俑及雕塑，是中國和世界雕塑史上的瑰寶，宣示著泱泱中華的古老文明。作為中國歷史上第一座皇帝陵園，它宏大的規模和豐富的陪葬品，均居歷代皇帝陵之首。

秦始皇陵仿咸陽宮的規模修建，恢宏而壯觀，作為一座精心安排的地下宮殿，這裡處處昭示著墓主尊貴的地位。陵區分陵園區和從葬區兩部分，由內、外兩城組成，封土呈四方形。根據測量，其內城周長為二千五百公尺，外城周長為六千三百公尺，占地「九頃十八畝」，取「久久」之意。這些封土原高約一百二十五公尺，陵基近似方形，形狀近似覆斗。封土頂部平坦，腰為階梯狀，形制十分獨特。

皇陵地宮的心臟部位安放著秦始皇的棺槨，四周有陪葬坑和墓葬四百餘處，範圍達五十六點二五平方公里。出土的文物達五萬餘件，主要有銅車馬及兵馬俑等。其中有一組兩乘大型的彩繪銅車馬——高車和安車，被譽為「青銅之冠」。它是迄今為止中國發現的形體最大、裝飾最華麗，且結構和繫駕最完整、生動的古代銅車馬。

另外，地宮中還有文武大臣的位次，宮門設置了弩機等暗器，用以防止盜墓者入侵。墓中用水銀做成江河湖海，並用機械力使之流動不息，情景蔚為壯觀。在墓頂有日月星辰等天象裝飾，地下按中國的山川地貌設置山水郡縣等景物。

秦始皇兵馬俑

規模龐大的兵馬俑坑，陳列有序，軍容鼎盛。兵馬俑形體與真人相近，神態栩栩如生，是研究秦代軍事文化的珍貴文物。　姚天新／攝影

同時，在陵園東邊一千五百公尺處還發現從葬兵馬俑坑三處，成「品」字形排列，面積達二萬平方公尺以上。這裡出土了大量的陶俑、戰車和實物兵器等，可以說是一個精心布置的地下博物館。兵馬俑一號坑以車兵為主體，形成矩形聯合編隊；二號坑由車兵、步兵和騎兵組成四個曲尺形軍陣，場面恢宏，令人驚歎；三號坑形狀呈「凸」字形，坑內陶俑以夾道式排列，是秦軍的指揮中心。站在這些排列整齊的陶俑面前，人們似乎還可以感受到當年秦國軍隊浩浩蕩蕩的龐大氣勢。

樓蘭古城

沙漠中的龐貝

樓蘭是沙漠中的奇蹟。大概在西元前一七六年，在羅布泊的西部開始出現這個叫樓蘭的小國。樓蘭國雖小，卻是南北兩條絲綢之路的交會點，一時間這裡人來人往，車水馬龍。到西元三三〇年前後，往日的西域明珠變成了一座荒涼而乾淨的空城。樓蘭古城的消失，與古羅馬龐貝古城的消失一樣令人歎息，因此它又有「沙漠中的龐貝」之稱。

據專家考證，樓蘭古城中的建築布局主次分明，和諧統一，充分顯示了古人傑出的建造能力。據測量，古城占地十萬八千多平方公尺，在城東、城西有殘留的黃土城牆，高約四公尺，寬約八公尺。城的西部和南部是成片的居民區遺址，現在有些房屋的門窗等設施還依稀可見。房屋的營建採用中亞地區常見的木結構建築，柱子是胡楊木製成的，院牆是用蘆葦紮束或用柳條編織起來，再抹上黏土築成。這些房屋的構築方法雖然一樣，但布局卻有著明顯的差異：西部的建築物基本上是由一座座宅院構成，宅院中有前廳、中堂、廂房和後宅之分，有些住宅還帶有美麗精緻的小花園。而南部住宅則由一排排緊密相連的住房組成，房屋都是單間，沒有花園和院落。

古城中心醒目的四堵土牆如今已經成了樓蘭的標誌性遺跡，被人們稱為「三間房」，是城中唯一使用土坯砌築而成的建築物。這些牆壁厚一點一公尺，殘高二公尺，坐北朝南，直對南城門。從這一組建築物的位置和構造等情況分析，這裡可能

樓蘭古城遺址
如今的樓蘭古城裡到處都是殘垣斷壁，在黃沙的掩埋之
下，千年不朽的黃楊木露出各式各樣奇特的造型。

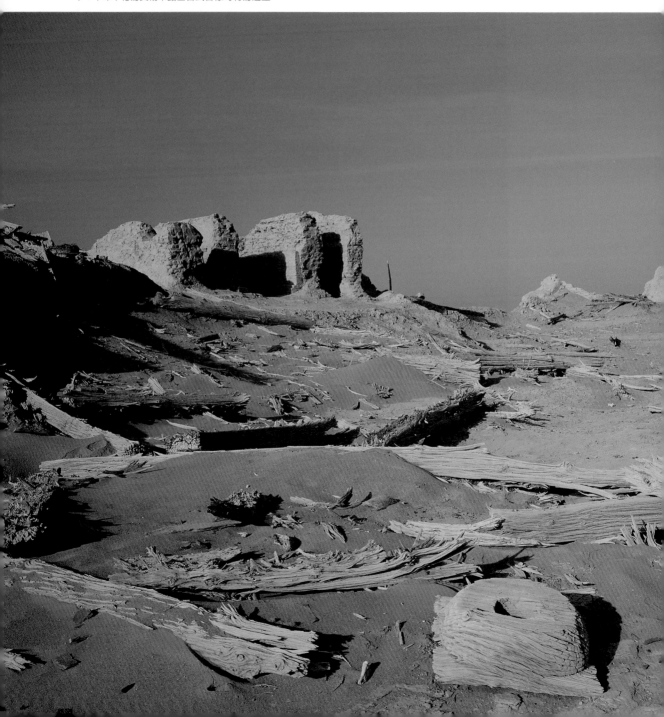

古城佛塔殘跡

佛塔位於古城東北區，是全城最高大的建築物。它默默兀立在那裡，彷彿正在向過往的人訴說著陳年往事。

是當年的衙署所在地。在出土的文書中，有這樣的規定：「連根砍樹者，不管誰都罰馬一匹」，「在樹木生長時期，應防止砍伐。如砍伐樹木大枝，則罰牝牛一頭。」從這裡可以看出，早在一千多年前，樓蘭的國王和臣民們就已經有了防沙護林的意識，並依靠法律保護樹木，這種精神令人汗顏。

樓蘭古城中最高的建築，是位於城東的一座佛塔，殘高十點四公尺，塔身呈圓柱形，是由土坯加木料壘砌而成，中間有土，其外形與古代印度佛塔相似。塔基為方形，邊長十九公尺半。如今塔頂已殘，人們無法見到佛塔原貌，更無法知道這裡曾經發生了多少恩怨交織的往事。

在樓蘭古城及其周圍還發掘了許多古墓、烽燧、糧倉等遺址，其中最具傳奇色彩的是一具三千八百年前的「樓蘭美女」乾屍的發現。在此之前，人們從來沒有真正見過樓蘭人的樣子，更不用說這麼直接而具體了。女屍的牙齒、毛髮、指甲都保存完好，彷彿剛剛睡去，甚至連藏在她的頭髮和皮鞋裡的蝨子都還栩栩如生。

樓蘭古城的發現震驚了全世界，為了揭開古城消失之謎，曾經有大量的專家學者匯集於此。如今，關於樓蘭古城消失原因的假設多種多樣，學術界也沒有統一的定論。不管如何，人們對樓蘭古城的研究都對後人有著直接的借鑑意義。但願西域明珠的神秘面容能早一天呈現在世人面前。

一生不可錯過的77個中國建築

10

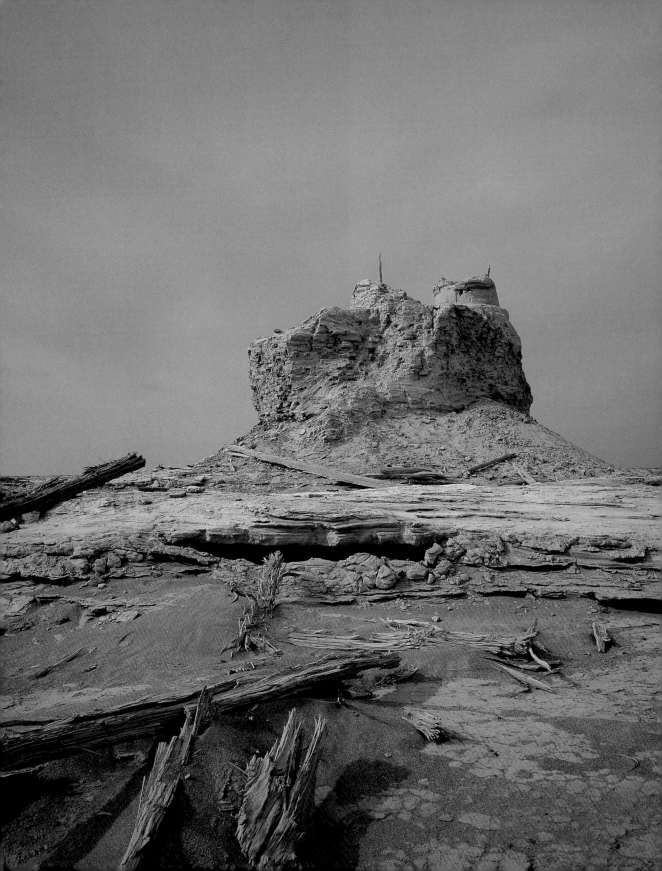

茂陵

中國的金字塔

雄視千秋的埃及金字塔凝結了人類的智慧和血汗。然而，在距離埃及遙遠的國度，與建造金字塔的法老們有著同樣熱情的，還有一位中國皇帝。這位皇帝不是別人，正是才略與功勞都足可與秦始皇比肩的漢武帝劉徹。漢武帝這位在中國光耀千秋的皇帝，同樣建造了一座令世人震驚的墓塚，這就是有著「中國金字塔」之稱的皇家陵墓──茂陵。

茂陵始建於西元前一三九年，歷時五十三年終建成，是西漢諸陵中規模最大的一座。它位於陝西咸陽西北二十公里處，經歷千年風雨侵襲，依舊巍然屹立。茂陵陵體高大雄偉，形爲方雉形，與埃及金字塔的形狀相似。其周圍有衛青、霍去病、霍光等陪葬陵墓二十餘座，星羅棋佈，景象尉爲壯觀。

茂陵陵墓形似覆斗，以夯土砌築。

李少白／攝影

築。它高約四十七公尺，頂部東西長三十九公尺半，南北寬三十五公尺半；陵墓底部東西長二百二十一公尺，南北寬二百二十一公尺，遠望恢宏肅穆。在陵墓周圍有方形的夯築城垣，僅牆基寬度就達五點八公尺，可見其堅固程度。茂陵的四面中部都開闕一個門，門外都有雙闕，現在東、西、北土闕遺址尚存。殘存的古闕雖然破落，但仍掩不住昔日的華美。闕內的瓦礫、紅燒土及被火燒過的磚瓦看起來是那樣地古老、斑駁。

縱使昔日無限風光，也難掩歲月流淌。雄偉的茂陵依然挺立，隨風搖曳的墓草啊，黃了再青，青了再黃，只是這裡掩埋的，是曾經的天之驕子。

玉門關及漢長城

守望千年的繁榮與落寞

玉門關是絲綢之路通往北道的咽喉要隘，它蒼涼、神奇，從古至今，曾經引得無數文人墨客為之感慨。「黃河遠上白雲間，一片孤城萬仞山。羌笛何須怨楊柳，春風不度玉門關。」千百年來，王之渙的《涼州詞》以悲壯的情緒撩動著人們嚮往的心弦。

玉門關當年是駝鈴悠悠、商賈雲集、繁榮興旺的關口。西漢時期出使西域的張騫就是透過玉門關，將中原的絲綢、茶葉等物品運往西域各國的，而此後，西域的宗教文化以及葡萄、瓜果等特產也相繼傳入中原。

現在的玉門關位於河西走廊西端的敦煌市境內，在市西北約九十公里處。數百年過去了，玉門關遺址依然有其獨具特色的建築和歷史價值。遺址是一座四方形的小城堡，俗稱「小方盤城」。它屹立在東西走向戈壁狹長地帶中的砂石崗上，南邊有鹽鹼沼澤地，北邊是哈拉湖和著名的漢長城。

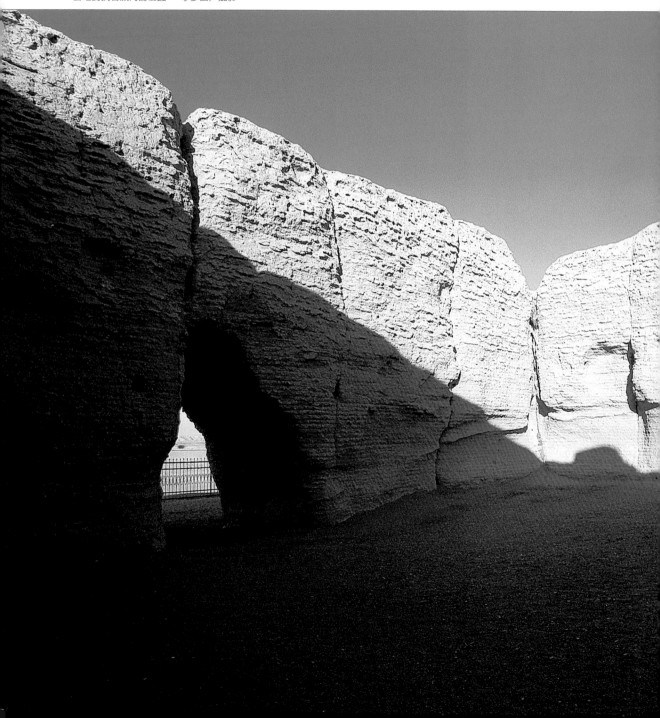

玉門關小方盤遺址

在陽光的照射下，古老的關城雄姿依舊。斑駁的牆體無
聲地對抗著歲月的侵蝕。 李少白／攝影

玉門關現存城垣完整，平面近方形，東西長二十三點六公尺，南北寬二十四點四公尺，高九點七公尺。城牆上寬均為三點七公尺，東西牆下寬四公尺，西北牆下寬四點九公尺。城垣都是黃膠土建築而成，城牆上有女兒牆，下設馬道，馬道位於城內東南角，寬不足一公尺，但靠東牆向南轉，人馬可直接通到頂端。在城垣北坡下面，設置著東西車道，是歷史上中原和西域各國過乘往來的郵驛之路。遙想當年，這裡一定車來人往，是遙遠邊塞中一處不可多得的熱鬧地帶。

在玉門關西方五公里的戈壁中，靜靜躺著令人稱奇的漢代長城遺址。它已經在蒼茫戈壁中屹立了二千多年，雖然歷經千年風沙侵襲，卻依然完整。漢長城結構獨特，以蘆葦、胡楊、紅柳和羅布麻等夾礫構建。現在的漢長城最高處約四公尺，蘆葦等層厚五公分，沙礫層厚二十公分，黏結牢固，可謂「中國獨創古老的混凝土」。

在長城內側的高處，有峰燧土臺遙遙相望。這些峰燧土臺以黃土構築臺基，上部以土坯壘築，最高處為十公尺。在峰燧旁邊有報警時用來點燃烽火的積薪十五垛，現在都已凝結如化石般堅硬。在烽頂上還蓋有小室，是戍卒日夜執勤警戒的地方，如果發現有敵來犯，白天舉燧升煙，夜晚擎烽燃火，以示警報。

如今，戰馬嘶鳴的時代已經遠去了，但是，人們來到這裡，無不為長城關塞的恢宏所震撼。殘破的城垣在塞外陽光的照射下泛著金色的光芒，沉默而又堅韌。

漢長城遺址

歷經二千多年風沙侵襲的漢長城，依舊堅固，獨特的
構建方式是它留存至今的主要原因。 尹楠／攝影

高昌古城

絲綢之路上的明珠

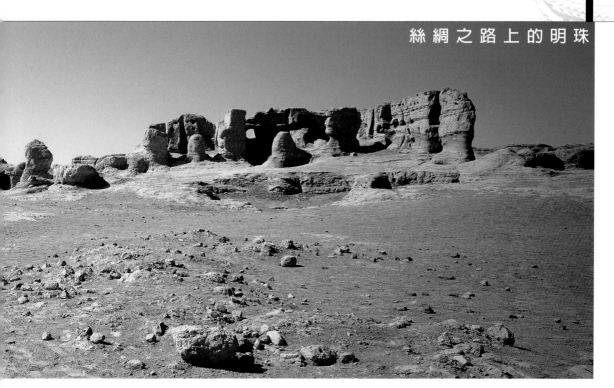

　　高昌古城位於吐魯番市東四十五公里火焰山南麓木頭溝河的三角洲，為高昌王國的都城，被當地的維吾爾族人稱做「亦都護城」，即「王城」的意思。這裡不僅是古代「絲綢之路」上的重鎮之一，而且也是世界宗教文化薈萃的寶地之一。

　　高昌古城在十三世紀末的戰亂中被廢棄之後，大部分的建築物已消失，但古城街巷猶存。雖說是斷壁殘垣、舊墟廢舍，卻氣勢宏大，巍峨壯觀，神秘的異域風情令人心醉。

　　高昌古城目前保留較好的有外城西南和東南角的兩處寺院遺址。其中西南角的佛教寺院遺址，占地約一萬平方公尺，由大門、庭院、講經堂、藏經樓、大殿、僧房等組成。寺門、廣場、殿堂和佛龕至今都依稀可辨。從東門而入，轉過天

高昌古城遺址

高昌古城因其「地勢高敞，人廣昌盛」而得名。雖經二千多年的風吹日曬，古城輪廓猶存，城牆氣勢雄偉，是古代西域留存至今最大的古城遺址。　尹楠／攝影

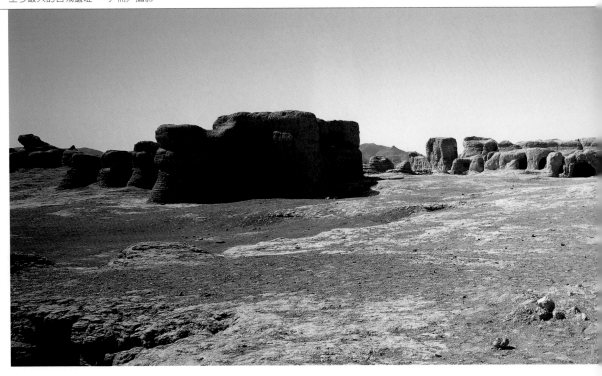

井，登上寬敞的大殿，就可以看到巨人般的塔柱堅韌地挺立其中。舉目仰望，只見一個個大大小小的佛龕，星羅棋佈，從塔腰一直排列到塔牆，猶如一顆顆璀璨的寶石，閃耀奪目，不禁讓人感歎當年寺院富麗華美的建築和佛教文化的盛況。

東南角的寺院，尚存一座邊形的塔和一個禮拜窟，是城內唯一壁畫保存較為完好的地方。而內城北部正中有一座不規則的方形城堡，上面殘存著一座高約十五公尺的建築物，這就是著名的「可汗堡」。「可汗堡」形如巨型煙囪，聳立於萬里無雲、湛藍的天空下，由二尺見方的紅土板夯築而成，十分堅固。

如今，這裡的每條街巷、每座土屋、每段殘垣，似乎還在向人們訴說著絲綢之路上，這個古老王國的昔日輝煌。

交河古城

西域佛城

交河古城始建於三千多年前，是吐魯番盆地最早的居民——車師人的王城，是昔日「絲綢之路」上的歷史名城，曾為高昌王國下屬的軍事重鎮之一，毀於十三世紀末的戰火。

交河古城是目前世界上最古老、最大、也是保護得最為完好的生土建築城市。

古城四面臨崖，在東、西、南側的懸崖峭壁上，劈崖而建三座城門，建築物主要集中在臺地東南部，如今只剩一片廢墟，但當年的布局和規模仍然依稀可辨：全城長約一千公尺，古城中央以一條長三百公尺、寬十公尺的大道為中軸線，將古城分成三個建築區域。

大道北部是一座規模宏大、氣勢雄渾的寺院，以它為中心構成了北部的佛教寺院區，這一區的建築面積約為九萬平方公尺。建築多為長方形，院落門向著所臨街巷，而且每個主室裡都有一個方土柱，可能是神壇或塔柱。城北還建有一組壯觀的土坯砌成的塔林。塔林由一百零一座佛塔組成，中央的大佛塔高約五公尺，摹仿印度佛陀伽耶大塔而建，四角各由二十五座大小相同、列成方陣的佛塔群拱衛而成。此塔林是中國現存最早的金剛佛塔，也是新疆目前唯一的佛教塔林。塔林西北方是著名的地下佛教寺院，上部已夷為平地，下部內有殘存壁畫，曾出土高僧舍利子，名噪世界。

大道東側為官署區，建築比較稀疏，城門遺址保存較好；東北部是居民區，建築比較密集，建築面積約為七點八萬平方公尺。

大道西側和古城南部是手工業作坊區。這裡的房屋一半在地下，一半在地上，用夯土築成，類似陝北的窯洞。城中大道兩旁皆是高厚的街牆，臨街不設門窗。大體南北、東西向垂直交叉、縱橫相連的街巷把建築群分為陰涼通風。

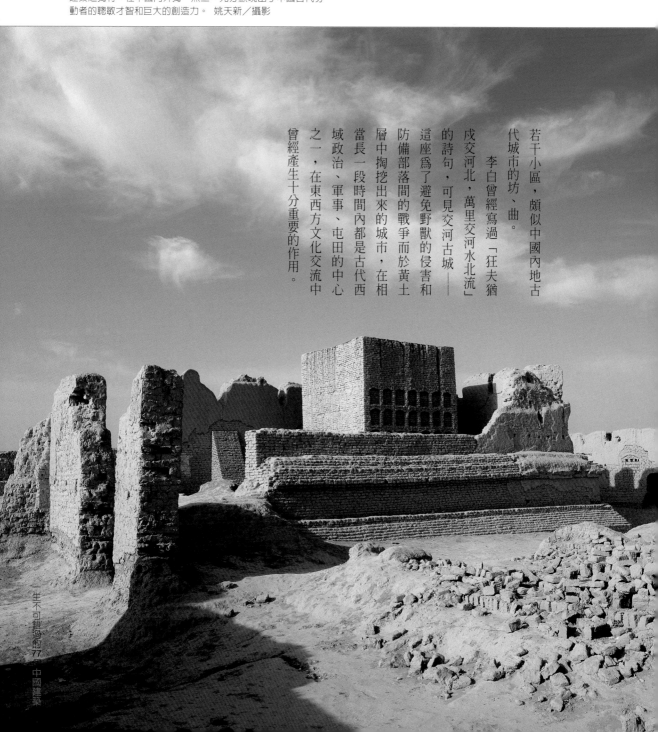

交河古城遺址

就交河古城的建築本身來講，它就是一個龐大的古代雕塑，其建築之獨特，在中國內外獨一無二，充分顯現出了中國古代勞動者的聰敏才智和巨大的創造力。 姚天新／攝影

若干小區，頗似中國內地古代城市的坊、曲。

李白曾經寫過「狂夫猶戍交河北，萬里交河水北流」的詩句，可見交河古城──這座為了避免野獸的侵害和防備部落間的戰爭而於黃土層中掏挖出來的城市，在相當長一段時間內都是古代西域政治、軍事、屯田的中心之一，在東西方文化交流中曾經產生十分重要的作用。

黃鶴樓

名樓名文，千古齊美

黃鶴樓為江南三大名樓（黃鶴樓、岳陽樓和滕王閣）之一，始建於三國孫吳黃武二年（西元二二三年），故址在湖北武昌蛇山黃鶴磯上，因址得名。這座古代名樓於一八八四年遭罹火災，一九五六年為修建武漢長江大橋，原樓因而被拆掉，後於二十世紀八十年代重建。

黃鶴樓樓名的來歷，有一說見於《南齊書‧州郡志》，其中記述仙人王子安在蛇山乘黃鶴於此地白日飛升，於是修樓以誌其事。這一優美的神話傳說，為黃鶴樓蒙上了一層神秘的色彩，後人登樓憑欄，也往往借此抒懷。

最初的黃鶴樓建成後五百年左右，中國唐代時期河南汴州（今河南開封）籍詩人崔顥登臨此樓，留下《黃鶴樓》千古絕唱：

昔人已乘黃鶴去，此地空餘黃鶴樓。
黃鶴一去不復返，白雲千載空悠悠。
晴川歷歷漢陽樹，芳草萋萋鸚鵡洲。
日暮鄉關何處是，煙波江上使人愁。

崔顥的詩寫景壯麗、構思新奇、格調雄渾高闊，濃墨重彩的描畫，勾勒出了黃鶴樓的雄偉神奇。而歷代沉澱的人文因素，則使黃鶴樓更加人氣鼎旺。

黃鶴樓

黃鶴樓雄踞蛇山，俯瞰漢江，挺拔秀麗，輝煌雄偉。
該建築上部為五公尺高的葫蘆型寶頂。

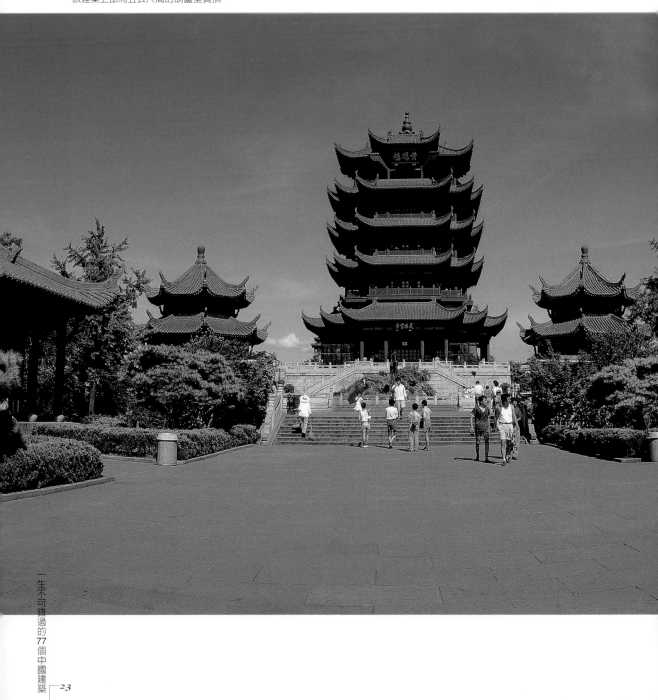

鎮江
金山寺

江 山 如 此 不 歸 山

金山不足百公尺高，但山上寺廟密布，幾乎難見裸露山地，不負「焦山山裏寺，金山寺裏山」之說。金山又稱浮玉山，因唐代高僧法海在此開山得金而得名。山上有一寺，名曰「金山寺」。金山寺本來默默無聞，卻因《白蛇傳》的傳說而享譽全國。

金山寺最突出的建築是位於山頂的金山慈壽塔。塔共七層三十六公尺高，灰色的瓦頂和黃色的塔體相映成輝，顯得莊重整齊。沿著內部狹窄陡峭的樓梯而上，放眼四望，江、天、山、水、亭、臺、樓、閣，歷歷在目。可惜長江主水道北移，山腳北邊建成了水塘，不到大汛，水是漫不到金山了。

此外，金山上還有唐代名士劉伯芻所譽的「天下第一泉」。近年來，金山又相繼建成芙蓉樓、塔影湖、百花洲、鏡天園等建築，這裡陸水相連，泉、湖、洲、園、寺相得益彰，呈現出一幅「樓臺兩岸水相連，江北江南鏡裡天」的詩情畫意。

金山寺近景

金山寺是中國佛教禪宗四大名寺之一，建築風格獨特，殿宇廳堂，亭臺樓閣，丹輝碧映，寺後高高聳立的塔為慈壽塔。 尹楠／攝影

靈隱寺

西子湖畔，仙靈所隱

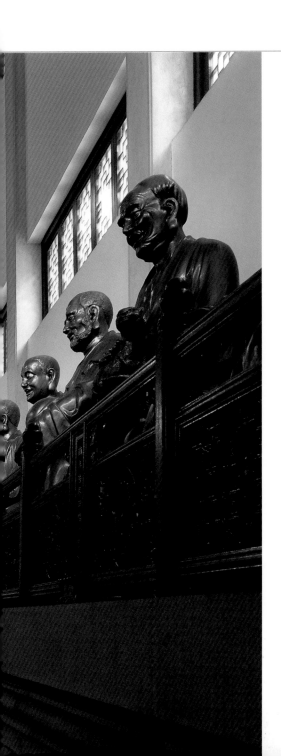

靈隱寺深得「隱」字的意趣，整座雄偉寺宇深隱在西湖群峰密林清泉的一片濃綠之中。寺前有冷泉、飛來峰諸勝。站在山頂向下望去，四目蒼翠，雲林漠漠，不時有雲霧在樹叢和大殿間繁迴纏繞，不知所起，又不知所終。

靈隱寺由天王殿、大雄寶殿、藥師殿、法堂、華嚴殿為中軸線，兩邊附以五百羅漢堂、道濟禪師殿等建築。其中大雄寶殿是全寺的主殿，殿內供奉著釋迦牟尼佛像，佛像高十九點六公尺，連座達二十四點八公尺，用二十四塊巨大的香樟木雕成，面相莊嚴，髮髻、衣褶、坐姿皆具唐代佛雕之特色。五百羅漢堂位於大殿西側，建於二十世紀九十年代末，面積為三千一百一十六平方公尺，中央高度為二十五公尺，是目前中國規模最大的羅漢堂。羅漢堂平面呈「卍」字形，一改過去「田」、「回」、「日」、「工」等字形的平面布局。

徜徉在靈隱寺悠遠深沉的佛國世界裡，盡情領略佛教藝術的魅力，人們能真切地感受到蘊藏在西湖山水間豐厚的文化韻味。

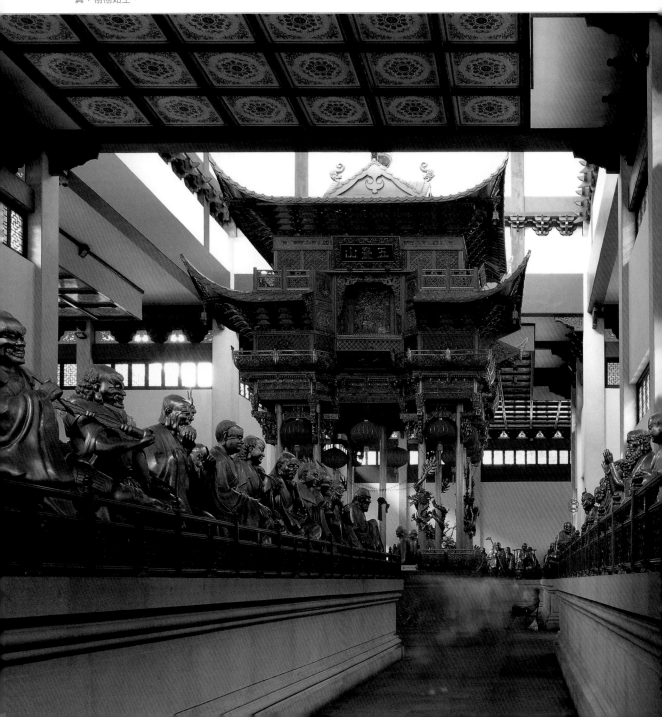

靈隱寺羅漢堂

羅漢堂內有五百尊青銅羅漢坐像，每尊坐像高一點七公尺，
寬一點三公尺，重約二千斤。這些佛像千姿百態，造型逼
真，栩栩如生。

莫高窟

敦煌莫高窟是中國，也是世界上現存規模最為宏大、保存最為完整的佛教藝術寶庫。它始建於秦建元二年（西元三六六年），現已有一千六百餘年的歷史。

莫高窟俗稱千佛洞，位於甘肅省河西走廊西端、鳴沙山東麓五十多公尺高的崖壁上，洞窟層層排列。

莫高窟開鑿時間連續了幾百年，但主要鑿於唐代。唐代是當時世界上最為強大的國度，而莫高窟就把當時的輝煌定格化，在塵封千年後重見天日的古老夢境。

莫高窟壁畫中輕盈飛舞的飛天，獨一無二的反彈琵琶，成為現代人們追隨的古老夢境。

莫高窟現有洞窟四百九十二個，壁畫四萬五千平方公尺，塑像二千四百二十五尊，被譽為「東方的藝術明珠」。其藝術特點主要表現在建築、塑像和壁畫三者的有機結合上，系統地反映了北魏、隋、唐等朝代的藝術風格。

莫高窟中最為精彩的是壁畫，內有尊像畫，即人們供奉的各種佛、菩薩及其說法相等；佛經故事畫，為以佛經中各種故事完成連環畫；經變畫，隋唐時期興起的大型經變，綜合表現一部經的整體內容，宣揚想像中的極樂世界；佛教史跡畫，表現佛教在印度、中亞、中國的傳說故事和歷史人物相結合的題材；供養人畫像，即開窟造像功德主的肖像。

莫高窟壁畫宏偉多變，用色濃豔繁複，線條流暢而細密，有著驚人的藝術感染力。這些壁畫所描繪的一些社會生活場景，反映了中國古代狩獵、耕作、作戰及音樂舞蹈等生產活動和社會活動各個方面的內容。壁畫中還描繪了古代的亭臺樓閣等建築樣式，是研究中國古代建築的寶貴資料。

莫高窟中的塑像多是佛教人物及其修行涅槃事蹟的造像。由於莫高窟的岩質疏鬆，無法進行雕刻，工匠們用的是泥塑。唐代以前的泥塑在其他地方很少被保存下

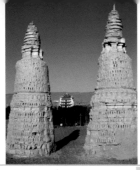

莫高窟雙塔

塔為泥質，因為敦煌地區乾旱少雨，所以塔基本保存完整。雙塔與不遠處的樓構成了一幅美麗的人文風景圖。

來，因此莫高窟的大量彩塑尤為珍貴難得。這些塑像，最高者達四十餘公尺，最小者不盈尺。塑像皆舉止尊貴高雅，神態各異，栩栩如生。

莫高窟，這座佛教藝術寶庫是古絲綢之路上的一顆璀璨明珠，承載著歷史的厚重，藝術的完美，在上百年的歷史長河中，閃爍著奪目的光芒。

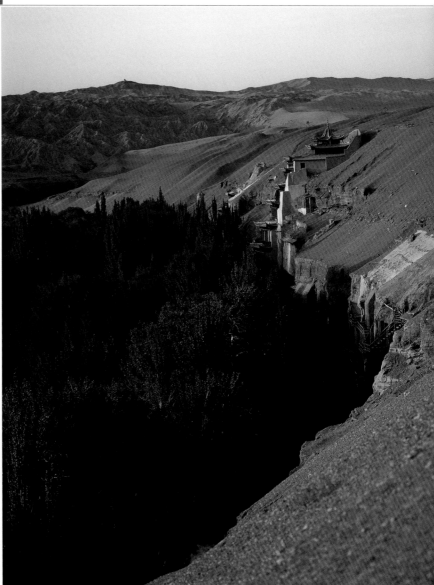

莫高窟遠景

莫高窟俗稱千佛洞，位於甘肅省河西走廊西端。鳴沙山東麓五十多公尺高的崖壁上，洞窟層層排列，宏偉壯觀。

此幅為雲岡石窟第十窟第二層中部雕刻。拱門邊飾忍冬紋，門楣忍冬紋中雕化生童子，間以蓮花門攢五朵。門上側雕須彌山，山腰雕二龍纏繞，山間雕化生童子、樹木、鳥獸等，山兩側雕阿修羅天，鳩摩羅天與一供養天。　姚天新／攝影

雲岡石窟

東方的古羅馬石雕

北魏時期，佛教在中國十分盛行，在皇權的直接推動下，中國境內留下了大量與佛教有關的石窟雕刻。其中最著名的有敦煌、龍門和雲岡石窟，它們被譽為「中國三大石窟」。

雲岡石窟開鑿於北魏和平年間（西元四六○年～四六五年），前後共用了三十年的時間，綿延一千多公尺。這些石窟共有大小四十五個，大小窟龕二百五十二個，石雕塑像五萬一千多尊，是中國規模最大的古代石窟群之一，也是中國古代雕刻藝術的瑰寶，世界著名的大型石窟群之一，被藝術家喻為「東方的古羅馬石雕」。

石窟中最大的佛像是第五窟三世佛的中央坐像，高約十七公尺。雕塑採用了中原文化傳統的表現手法，但佛的臉部特點卻有著外域佛教文化的特徵，如唇薄眼大、額寬鼻高等。人行其下，抬頭仰望，只見佛像形態端莊優雅，面目慈祥溫和。

雲岡石窟中第三窟的洞窟規模最大。洞窟前面斷壁高約二十五公尺，相傳是雲曜譯經樓。窟分為前後室，在前室上部的中間有一個彌勒窟室，左右鑿出一對三層方塔。後室南面的西側有三尊塑像，他們面貌圓潤、肌肉豐滿、花冠精緻、線條流暢，衣著飄逸。其中本尊坐佛高約十公尺，兩個菩薩立像各高六點二公尺。從雕刻三尊塑像的手法和風格來看，他們可能是西元七世紀唐初的作品。

雲岡石窟中最具代表性的是第六窟，此窟規模盛大，雕刻富麗，技法精湛，手法洗練。窟的平面近似於方形，中央是一個連接窟頂的兩層方形塔柱，高約十五公尺。每層四周都有雕像，雕有佛、菩薩、羅漢、飛天的造像。中心塔柱下部及窟南壁帶狀浮雕佛本行故事，形象生動地再現了佛教創始人釋迦牟尼從誕生到成佛的歷程。

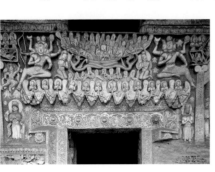

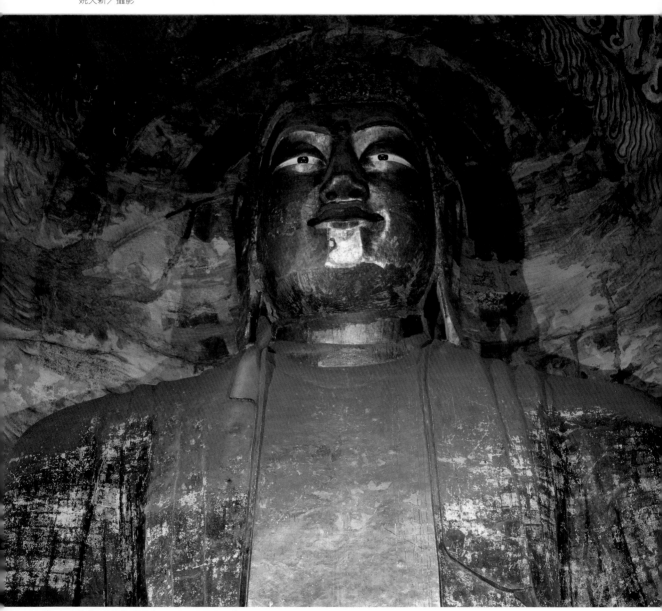

龍門石窟

山水間古老文明的見證

龍門石窟位於洛陽城南十二公里處，大約開鑿於西元四九五年前後，即北魏孝文帝遷都洛陽前後。它歷經西魏、東魏、北齊、隋、唐、五代，共約五百餘年的營造，形成了一座宏偉的石窟群。石窟南北長達一千多公尺，有窟龕二千餘座，塑像十萬餘尊，佛塔四十餘座，碑刻題記二千八百餘塊。其中北魏石窟佔百分之三十，唐代石窟佔百分之六十，其他時代的佔百分之十。龍門石窟是佛教的石刻藝術，但古代的工匠們卻突破了宗教的「儀規」束縛，以現實生活為靈感的源泉，雕刻了豐富多彩的藝術形象。

北魏時期建造的洞窟主要有古陽洞、賓陽中洞、火燒洞、蓮花洞、魏字洞、石窟寺及路洞、普泰洞等；而唐代則是賓陽南洞、潛溪寺、賓陽北洞、雙窯、萬佛洞、惠簡洞、大盧舍那像龕、敬善寺、高平郡王洞、看經寺、擂鼓臺三洞、唐字洞、淨土堂、極南洞和麻崖三佛龕等。

古陽洞、賓陽中洞和蓮花洞、石窟寺這幾個洞窟，是北魏時期雕鑿的眾多洞窟中最具有代表性的。這些形制瑰異、琳琅滿目的石刻作品，代表著石窟寺藝術流入洛陽以後最早出現的一種犍陀羅佛教美術風格。因此，它們是中國傳統文化與域外文明交會融合的珍貴記載。

盧舍那像龕藝術群雕是唐代開鑿的洞窟中最具有代表性的。這座敞開式佛龕依據《華嚴經》雕鑿，以雍容華貴、器宇非凡的盧舍那佛為中心，周圍圍繞著極有情態質感的美術群體形象，將佛教世界裡充滿祥和從容色彩的理想境界表達得淋漓盡致、流韻綿長。

盧舍那佛高約十七公尺，頭高四公尺，耳長一點九公尺。佛像面部豐頤，目秀嘴翹，頭部稍低，宛如一位睿智典雅的中年婦女，具有極大的藝術魅力。在盧舍那

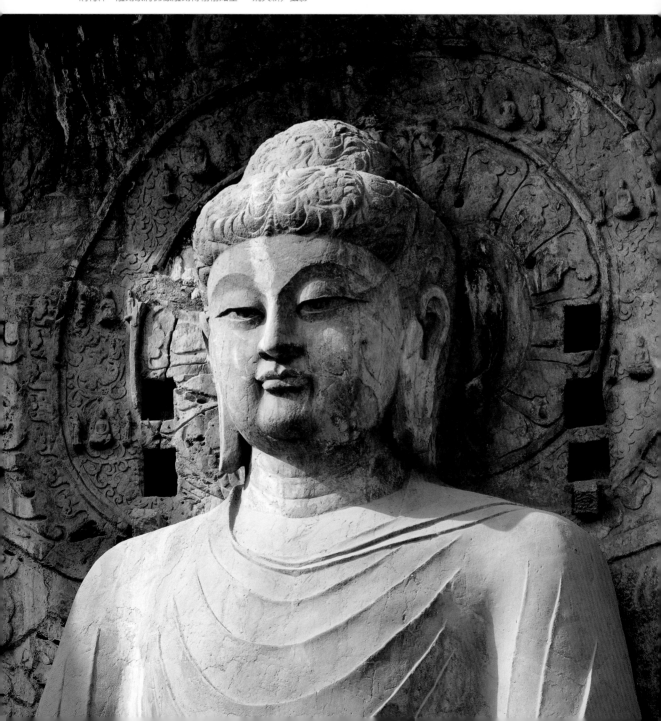

盧舍那佛像

此佛像是龍門石窟諸佛像中最大的一尊，佛像神情祥和，雙目炯
炯有神。雕刻家將佛像雕刻得栩栩如生。 姚天新／攝影

古陽洞窟

古陽洞是龍門石窟開鑿最早、內容最為豐富的一個洞窟,龍門二十品有十九品在古陽洞。

大佛旁邊還有其弟子阿難、迦葉、脅侍菩薩和力士、天王的雕像。這些雕像,有的慈祥,有的虔誠,再看邊上的天王、力士像,則面目猙獰、咄咄逼人,把主像烘托得更爲突出。

龍門二十品是珍貴的魏碑體書法藝術的精品,字形端正大方、剛健有力,是隸書向楷體過渡中的一種字體。

龍門石窟這些洋溢著信仰情感的文化遺存,其極具異域格調的外在形態和充斥著人文意識的內在涵養,是古代社會廣大人民對現實世界充滿訴求意願的物質折射,同時,也充分顯示了他們卓絕的創造能力。

晉祠

水繞山環，園林始見

晉祠始建於北魏，為紀念周武王的第二個兒子叔虞而建。它是一處有著很高建築價值，並且周圍環境優美的古典園林，素有「小江南」的美稱。祠內有清以前的祠宇建築五十多座，古樸典雅，頗有特色。而祠中的周柏、難老泉、宋塑侍女像都有著很高的歷史、科學和藝術價值，被譽為「晉祠三絕」。

晉祠布局嚴謹、精妙。林徽音曾這樣評價晉祠：「晉祠的布置又像廟觀的院落，又像華麗的宮苑；全部兼有開敞堂皇的局面和曲折深邃的雅趣。大殿樓閣在古樹婆娑池流映帶之間，實像個放大的私家園林。」晉祠建築群由北、中、南三部分組成。主體建築聖母殿也是中部建築的中心，建於北宋年間，是中國現存最早的木結構建築之一。它的外觀秀麗輕巧，大部分構架都保持著宋代的建築手法。

晉祠建築之妙，不僅表現在殿堂建築上，其選址也秉承中國古老建築及風水傳統，精妙無比。它位於晉陽城西南的懸翁山山麓，面臨汾水，環山繞水，依山就勢，利用山坡的高低而分層建造，在山間的高地上向外借景，依山勢的起伏而顯露，構成了壯麗巍峨的景觀。在山坡上的建築處於人們的視覺中心，整體趨勢與山體向上的趨勢相呼應，形成了優美的天際輪廓線。祠中的建築與景物，咫尺於目下，遠視千里於眼前。

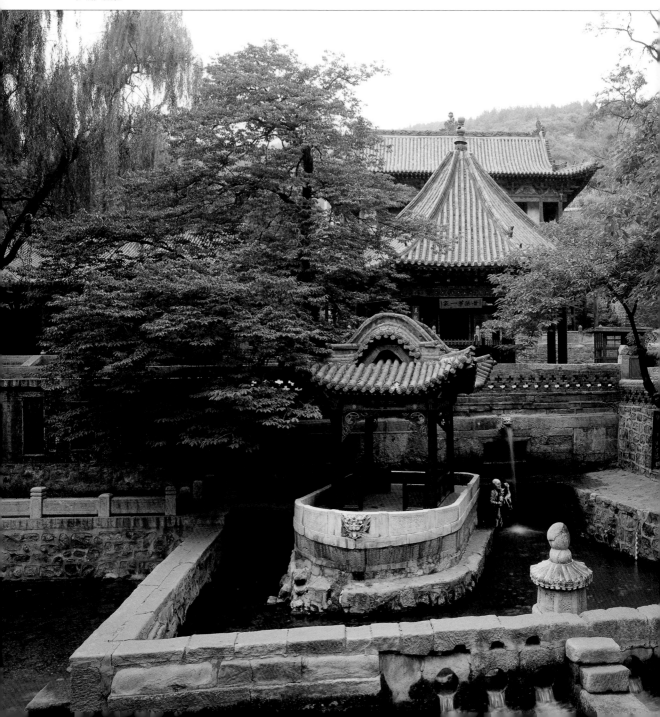

晉祠難老泉

晉祠是以泉水系構景的最佳實例之一。它的水母樓建在晉水源頭——「難老泉」之上，並附會「柳氏坐甕」的美麗傳說。
尹楠／攝影

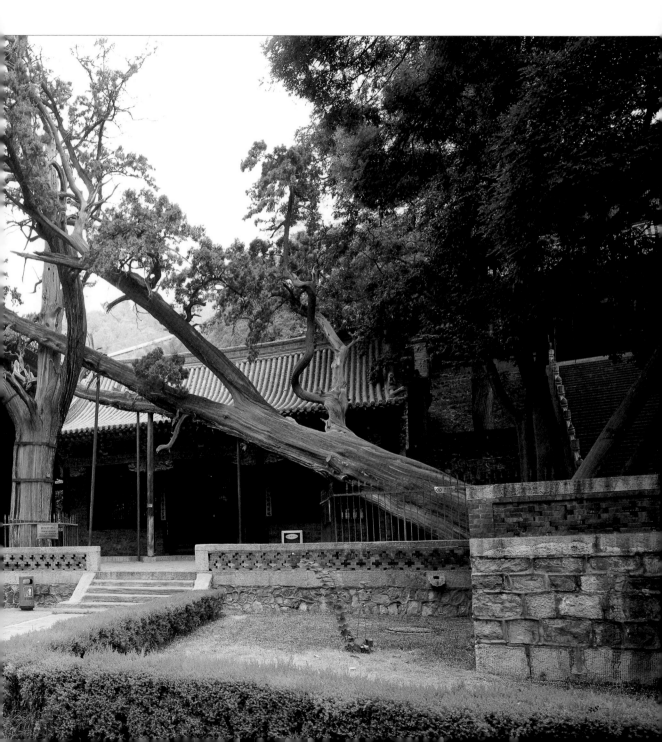

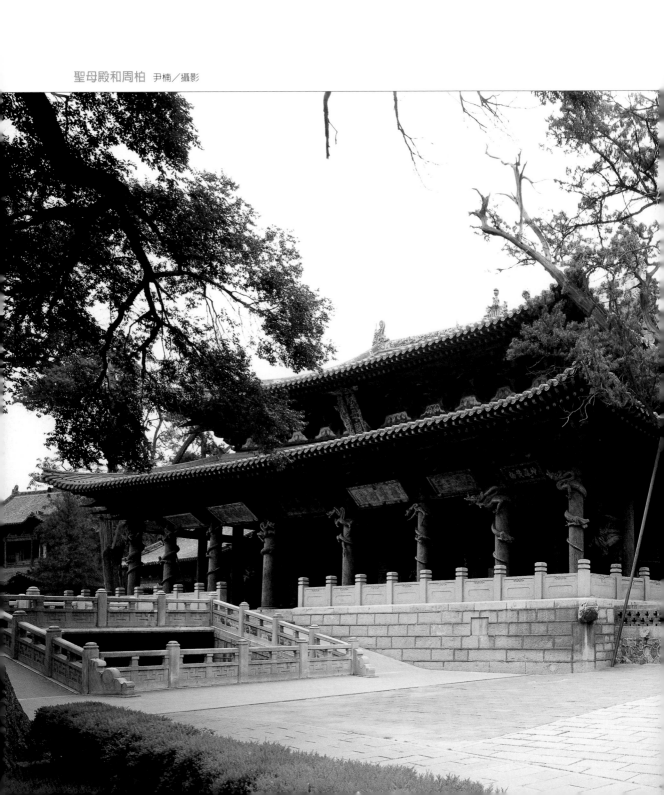

聖母殿和周柏　尹楠／攝影

恆山懸空寺

公輸天巧倚半空

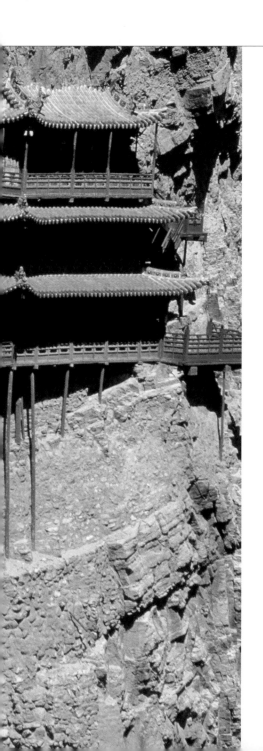

恆山懸空寺修建於北魏後期，距今約一千四百年，是中國建築史上的一大奇蹟。

懸空寺建在恆山峽谷的一個小盆地內，這裡山勢陡峻，兩邊是直立百公尺、如同斧劈刀削一般的懸崖，懸空寺就建在懸崖上，給人一種可望而不可及的感覺。站在崖底抬頭仰望，但見層層疊疊的殿閣，只有十數根木柱子把它撐住。那大片的赭黃色岩石，微微向前傾斜，好像瞬間就要塌下似的。

很多人都以為，懸空寺是由它下面的十幾根碗口粗的木柱支撐而起的，其實真正支撐建築主體的是插進岩石內的橫木飛梁。這些橫木飛梁是用當地的特產鐵杉木加工成為方形的木梁，深深插進堅硬的岩石裡。木梁用桐油浸過，不怕白蟻齧噬，而且具有防腐作用。另外，懸空寺下面的立木也為整個寺院能夠懸空產生重要作用。這十幾根木柱的每個落點都經過精心計算，有的木柱負有承重作用，有的是用來平衡樓閣的高低，有的要有一定重量加在上面才能夠發揮支撐作用，如果上面空無一物，它就無所借力了。

恆山懸空寺

懸空寺有大小殿宇臺格四十間，樓閣間以棧道相連。石崖頂峰突
出部分就像一把傘，使古寺免受雨水沖刷，山下的洪水氾濫時，
也淹不到古寺。同時，山峰又產生了遮擋烈日的作用。

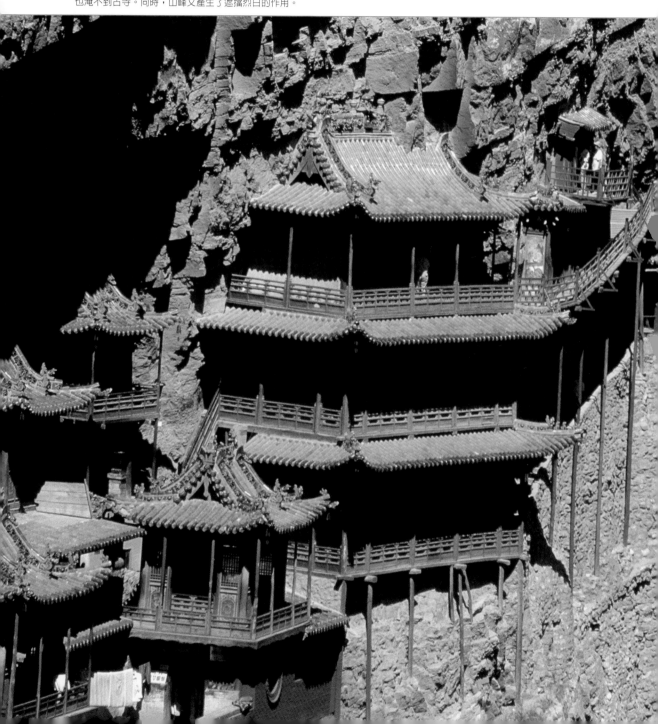

趙州橋

當今世界上最古老的石拱橋是位於河北趙縣境內的安濟橋，因為趙縣舊時稱趙州，所以這座石拱橋也被稱為趙州橋。趙州橋建於隋煬帝大業年間（西元六〇五年～六一六年）由工匠李春設計，至今已有一千四百年的歷史，是中國現存最古老的一座石拱橋。

趙州橋結構新穎，造型美觀。它的建造，有「三絕」可堪稱橋梁建築史上的典範。一為「卷」小於半圓。一般石橋的卷，大多為半圓形，但趙州橋的跨度很大，如建成半圓形，橋洞就會很高，這樣車馬過橋就好似翻山，比較費力。而趙州橋的卷石小於半圓的一段弧，這樣既降低了橋的高度，又使橋體美觀大方。二是「撞」空而不實。卷的兩肩叫「撞」，趙州橋的兩肩不像其他橋那樣都被砌實，而是在卷的兩肩各砌一兩個弧形的小卷。這樣橋體增加了四個小卷，既節省了石料又使橋的重量減少。當河水上漲時，又可以使水從小卷分流，減少了水對橋的衝擊。三是洞砌並列式，它用二十八道小卷並列成大卷，並在各道窄卷間加了鐵釘，使橋更加堅固。

趙州橋在千年中，經歷多次洪水和其他自然災害，依然堅固如初，猶如天上的長虹落澗，讓人驚歎這美麗的奇觀。

趙州橋

是一座弧形單孔石拱橋，在橋兩端的
石拱上建有兩個卷洞，這種結構叫
「敞肩拱」，在世界橋梁史中是首創。

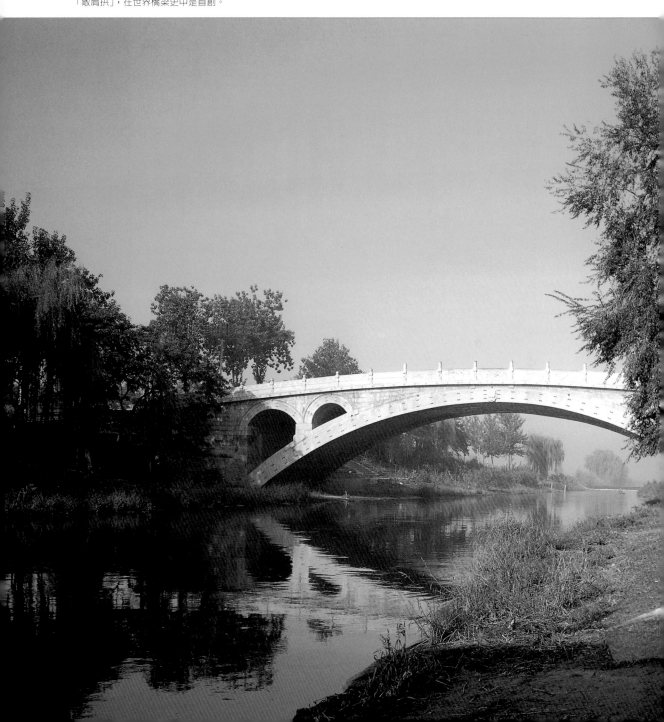

大足石刻

神的人化，人的神化

大足是中國著名的石刻之鄉，全縣有石刻四十餘處，塑像五萬餘座。大足石刻以北山、寶頂山、南山、石門山、石篆山摩崖塑像為代表。這些石刻始建於唐高宗永徽元年（西元六五○年），興盛於西元九世紀末到十三世紀中葉，並建造至明、清，是中國晚期石窟藝術的代表作。其中「五山摩崖」造像以規模宏大、雕刻精美、題材多樣、內涵豐富、保存完整而著稱於世。另外，大足石刻還以集釋（佛教）、道（道教）、儒（儒家）「三教」造像之大成而有別於前期石窟。

在大足石刻中，規模最大、雕刻最精細的有兩處，一處為北山，一處為寶頂山，這兩個地方的石刻都是中國晚唐以後石刻藝術的代表作。

北山於西元八九二年開始造像，歷經三百餘年才建成。這些造像主要集中在長約五百公尺，形如新月的佛灣。北山共有二百六十四龕窟，造像七千餘尊。這些石刻像精細生動，栩栩如生，其中最精彩的是幾座觀音、文殊和普賢的造像。北山的觀音，表情豐富，優雅秀麗，顯得親切可愛，不同於一般造像的莊重肅穆，更是突破了宗教窠臼。

寶頂山石刻的風格與北山很不相同。這裡大多是用一組一組的造像來表達一個或幾個不同內容的佛經故事，內容豐富且富有濃郁的生活氣息。一組名為「父母恩重經變像」的石刻，將父母養育兒女的全部過程，從懷孕、臨產、哺乳，直到兒女成人、婚嫁、離別等，分別用十一組雕像來刻畫。每組都表達了一個主題，刻畫形象細膩，造型生動，栩栩如生，並刻有文字說明，饒有趣味。

在寶頂山，還有一尊令人歎為觀止的摩崖石刻「千手觀音」（共一千零七隻手）。這尊觀音，有四十隻浮雕手，一百多隻陰刻手。她身前有六隻手，分別以雙手合十、兩手結印、兩手撫膝蓋的姿態呈現。頭上還有一雙手捧一座佛，其餘的手在

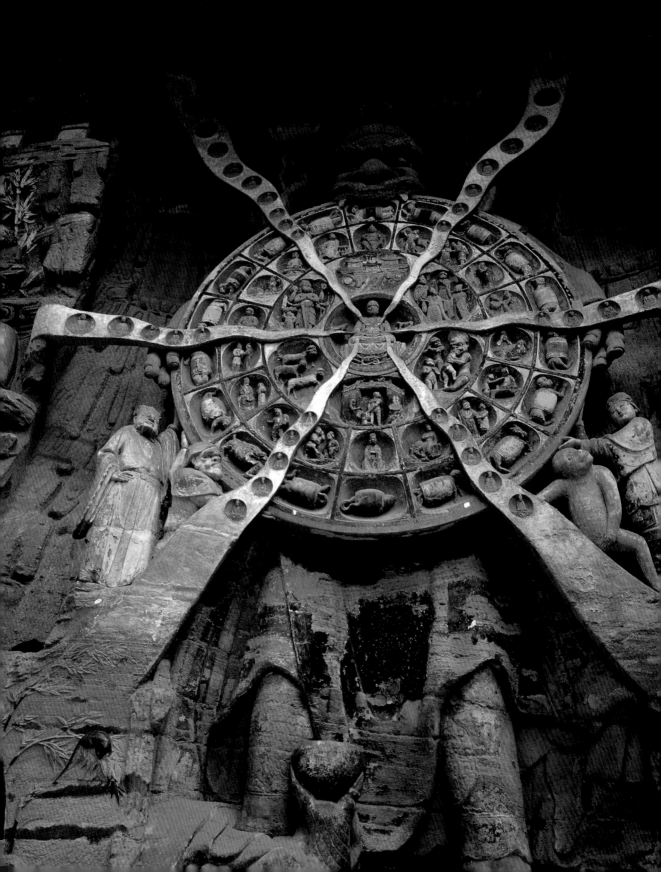

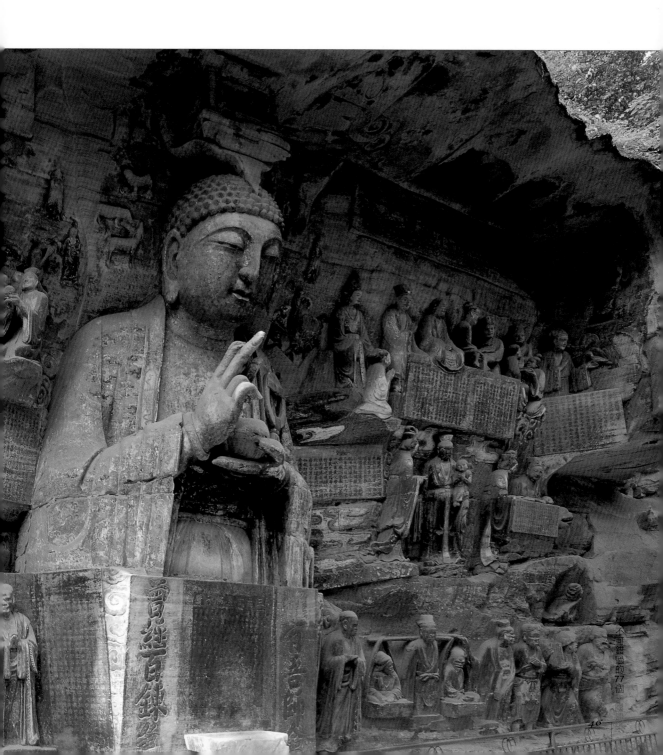

46

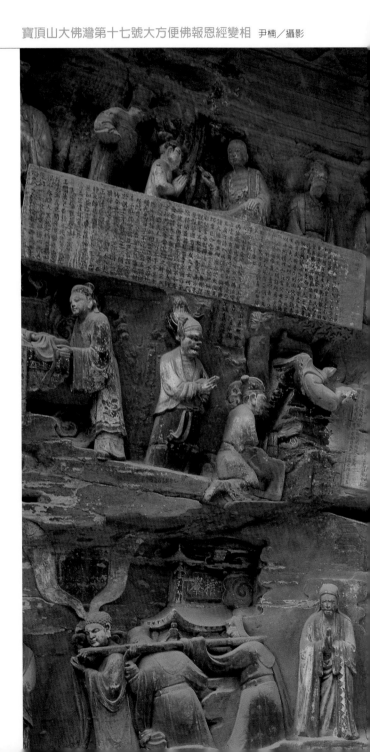

特徵，是難能可貴的中國古代雕刻藝術精華。

術上，雕刻技藝精湛，充分顯示出中國古代佛教造像藝術的「神的人化，人的神化」

大足石刻規模盛大，內容豐富，造像非凡，「凡佛典所載，無不備列。」在藝

它們可以普觀世界，明察秋毫。

心還各有一隻眼。千手表示可以拯救眾生的無邊法力；千眼則是智慧無盡的表現，

人驚歎的是，這些手姿態各異，無一雷同；而且手的握法也都不同，在每隻手的掌

觀音身後左、右、上方，像孔雀開屏般地巧妙分布在八十八平方公尺的崖石上。令

龍泉寺石牌樓

石牌樓是龍泉寺最引人注目的建築，共三門六柱，呈「一」字型，整體宏偉壯觀，巧奪天工，從基石、抱柱、斜戧、額枋、斗拱到瓦頂、脊獸，無一不是精雕細刻。

五臺山龍泉寺

九龍崗下有龍泉

佛教名山五臺山風光秀麗，爲中國四大佛教聖地之一。相傳這裡最早的佛教寺廟始建於東漢，經歷代修葺擴建，已形成一定規模。在現存的四十八處寺院中，位於五臺山麓的龍泉寺得天地之精華，融人文景觀於一體，在五臺山眾多寺廟中別具一格。

龍泉寺坐落於群山腳下，四周山木蔥蘢，雲煙漠漠。在龍泉寺的四周，九條山脊如九條綠色的蒼龍時隱時現，人稱九龍崗。金碧輝煌的龍泉寺就蟄伏於九龍崗下，安享著佛國世界的靜謐祥和。在寺院的東溝內有還山泉一眼，泉水清澈如玉，人稱龍泉，龍泉寺便因此得名。整座寺院占地面積一萬五千九百多平方公尺，共有房屋一百六十餘間，其中有殿堂十四間。龍泉寺的建築，大體上可分爲橫向排列的三組院落，院落之間有門相通，這種布局在五臺山寺廟群中並不多見。

沿龍泉寺前的一百零八級臺階拾級而上，在臺階的頂端矗立著一座雕刻精美的牌樓。這座四柱三門的石牌樓，是龍泉寺的代表性建築，通體由漢白玉石製成。牌樓上雕刻有端莊的佛像、生動的鳥獸、繁茂的花卉、累累的珍果。據統計，牌樓上有蟠龍八十九條，柱礎石墩上有獅子二十隻。石牌樓的前後垂檐和三門的拱卷，都採用鏤空雕法，玲瓏剔透。上面的圖案不但樣式精美，而且刻工細緻。仔細看去，那些花蕊、草葉都細如髮絲，薄如輕紗；走獸飛鳥都生動活潑，呼之欲出。

龍泉寺的中軸線上排列著三重大殿。第一重大殿爲天王殿，殿內有彌勒佛、韋陀、四大天王以及「哼哈二將」和「降龍伏虎」雕像。第二重大殿爲觀音殿，正中供觀音菩薩像，左右供文殊和普賢菩薩像。觀音殿後牆的臺階可通向大雄寶殿，大雄寶殿內供奉釋迦牟尼佛和十八羅漢。

在寺的最裡面爲巍然壯觀的普濟墓塔，是寺中最突出的建築，在青山中顯得孤獨突兀。墓塔爲純漢白玉建築，坐落在一個石砌方臺上，在粗大的塔圓腹上，還刻有經文，東西南北四面，各刻一尊彌勒佛像。

石牌樓局部雕刻

蛟龍鱗爪俱現，神態逼真，栩栩如生，表現了
古代藝術家高超的雕刻技藝。 李少白／攝影

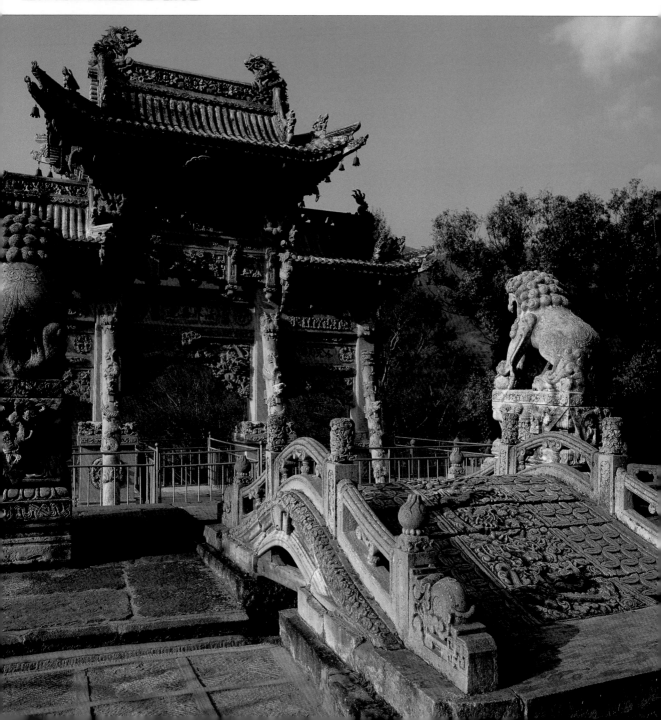

大雁塔塔身局部

大雁塔屬樓閣式磚塔，塔身採用磨磚對縫，結構嚴整，磚牆上顯示出陵柱，可以明顯分出牆壁開間，是中國特有的傳統建築藝術風格。

傳說，當年玄奘法師前往西天取經，帶回了大量的佛經。爲了安放這些佛經，人們於西元六五二年，在長安南郊的慈恩寺裡修建了大雁塔。如今的大雁塔已經成爲聞名全國的古代佛塔。

大雁塔初建時爲磚表土心，五層，平面爲方形。後來塔改建成七層，爲閣樓式，通高約六十五公尺，底層邊長二十五公尺，塔身呈方形角錐體，坐落在底面積爲四十二點五乘以四十八點五公尺、高四點二公尺的方形磚臺上。塔身爲青磚砌築，並且磨磚對縫，結構嚴整，外部由仿木結構形成開間，並且按比例大小由下到上遞減。塔內還有螺旋木梯可攀登而上。塔的每層四面各有一個拱卷門洞，可以憑欄遠眺。在塔的底層門楣上有精美的線刻佛像，西門楣雕刻著阿彌陀佛說法圖，圖中雕刻著金碧輝煌的殿堂。在底層南門的磚龕內，還嵌有唐代大書法家褚遂良書寫的《大唐三藏聖教序》和《大唐三藏聖教序記》兩個石碑，是不可多得的唐代書法珍品。

整個大雁塔巍峨挺拔，氣魄雄健，格調莊嚴古樸，造型簡潔優雅，比例協調適度，是唐代建築的傑作。在唐代時，它是著名的遊覽勝地，因而留有眾多文人名流的題記。如岑參的《與高適、薛據同登慈恩寺浮圖》等，詩人氣勢磅礴的描寫與富有哲理的感歎，常常在人們登塔時引起共鳴。

大雁塔

大雁塔位於大慈恩寺內,被視為古都西安的象徵。遠觀大雁塔古樸優美,造型精緻,是不可多得的古建築。

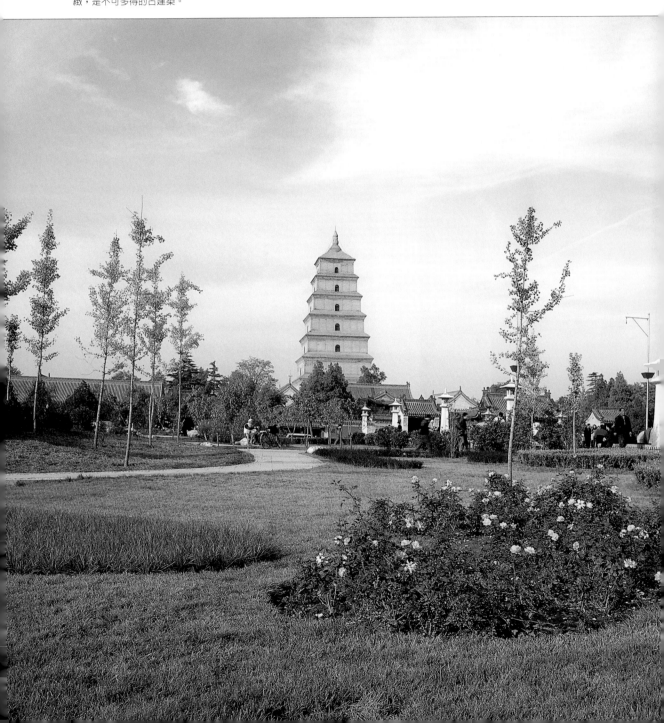

崇聖寺三塔

蒼山洱海間的奇塔

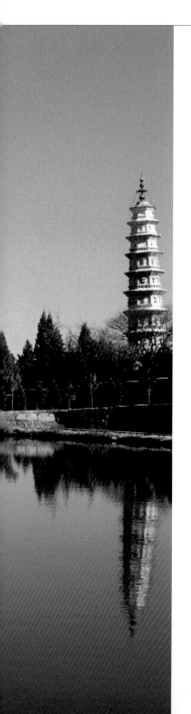

在雲南大理城北約一公里處，聳立著雄渾壯麗的崇聖寺三塔。三塔是大理歷史的象徵，也是佛教盛行大理的見證。它們由一大塔和二小塔組成，雄渾壯麗。

「勝地標三塔，浮圖秘鬼工」是對三塔建造技藝最好的詮釋。大塔名爲千尋塔，與南北兩個小塔各相距七十公尺。三塔爲「品」字形排列，其中主塔千尋塔高六十九點一三公尺，爲方形十六級密檐式塔，是中國偶數古塔中層數最多的一座，其風格與西安的小雁塔相似。從下仰望，惟見塔接雲端，雲飄塔駐，彷彿塔浮在雲上，蔚爲壯觀。

主塔千尋塔南北七十公尺處各有一座八角形磚塔，每塔各十層，高四十二點一九公尺。據專家們初步斷定，千尋塔建於唐開成年間（西元八三六年～八四一年），兩旁小塔略晚於千尋塔，約於五代時期（西元九〇七年～九六〇年）建成。在兩小塔頂有三個互相銜接的傘形銅鈴和銅製葫蘆，每當微風吹起，它們就會隨風搖曳，叮噹作響，聲音悅耳動聽。小塔從第一到第八層都是空心直壁，內有十字架支撐。

兩座小塔相距九十七公尺，三塔形成鼎足之勢，造型和諧，渾然一體。兩塔的塔身都有佛像、花瓶、蓮花等浮雕，浮雕細膩精緻，千姿百態，層層不同，顯示了中國古代匠人的高超技術。

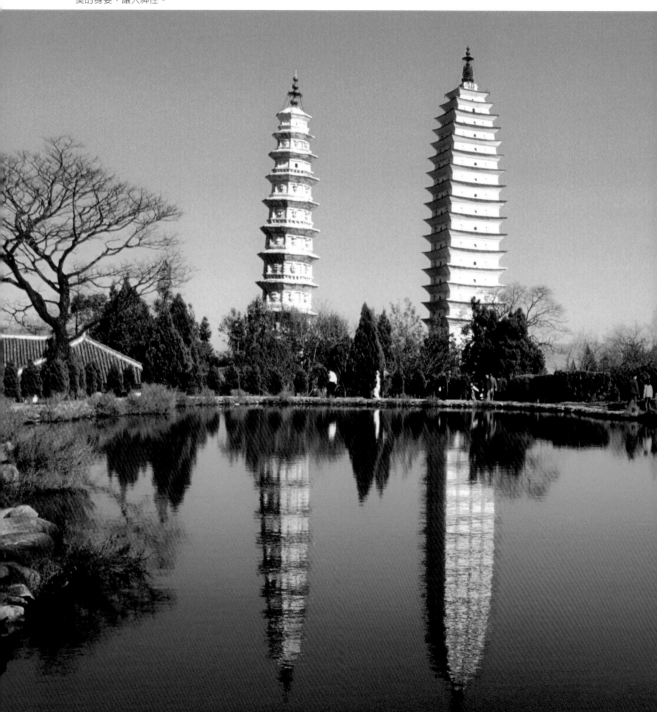

崇聖寺三塔

崇聖寺三塔歷經千年風雨剝蝕和多次大
地震,仍然屹立於蒼山洱海之間,其秀
美的身姿,讓人神往。

蘇州虎丘

虎丘又名海湧山、海湧峰、虎阜，位於蘇州古城西北。唐代詩人白居易擔任蘇州太守時，曾經鑿山塘河、築白公堤，此後虎丘逐漸成為吳中一大勝景。

一年十二度，遊山數幾何？領郡時將久，遊山數幾何？

千百年來，虎丘依託著秀美的景色、悠久的歷史文化背景，享有「吳中第一名勝」的美譽。

雲岩寺塔是虎丘一大名勝，建於西元九五九年，完成於西元九六一年，屈指算來，它已有千年之久。這是一座八角七層仿木結構樓閣式磚塔，高四十七公尺半，塔身已經傾斜，最大傾角為三度五十九分，被稱為「中國的比薩斜塔」。塔由外壁、迴廊、塔心三部分組成。外壁每層轉角處砌成圓形角柱，每面用間柱劃分三間，當中一間為塔門。塔身由底向上逐層收進，外部輪廓呈拋物線形。塔內磚砌白灰粉底繪以彩畫。

虎丘山有「前山美、後山幽」的說法，後山腳下清清河水環繞，河中水菱浮面，河旁古木參天。掩映在叢林中的有分翠亭、玉蘭山房、攬月榭等景點。「平坐遊覽遍天下，遊之不厭惟虎丘」，就是人們對虎丘山最美好的讚歎。

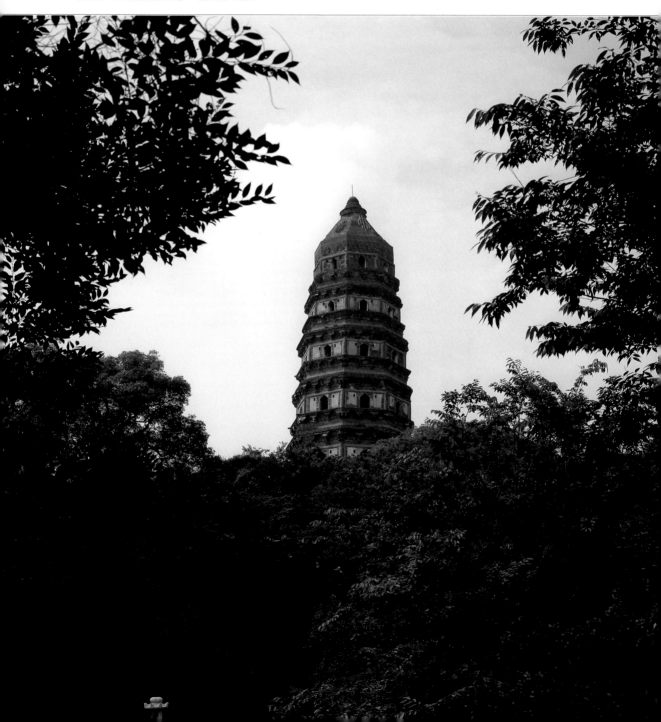

雲岩寺塔

由於地基原因，雲岩寺塔自明代起就向西北傾斜，後清古建築專家採用鐵箍灌漿法加固。現塔頂中心偏離底層中心二點三公尺，被稱為「中國的比薩斜塔」。　姚天新／攝影

布達拉宮

西藏跳動的心臟

如果說聖湖納木錯是高原清澈的眼睛，喜馬拉雅山脈是高原隆起的脊梁，那麼布達拉宮就是西藏跳動的心臟，這裡根植著深厚的高原文化與歷史。

布達拉宮聳立在西藏拉薩的紅山之上。每年都有許多人來到它的腳下，只為了瞻仰藍天下它的雄偉和莊嚴。在藏語中，「布達拉」是「舟島」的意思，從梵語中音譯過來，又譯做「普陀羅」或「普陀」，原指觀世音菩薩所居之島。拉薩布達拉宮俗稱第二普陀山。

雖然在佛教中被稱爲第二普陀山，可是布達拉宮卻在全世界擁有諸多第一：它是當今世界上海拔最高、規模最大的宮堡式建築群。主樓十三層，最高處達一百一十七點一九公尺，在海拔三千七百多公尺的紅山之上，宮殿層層抬升，沿山體鋪展開來，總面積達三十六萬多平方公尺，像一座架設在半空中的懸空堡壘，連接著蒼天白雲和腳下的芸芸眾生。

布達拉宮是歷世達賴喇嘛的冬宮，也是過去西藏地區政教合一的統治中心。可以說，在宗教盛行的西藏，布達拉宮已經成爲一種象徵，成爲萬眾矚目的中心。從五世達賴喇嘛起，這裡不知迎接了多少次重要的宗教和政治儀式，也見證了多少次刀光劍影的宮廷政變。

布達拉宮同時也是一座藝術的博物館，整座殿堂收藏的稀世珍玩不計其數，璀璨似錦，極盡奢華。另外，布達拉宮的壁畫藝術可謂登峰造極，其數量之多、題材之廣，達到了令人吃驚的程度。在眾多的歷史題材中，迎娶文成公主、五世達賴喇嘛觀見順治皇帝、十三世達賴喇嘛觀見光緒皇帝等題材，更是歷史與藝術並顯的佳作。

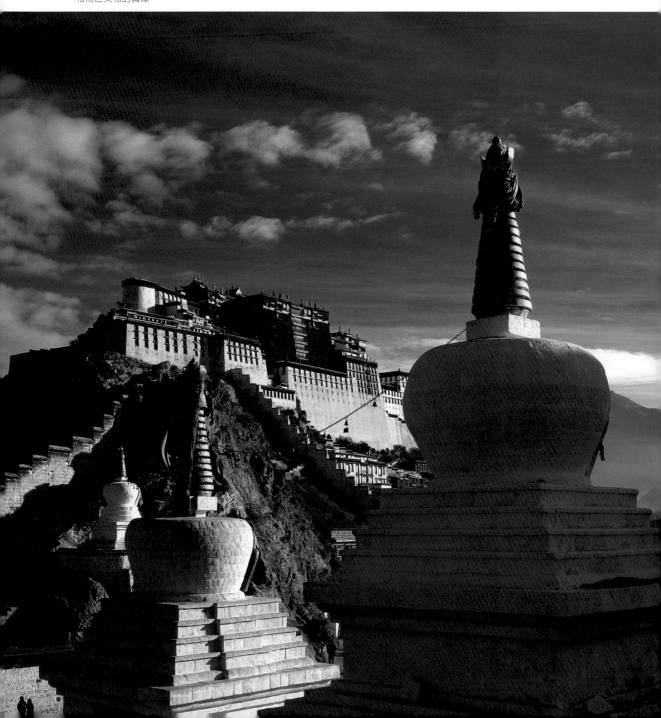

布達拉宮外景

布達拉宮是宏偉的建築藝術品，也是藏族文化精品
和稀世文物的寶庫。

布達拉宮的主體建築為白宮和紅宮。白宮是達賴喇嘛的冬宮，高七層，位於第四層中央的東有寂圓滿大殿為白宮主殿。因為它的特殊地位，當年的統治者把它修成了布達拉宮最大的殿堂之一，面積達七百一十七平方公尺。第五、六兩層是攝政辦公和生活用房等。最高處第七層有兩套達賴喇嘛冬季的起居宮，這裡終日可以照射到高原金色的陽光，因而被稱為東、西日光殿。紅宮主要是達賴喇嘛的靈塔殿和各類佛殿，共有八座存放各世達賴喇嘛法體的靈塔，其中五世達賴喇嘛靈塔殿最大。紅宮的最高殿堂為殊勝三界殿，供奉著清朝康熙皇帝的長生牌位。

紅白兩種色彩勾勒了布達拉宮整體的輪廓，在碧藍的天空下面，整個建築莊嚴肅穆而又不失熱烈奔放。如果沿著彷彿天梯的臺階而上，回眸望去，看見的是青康藏高原連綿的群山，讓人頓生登臨仙境之感。

白宮內景

白宮是布達拉宮的主要宮殿之一。白宮內繁花似
錦，牆上布滿了彩繪圖案，整個大殿金碧輝煌。

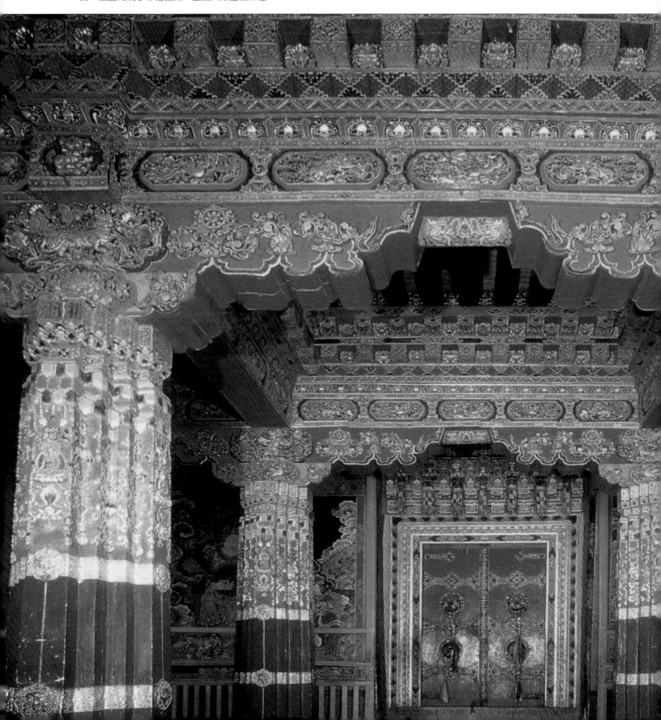

大昭寺

傳說大昭寺所在地最早是一片碧綠的湖泊，松贊干布曾在湖邊向尺尊公主許諾，隨戒指所落之處修建佛殿。孰料戒指恰好落入湖內，湖面頓時遍布光網，光網之中顯現出一座九級白塔。於是，一場由千隻白山羊馱土建寺的浩大工程開始了。傳說畢竟只是傳說，現實中的大昭寺始建於西元七世紀中葉，共修建了三年多，是西藏著名的古寺之一。它是西藏最早的木構建築，當時為兩層船形神廟，後經歷代多次增修擴建，形成今天占地二萬五千一百平方公尺的大型建築群。

釋迦神殿是大昭寺的主體，也是大昭寺的精華所在。殿內主供文成公主從長安請來的釋迦牟尼佛像，這是整個藏傳佛教信徒們皈依的中心。拉薩之所以叫拉薩（神地），也是源於這尊佛像。無論春夏秋冬，每天前來朝拜和圍繞佛像傳經的信徒香客絡繹不絕。

大昭寺內的各種雕刻風格獨特。在大殿周圍的廊殿間、殿門、梁架、廊枋上，都雕刻著各種生動的圖案，其中保存著與敦煌石窟相似的飛天浮雕柱頭。在初檐與重檐間由半圓雕的人面獅身伏獸做了承檐，雕梁畫棟，絢麗奪目。另外，大昭寺內保存著各類佛像、唐卡、法器、供器等宗教藝術品，其中有一副刺繡「勝樂佛」唐卡，乃明朝永樂皇帝所賜。此外，寺內還收藏著相傳為文成公主帶進藏的形式古樸的樂器和羊頭壺等文物。

大昭寺是西藏的佛教聖地，寺前終日香火繚繞，信徒們虔誠的叩拜，在門前的青石地板上留下了等身長頭的深深印痕。寺內萬盞酥油燈長明，記錄著朝聖者永不停息的腳步，也留下了歲月的永恆。

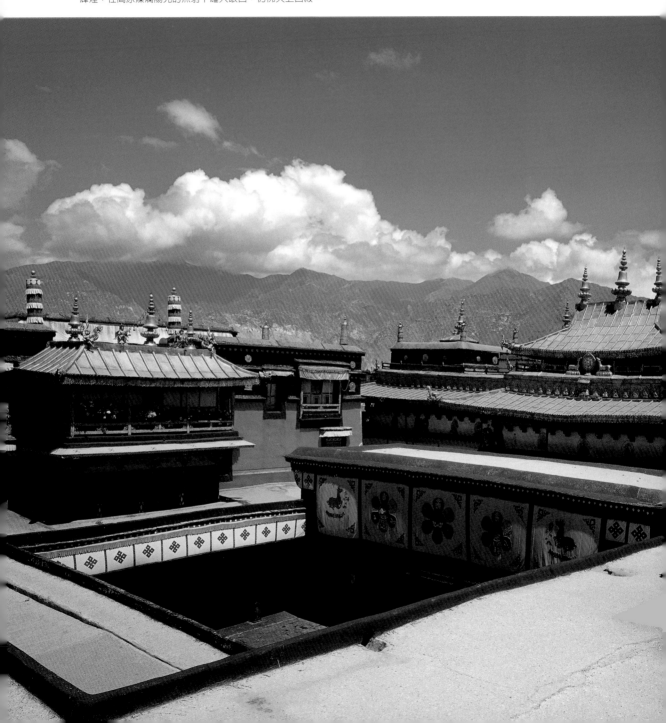

大昭寺

和青康藏高原上許多著名的寺廟一樣，大昭寺也被修建得金碧
輝煌，在高原燦爛陽光的照射下耀人眼目，彷彿天上宮殿。

少林寺塔林

刻錄千年的功德

少林寺塔林是中國六大塔林之一，位於河南鄭州登封市少室山少林寺西三百公尺，少溪河北岸，是少林寺歷代高僧的墓地，是中國最大的塔群建築。

少林寺塔林占地一萬四千多平方公尺，現存的二百三十二座磚石墓塔，為隋、唐、宋、金、元、明、清一千二百餘年間建造，其中以明代居多，共一百三十九座，隋塔一座、唐塔一座、宋塔二座、金塔七座、元塔四十三座、清塔十座，此外還有當代塔二座，年代不詳的二十七座，殘塔和塔基三十五處。其所跨年代之久、建築形式之多、遺存保留之完整，為世所罕見，實為中國古代佛塔建築的一座博物館。

墓塔是為了銘記高僧、名僧的功德而建，其層級和高矮一般依據圓寂寺僧的佛學修為、聲望地位等情況確定，又因時代變遷而有差異。塔林中，墓塔種類很多，不僅包括常見的密檐式、喇嘛式、堵波式等磚砌塔，還有許多造型各異的巨大石

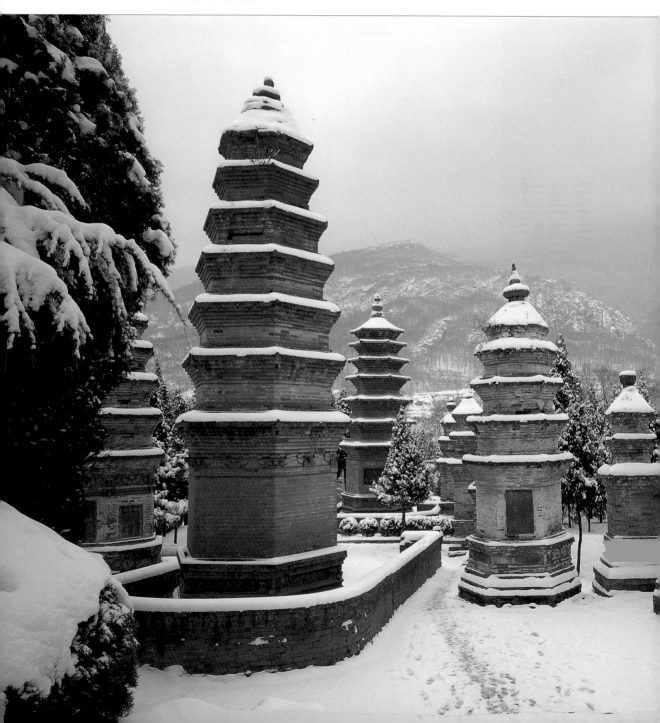

少林寺塔林

少林寺塔林所跨年代之久、建築形式之多、遺存保留之完
整為世所罕見，實為中國古代佛塔建築的一座博物館。群
塔林立，造型各異，十分壯觀。 尹楠／攝影

盤龍藻井

這個盤龍藻井位於中岳大殿內，相傳是用柏樹根雕刻而成，
工藝精緻，巧奪天工，堪與天壇祈年殿藻井媲美。

塔。塔身平面造型有正方形、長方形、六角形、八角形和圓形等，外觀形態有柱形、錐形、直線形、拋物線形、瓶形、喇叭形等，不一而足。唐、宋時期的塔多為單層密檐式磚塔，其形若亭，如法玩塔、悟公塔；元朝多為石刻塔，形制獨特，如古岩塔；明清時期以層次分明的四角或六角磚塔為主。塔頂多有雕刻精美的塔剎，塔身則飾以風格各異的圖案或浮雕，極具欣賞價值。

每座塔的正面均有塔額，用以標明塔主的名號。有的墓塔還有塔銘、碑銘，更加詳細地記錄著塔主的生平和功德、立塔之人和年代等內容。從塔銘可以看出塔主多為「主持」、「長老」、「禪師」、「殿主」、「提點」等，多為有聲望的寺僧，亦有立過戰功者。另外，建於一三三九年的「菊庵長老靈塔」塔銘由日本僧人召院撰寫，還有一座一五六四年為外國和尚建造的墓塔「敕賜大少林禪寺莊嚴圓寂親教師就公天竺和尚之塔」，這些都是中國與國外宗教文化交流的重要歷史見證。

另外，值得一提的是，距少林寺塔林不遠的中岳廟也是中國古代建築中的精品之作。其建築形制主要為清乾隆皇帝仿北京故宮而建，故有「小故宮」之譽。其中心建築中岳大殿與北京故宮太和殿相似，面闊九間，進深五間，重檐廡頂，高大雄偉。

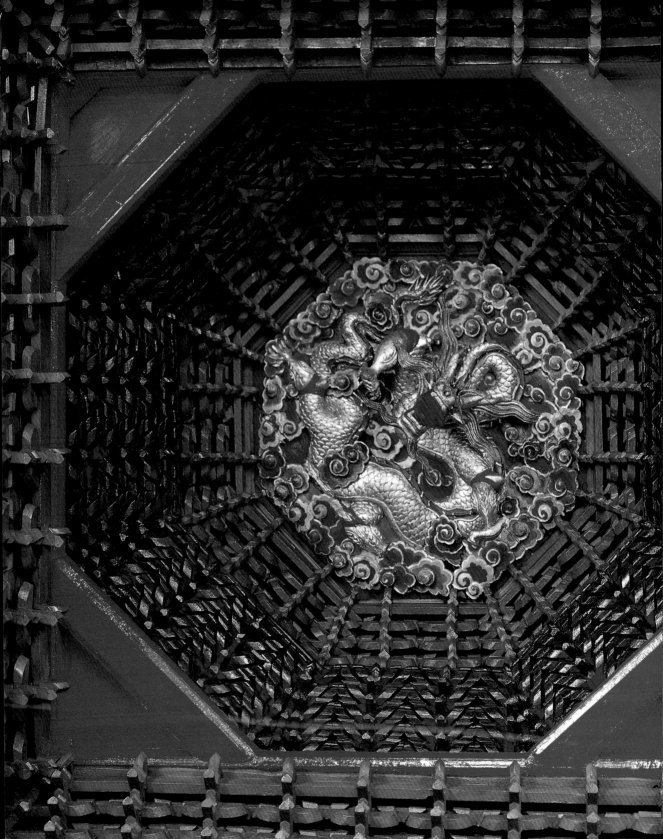

樂山大佛

樂山大佛坐落在四川樂山縣東的凌雲山棲鸞峰臨江的崖壁上，佛像依崖開鑿，於唐開元初年（西元七一三年）始，直到唐貞元十九年（西元八〇三年）完成，歷時九十年，是世界上最大的石刻彌勒佛坐像。

大佛臨江危坐，身嵌崖內，頭與山齊，雙手撫膝，雍然自若的俯瞰足下三江之水滔滔東流，於數十里外即可望見。其造型比例適當，體態勻稱，線條流暢，與周圍的自然環境和諧的融為一體，「佛是一座山，山是一尊佛」。

大佛通高七十一公尺，僅坐身即高達六十公尺，佛像頭部高十四點七公尺，寬十公尺，眼長三點三公尺，眉長五點六公尺，耳長六點七公尺，鼻長五點三公尺。面部廣額豐頤，雙眼微睜，神情慈祥而肅穆，彷彿正在思索著眼前芸芸眾生的命運。佛像頭頂有螺形髮髻一千零二十一個，遠觀時螺髻與頭部渾然一體，但實際上髮髻是另由石塊雕刻而成，然後嵌入佛像頭部。髮髻石長約八十公分，最粗處徑長三十二公分。佛像肩寬二十四公尺，手的中指長八點三公尺，腳寬八公尺半，長十一公尺，腳背可圍坐百人以上。

大佛還有一套設計精巧、十分隱秘的排水防潮系統。在佛像頭部、服飾紋理等許多地方，巧妙的利用佛像造型設計了排水溝和小洞穴，組成一套完整的系統，為佛像經歷千年風雨而依然屹立提供了必要的條件。

仰視樂山大佛

「佛是一座山，山是一尊佛」，大佛呈現了建築者博大的胸懷和魄力，也蘊含了盛唐文化那份雄渾的氣派。大佛造型莊嚴、設計巧妙，是名符其實的世界第一大佛。　尹楠／攝影

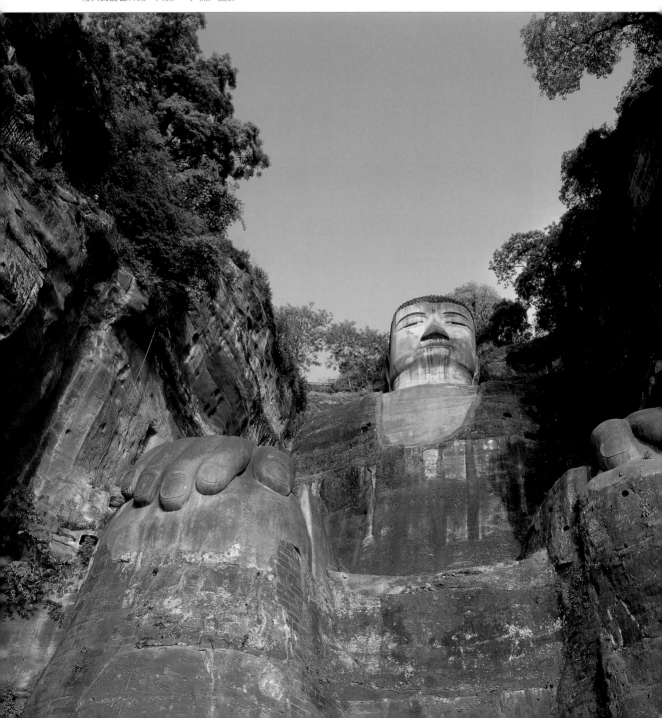

杭州六和塔

鎮江寶塔

六和塔始建於北宋開寶四年（西元九七一年），是吳越王爲鎮錢塘江潮水而建造，後毀於戰亂，於南宋紹興二十三年（一一五三年）重建。塔名「六和」取佛教「戒和同修，見和同解，身和同住，利和同均，口和無爭，意和同悅」之意。

六和塔位於杭州西湖之南，錢塘江畔的月輪山上，通高五十九公尺，憑山臨江，勢若沖天，獨立於蒼崖上、古木間，給人強烈的視覺衝擊；但其形態高聳而不突兀，結構精緻，比例和諧，兼以塔在中華文化中特殊的含義，又別有一番靜謐和安閒，與錢塘江大橋遙相呼應，成爲西子景致的靈犀一點。

六和塔塔身平面呈八角形，自下而上逐級縮小，主體爲磚砌，塔簷、平座和欄杆等部則爲木結構，十三層木廊外簷爲清朝光緒年間改造而成。塔身朱紅底色，塔簷外翹，掛有鐵鈴一百零四個，八角攢尖塔頂，上置葫蘆形塔刹。駐足遠觀，層巒疊立，明暗有致，映襯著藍天、碧水，顯得雍容壯觀，落落大方。古時在夜晚懸掛明燈，又是錢塘江上船隻的導航燈塔。

六合塔內部實際上只有七層可入，其餘六層是封閉的，形成「七明六暗」的特殊格局。塔內設計爲斗拱結構，砌出梁柱、斗拱、額、枋等，使建築的重量得以分散承接。

塔內各層中心有小室，上爲穹窿頂，中間供有佛像，由貫通上下的螺旋梯與塔身相連，每層又有四面壺門與小室和塔外迴廊相通。塔內第三層須彌座束腰上是由伎樂、飛仙、花卉、飛禽、走獸等組成的磚雕圖案，構思精巧，線條流暢，形態極爲生動。其規制與宋李誡所著《營造法式》如出一轍，爲古代建築理法提供了珍貴的實物例證。

杭州六和塔

塔身由磚砌成，現高五十九點八九公尺，佔地一點三畝，平面為八角形。塔內基本保持南宋建築原狀，須彌座上的磚雕保存完好，藝術價值極高。

清乾隆皇帝遊賞至此，曾爲六和塔各層層題字立匾，依次爲「初地堅固」、「二諦俱融」、「三明淨域」、「四天寶綱」、「五雲覆蓋」、「六鰲負載」、「七寶莊嚴」，用佛家典故演繹了寶塔七層的不同含義，使六和塔更具神、形兼備之妙。

登旋梯，過壺門，登至塔外木製迴廊，即可憑欄遠眺，錢塘江之壯闊，月輪山之秀美，令人胸懷大暢。

西夏王陵

賀蘭山下的王侯古塚

賀蘭山下古塚稠，高下猶如浮水漚。
道逢古老向我告，云是昔年王與侯。

明代安塞王朱秩炅的《古塚謠》千古一吟，將銀川西夏王陵王侯古塚的古老滄桑、軒昂莊嚴突顯在世人面前。

西夏王陵又稱西夏陵、西夏帝陵。它坐落在銀川市西郊賀蘭山東麓，距市區約有三十五公里，是西夏歷代帝王陵墓的所在地。這裡有九座帝王陵墓、二百零七座宗室、王公大臣的陪葬墓。王陵布局整齊且嚴謹，每座帝陵占地均超過十萬平方公尺，都由闕臺、神牆、碑亭、角樓、月城、內城、獻殿、靈臺等部分構成。根據記載，陵園均坐北朝南，莊嚴肅穆。其週邊四角都構築角臺，好似陵園的四界標誌；在神牆外的前方是左右對稱的闕臺和碑亭。進入月城，兩旁有石像，石像形象怪異，雕刻精美。在內城四角是角樓，四牆的正中有門闕；獻殿位於內城的中心位置，是祭祀場所。在獻殿後有高大的五層或七層的石陵臺。這種獨特的布局與形式，是西夏文化與漢族傳統文化結合的產物。

西夏帝陵的地面建築，經過千年風雨和戰爭，早已成為廢墟，現在陵區中最高的一座建築物是一座殘高二十三公尺的夯土堆，形狀似窩頭，為八角，上有殘瓦層堆砌，多為五層。經鑑定，它在未被破壞前是一座五層的實心密檐塔。陵區還有大量的磚瓦等建築材料，造型生動的鴟吻、獸頭和雕刻精美的龍石柱和碑碣殘片，都反映了原本陵園建築的高大宏偉，顯示出昔日西夏陵園的宏大規模和豪華景象。

西夏王陵地面遺跡

西夏王陵規模與河南鞏縣宋陵、北京明十三陵相當，是中國現存規模最大、地面遺跡保存最完整的帝王陵園之一。它不僅吸收了秦漢以來，特別是唐宋王陵的所長，同時又受佛教建築的影響，使佛教文化、漢族文化和党項民族文化極佳地結合在一起，構成了中國陵園建築中別具一格的形式。

應縣
佛宮寺木塔

中國現存最古老的木塔

應縣佛宮寺位於山西應縣縣城的西北隅，佛宮寺內的木塔為遼代建築，是中國現存最爲古老和高大的木結構塔，無論是從建築規模還是從建築藝術上講，它都具有特殊的地位，可稱爲中國乃至世界古建築中的珍品。

木塔爲平面八角形，外觀看上去是五層，內夾暗層四級，實際爲九層。它總高爲六十七點一三公尺，底層直徑三十公尺，遠望壯觀而有氣魄。登上塔頂遠眺，整個應縣縣城的景致盡收眼底。木塔建在四公尺高的石砌臺基上，兩層，內外兩槽立柱，構成雙層套筒式建築。柱頭間有欄額和普柏坊，柱腳間有地伏等水平構件，內外槽間有梁枋相連接，使雙層套筒密切結合。在暗層中用了大量的斜撐，加強木塔結構的整體性。木塔明層梁枋規整，結構精巧。暗層的縱橫支撐，以加強負荷能力，穩固塔身。塔上各個部分都使用斗拱，斗拱是整個木塔承載結構中不可或缺的重要部分。

千年來，木塔曾經歷了七次大地震的考驗，仍巋然不動，由此可見木塔的堅固非同一般。

佛宮寺木塔和塔門

木塔經過千年風霜，依然巍然屹立，堪稱中國建築史上的奇蹟。斑駁的木門顯示出了木塔的古老，然而卻難掩它龐大的氣勢。　姚天新／攝影

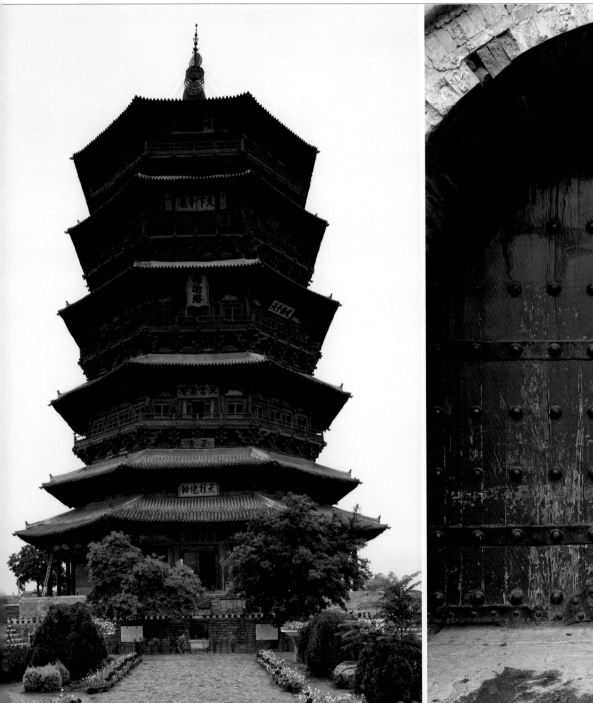

安徽宏村

雲蒸霞蔚的水墨山水畫卷

承志堂內景

承志堂是宏村中比較具代表性的建築，木雕鏤空門窗雕刻精美，令人讚歎。

被譽為「中國畫裡的鄉村」的宏村位於安徽省黟縣東北部，始建於南宋紹熙年間（一一九〇年～一一九五年），至今已有八百多年的歷史。它背倚雲蒸霞蔚的黃山餘脈，將自然景觀和人文景觀相融，好似一幅美麗的水墨山水畫卷。

宏村是依據仿生學建造的，具有獨特造型的「牛形村落」。整個村落從高處看，宛如一頭斜臥在溪邊的青牛。村中半月形的「月塘」稱做「牛胃」，而一條四百多公尺長的水川，九曲十八彎，盤繞在「牛腹」中，被稱做「牛腸」。在宏村西面的山溪上有四座木橋，作為「牛腳」。以此，宏村形成了「山為牛頭，樹為牛角，屋為牛身，橋為牛腳」的牛形村落。

宏村村中有百餘戶青瓦粉牆、鱗次櫛比的古民居，其中飛金重彩、精雕細鏤的承志堂、敬修堂，氣度恢宏，古樸典雅的東賢堂、三立堂；森嚴肅穆的敘仁堂、上元廳等祠堂和南湖書院；巷門幽深，青石街道旁古樸的觀店鋪……與平滑如鏡的月沼和碧波蕩漾的南湖，雷崗上參天的古木、庭院中的百年牡丹與探過牆頭的青藤石木，構成一個完美的藝術整體。步步入景，處處成畫。

房屋檐下牛腿
牛腿發揮著一定的支撐作用，同時又有裝飾作用，雕刻精緻、美觀大方。

宏村民居是典型的徽派建築，現村中有保存完好的四十多座座明清民居，布局精巧，裝飾精美。走進民居，美輪美奐的磚雕、木雕和石雕裝飾比比皆是，而門罩、天井、漏窗、花園等都展示了宏村民居的精緻韻味。

在宏村民居中，比較具代表性的是承志堂。它是皖南民居中宏大、精美的代表作。走進承志堂，可見依然金碧輝煌的精美木雕鏤空門窗。在前廳的橫梁上有「宴官圖」，而中門上方護樓板上的立柱雕著「漁樵耕讀」，門拱上是「三國演義」，邊門上方的「商」字圖案，層次分明、人物繁複而生動。據說，承志堂的主人在建造此屋時，僅用於木雕表層的飾金就用了黃金百餘兩，可見其精美程度。

駐足在宏村，彷彿走進了中國的山水畫中，那粉牆碧瓦，雕梁畫棟，讓人由衷的感慨。

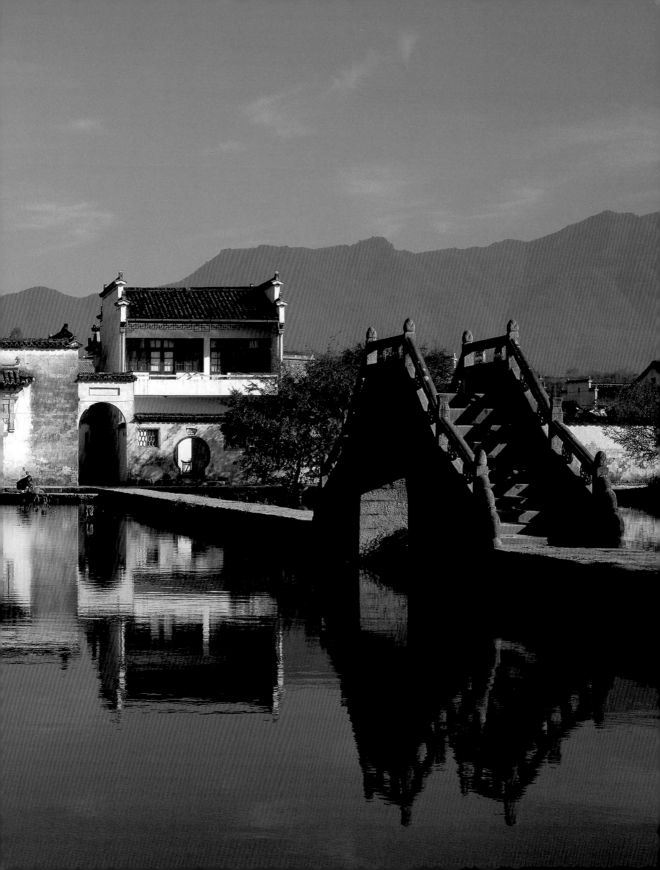

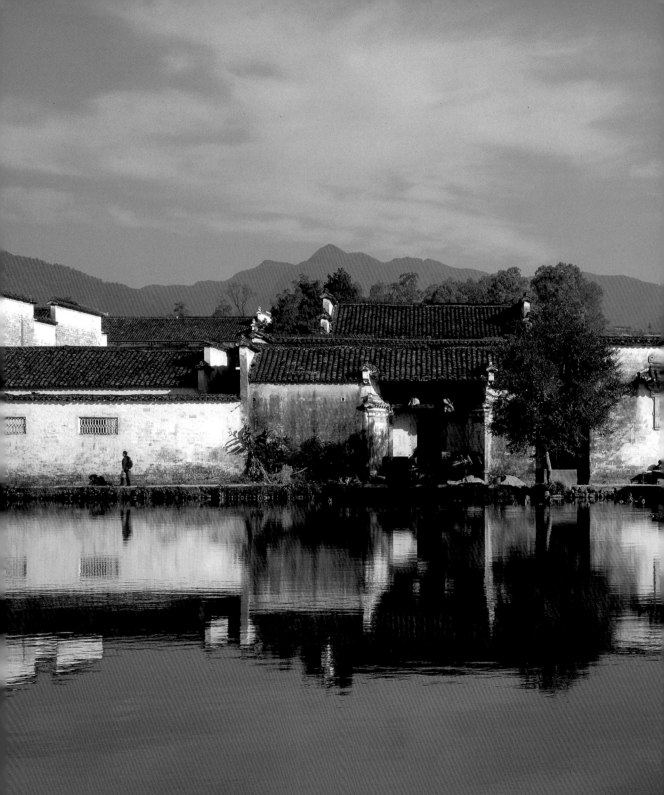

遠眺宏村

麗江古城

高 原 姑 蘇

歷史悠久、古樸自然的麗江古城，又名大研鎮，距今已有八百多年的歷史。它位於麗江壩中部，北依象山、金虹山，西枕獅子山，東南面臨數十里的良田闊野，因其青山環繞，晶瑩璀璨，形狀如同一塊碧玉大硯，所以取名大研鎮（硯與研同音）。其地處滇、川、藏交通要道，是古時候頻繁的商旅活動中心，「南方絲綢之路」的重要驛站。

麗江古城海拔二千四百一十六公尺，面積三點八平方公里，是中國歷史文化名城中唯一一座沒有城牆的古城，據說是因爲麗江世襲統治者姓木，築城牆勢必如木字加框而成「困」字之故。古城始建於宋末元初，盛於明清，從城市總體布局到局部建築，融漢、白、彝、藏各民族精華，既集中了納西文化的精華，又完整地保留了自宋、元以來形成的歷史風貌和建築格局。

麗江古城中現保留的明清民居就地勢高低而建築，均是土木結構瓦屋面樓房，以兩層居多，也有三層。布局形式有三坊一照壁、四合五天井、前後院、一進兩院、兩坊拐角、四合院、多進套院、多院組合等類型，其中以三坊一照壁和四合五天井爲典型。這些建築既有漢族四合院的特點，又與白族房室相似，但已形成納西族自己的特點。而且門窗、牌樓上都精雕細刻著雙鳳朝陽、降龍伏虎、二雲抱日、暗八側、水波浪等圖案，既反映出納西先民的藝術特點和審美情趣，又展現了古城建築群純樸而輝煌的風貌。

麗江古城建城的最大特色就是「城依水存，水隨城在」，古城中沒有規矩的道路網，無森嚴的城牆，而是依山就水，不求方正，不拘一格的隨地形水勢溝渠建屋布街。道路亦結合水系坡勢而建，曲徑通幽，不求平直，形成疏朗和諧的街景。

古城民居

麗江古城是中國歷史文化名城中唯一沒有城牆的古城。
「民居群落，瓦房櫛比。」

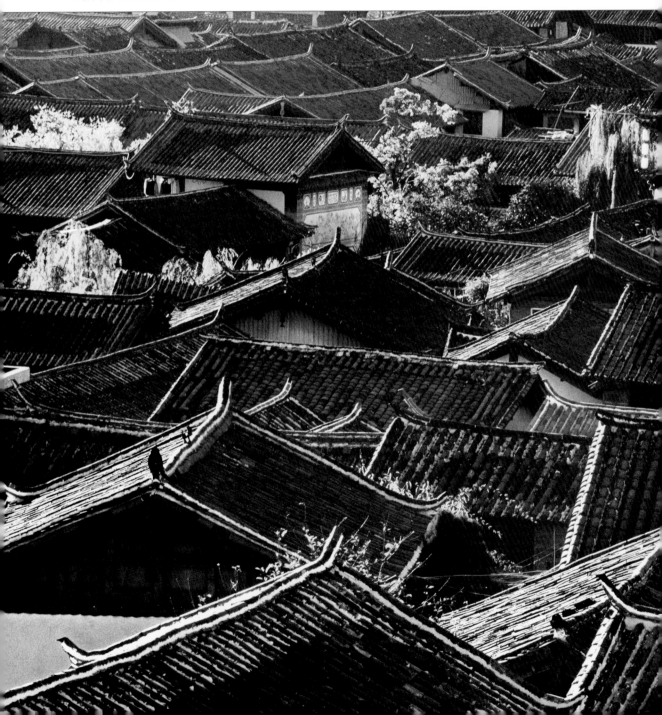

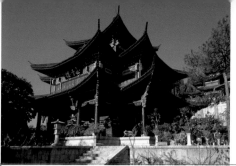

木府玉音樓

木府是麗江古城文化之「大觀園」，徐霞客曾嘆木府曰：「官室之麗，擬於王者。」木府呈現了納西民族廣納多元文化的開放精神。 尹楠／攝影

徜徉於麗江古城中，建築物依山就水、錯落有致，處處可見的明清所建石橋、木橋，古貌斑駁。在蜿蜒曲折、密如蛛網的窄巷中，隨時會有一叢蔥翠的綠樹或幾枝紅豔的花朵從土牆裡斜伸出來，撒你一頭的綠蔭和花香，讓人領略到無窮意趣，彷彿置身於詩畫之中。

麗江古城的中心是四方街。四方街據說是模擬「知府大印」的形狀而建，用五花石鋪成的一個呈方形約四百多平方公尺的露天集市廣場，象徵著「權鎮四方」。這裡是整個古城放射狀道路的聚會中心，有四條主街呈輻射狀，由這裡向四面延伸，而每條主街又有數條支巷呈放射狀再向四周輻射，由此形成以四方街為中心的周密而又開放的格局，其西側的制高點則是科貢坊，為風格獨特的三層門樓。古城的城南為舊設土司衙署，周圍建宮室苑囿，城北為商業區。在一條東西主軸線上，排列著牌坊、丹池、大殿、配殿、光碧樓、玉音樓等建築物。

麗江古城最壯觀的建築群是木府，始建於明洪武十五年（一三八二年）。木府是納西族首領木氏的官衙府署，仿北京故宮而建，府衙分布在一條三百六十九公尺長的東西軸線上，依次排列有金水橋、忠義坊、圓池、正殿、光碧樓、壽星樓、丹墀、一文亭、玉音樓、三清殿（玉泉間），直至獅山御園，一進數院，其規模之宏大，殿宇之壯觀，頗有皇家園林的氣派。獅子山山坡上的「三清殿」是御苑最高處的建築物。站在這裡俯覽全城的古建築群和縱橫交錯的街道、河渠，古樸自然、幽雅寧靜的古城景色盡收眼底。

三塘水

古城居民巧用井水和潭水，創造出了「一潭一井三塘水」的用水方法，從靠近井的頭塘一直流入第三塘。頭塘水為飲用水，二塘水供居民洗菜，末塘水為居民洗滌衣物之用。

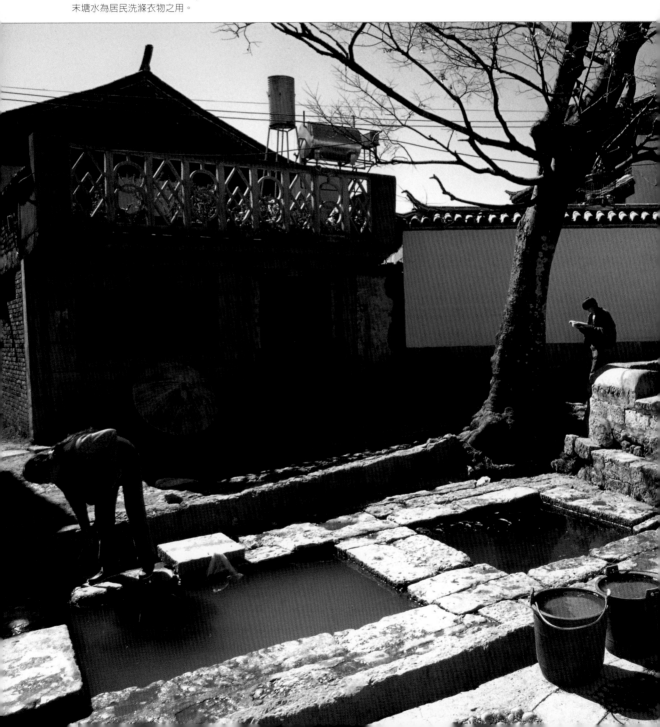

福建客家土樓

獨一無二的山村居民建築

土樓内景

神秘的土樓，樓中有樓、圈中有圈，可居住上千人。風格獨特、規模宏大，可為中國古代建築的一朵奇葩。

客家人的根在中原，其先民因中原戰亂而南遷，匯聚於贛、閩、粵三省邊境山區，他們在那裡披荊斬棘、開山造田、落地生根，被當地原居民稱為客家，後也自稱客家。如今，經過一千多年的輾轉遷徙、艱辛開拓，客家後裔已遍及五大洲的八十多個國家和地區，被譽為「日不落」民系。由於長期遷徙，客家人得以廣泛接觸異質文化，也不可避免地要在生存競爭中與各種異質文化展開較量，揚長補短、優勝劣汰。他們將民族傳統文化中有價值的東西繼承下來，也將各種異質文化中的瑰寶吸納進來，從而創造出了獨具特色的客家文化，客家土樓正是其典型代表。

客家土樓是世界上獨一無二的神話般的山村民居建築，是中國古建築的一朵奇葩。它以歷史悠久、風格獨特、規模宏大、結構精巧等特點盛開於世界民居建築藝術之林。

客家土樓大多為方形或圓形。福建全縣有圓樓三百六十座，方樓四千餘座，其中以奇特的圓形土樓最富於客家傳統色彩，最為震撼人心，是客家民居的典範，堪稱天下第一樓。它既像地下冒出來的「蘑菇」，又如同自天而降的「飛碟」，融於如詩的山鄉神韻，占盡山川靈氣，讓人歎為觀止。

這種圓樓一般由二、三圈組成，由內到外，環環相套，外圈高十餘公尺，四層，有一、二百個房間。一層是廚房和餐廳，二層是倉庫，三、四層是臥室。內圈一般為兩層，有三、五十個房間，一層是客房，中間是祖堂，是居住在樓內的幾百人婚、喪、喜、慶的公共場所。樓內還有水井、浴室、磨房等設施。土樓採用當地生土夯築，不需鋼筋水泥，然後沿圓形外牆用木板分隔成眾多的房間，其內側為走廊。

土樓外景
客家土樓圓的牆、圓的瓦、圓的屋檐，如土堡般神秘
奇特，在山間寂寞地「開放」。

土樓除了具有防禦敵的奇特作用外，還有防震、防火、防盜以及通風、採光好等特點。因為許多土樓是按八卦圖設計的，卦與卦之間是隔火牆，一卦失火，不會殃及全樓；卦與卦之間還設卦門，關閉起來，自成一方，開啓後，各方又可以相通。一旦盜賊入屋，卦門一關，即可甕中捉鱉。

客家土樓閃爍著客家人的智慧，土樓格局的恢宏，令人為之肅然。客家的民俗更令人陶醉，客家人世代相傳，朝夕相處，團結友愛，和睦共居的大家族生活方式；淳樸敦厚，和善好客，刻苦耐勞的民風；傳統文化的可見、可觸、可感都讓人神往。

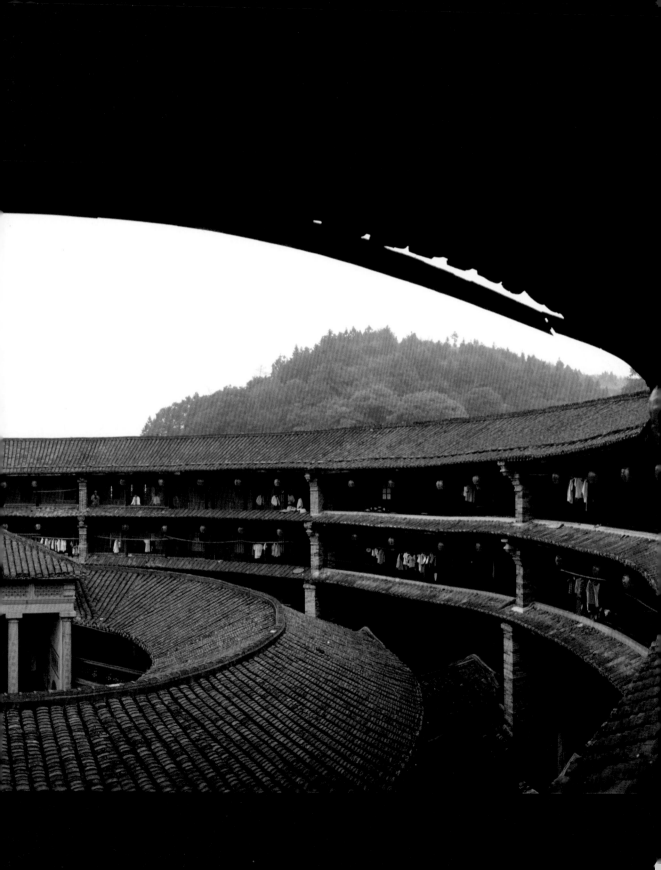

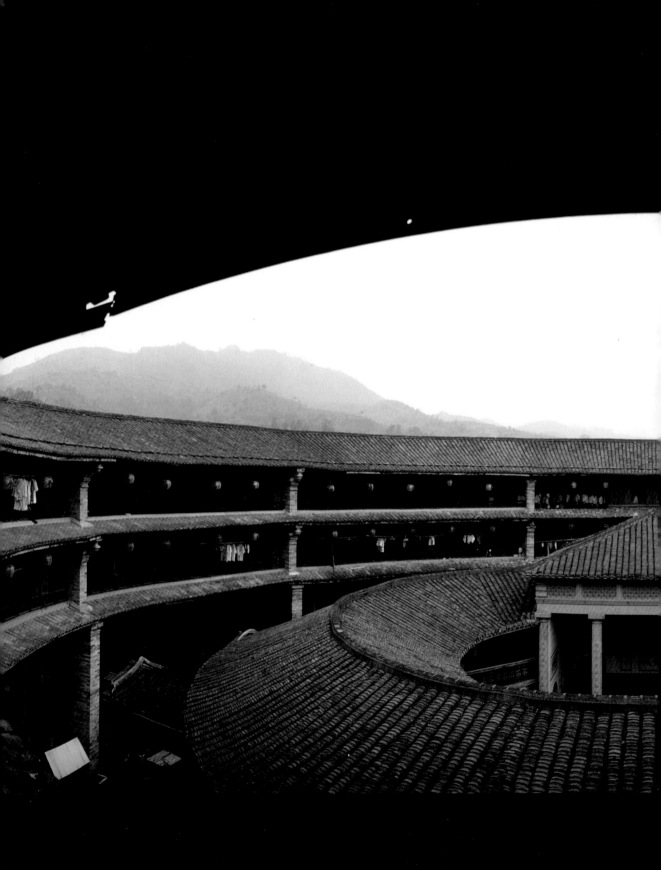

雲南曼飛龍塔

在雲南景洪縣一個叫做曼飛龍的寨子後面建有一處佛塔群，由於它們美麗的外形，當地人為其取了許多動聽的名字。塔群像春筍一樣拔地而起，尖尖的塔頂直指藍天，因而被稱做「筍塔」；因為它們外表潔白如玉，又被人們稱為「白塔」。

曼飛龍塔是西雙版納著名的佛塔群，建於傣曆五六五年，即一二○三年。塔成圓錐實心體，磚灰結構，外觀雄偉。它由一座母塔及八座子塔組合而成。母塔高十六點二九公尺，屹立在正中，子塔高八點三公尺，如眾星拱月般環列四周。在每一個子塔下部各有一個佛龕，內有佛雕、佛像。這些佛雕、佛像都出自傳說或者佛教故事，是生動直觀的佛經教材。圍繞佛塔有六條泥塑巨龍，每條巨龍背上有幾朵含苞待放的荷花。這幾朵荷花絢麗多彩，代表了傣族人對美好生活的期盼。

另外，在子塔的頂端各掛著一具銅佛標，母塔尖裝飾著工藝精美的銅製「天笛」。每當山風吹來，四周綠蔭婆娑，風笛便奏起悅耳的曲調，佛標發出叮叮咚咚的優美聲音，彷彿佛祖在對弟子們輕輕耳語。

在塔朝南的一面有一扇小門，打開之後裡面金光燦爛，炫人眼目。原來，這裡藏有兩具金身佛像。佛像旁有半隻長八十公分、寬五十八公分的巨大腳印，深深嵌在一塊大青石上。傳說當時人們正在為建塔選址，是佛祖釋迦牟尼在這兒留下腳印，以提醒人們在此建塔的。

曼飛龍塔

塔身潔白，塔剎貼有金箔、呈葫蘆狀，塔群如春筍般拔地而起，
具有傣族的民族風格。造型獨特、美觀大方。

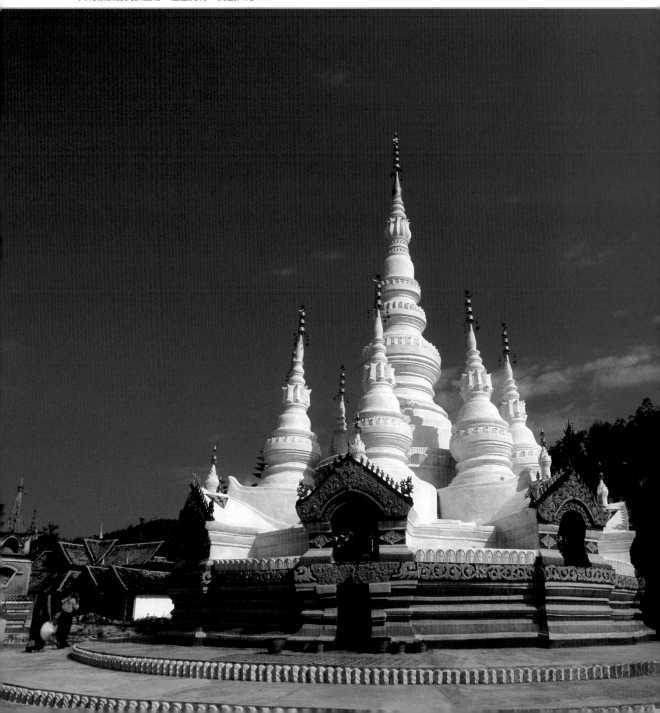

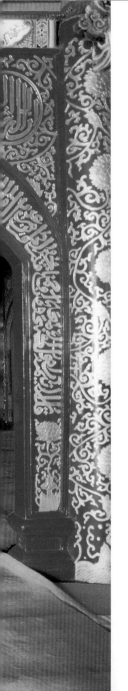

牛街清眞寺

老北京最早的清眞寺

位於北京市宣武區牛街的清眞寺是北京城最早的清眞寺。寺廟建於遼統和十四年（西元九九六年），由阿拉伯篩海納蘇魯丁創建。和清眞寺脣齒相依的是附近的牛街，這裡聚居著一萬多名回族人，一眼望去，滿街綠頂白牆的建築，充滿異族情調，讓人彷彿置身西域。寺內建築物集中對稱，結合了中國古代建築樣式與阿拉伯建築風格，別具格調。

清眞寺的影壁由青磚筒瓦建造，三十多公尺長，中部右方有一幅「四無圖」石雕非常出名。只見圖中樹上懸鐘，鐘下擺棋，旁有如意，爐立一邊，惟妙惟肖，意境悠遠。但仔細看去，四顧無人：有棋無人下，有鐘無人敲，如意無人佩，爐在無香燒。原來，伊斯蘭教在裝飾清眞寺時，常用植物紋、幾何紋和阿拉伯文字，但禁用動物、人物紋樣。雖然無人，但畫面上無不充滿了虛以待人的意境。

望月樓也是清眞寺內主要的建築之一。這是一座上黃下綠琉璃瓦鋪頂的六角二層小樓，位於清眞寺入口處。據說當年每逢進入齋月，阿訇（回教掌理教務、講授經典的人）和眾鄉老都要登上這裡尋望新月，以此來判斷齋月是否開始和結束。

望月樓後面便是禮拜殿，大殿面積達六百多平方公尺，可同時容納上千人禮拜。地板上鋪著潔白的氈單，在等待著穆斯林們的到來。抬頭望去，殿內拱門仿阿拉伯式上尖弧形落地，門卷上還有堆粉貼金的《古蘭經》文和讚美穆聖的詞句，經文字體蒼勁有力。其中的阿拉伯古代藝術書體「庫法體」，更爲罕見，受到國內外伊斯蘭教學者的重視。在大殿四周的柱子上飾有蕃蓮圖案，在鮮紅的底子上瀝粉貼金，精巧細緻。整個禮拜殿金光燦燦，光彩奪目，彷彿把人們見過最燦爛輝煌的顏色都用在這裡，在富麗堂皇之餘給人以聖潔肅穆之感。

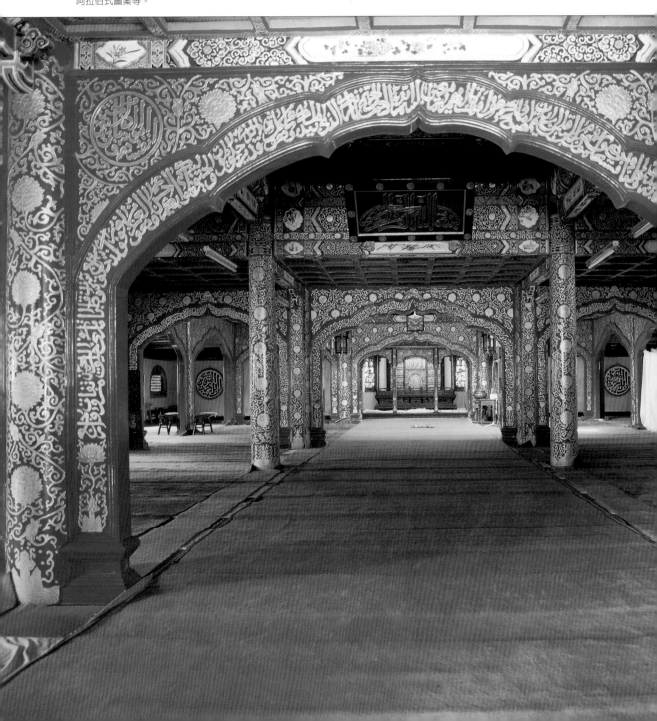

禮拜殿內景

此寺建築上採用了傳統的木結構形式，但其
細部帶有濃厚的伊斯蘭教建築的裝飾風格，
如禮拜殿梁柱間用尖拱型，天花梁柱彩畫用
阿拉伯式圖案等。

百八塔

黃河岸邊千古謎

一○三八年，党項人李元昊正式建立了西夏王國，至一二二七年被蒙古人所滅，歷時一百八十九年。當時的西夏國地域遼闊，現在的寧夏只是它的一小部分，令人嘆息的是，當初蒙古人的一場毀滅性的屠城，使西夏文化突然間灰飛煙滅，歷史只爲我們留下了僅有的一些文物古蹟，而青銅峽邊的百八塔則是這些古蹟中保存最好的。

百八塔又名百塔寺，在青銅峽口內黃河左岸，以塔數而得名，是中國古塔建築中僅有的大型塔群。百八塔坐西朝東，背山面河，隨山勢分階而建，自上而下按一、三、五、七至十九等奇數排成十二列，構成一個等邊三角形塔群，布局奇特，蔚爲壯觀。這一百零八塔，除最上面的第一座塔較大之外，其餘均爲小塔。塔全部用磚砌成，抹以白灰，底爲單層八角形須彌座，屬於喇嘛式的實心塔。每當風和日麗，一百零八座塔倒映在金光閃閃的水波中，景色奇特，幽雅明麗。

這裡原是規模宏大的寺廟建築群，如今，絕大部分已毀滅湮沒，僅塔林獨存。塔下是奔騰咆哮的黃河，乘船遊峽有無限樂趣：河風掠面，水花如雨，兩岸山勢陡峻，起伏變化，河中水鳥翔集，鳴聲清脆。浮游其中，任何人間的煩惱都會滌蕩一清。

民間傳說百八塔是穆桂英的「點將臺」，其實百八塔屬於佛教建築，佛教認爲人生有一百零八種煩惱，爲清除這眾多煩惱才修建此塔。也有人認爲古時青銅峽黃河水位比現在高，修建此塔爲觀測黃河水位之所。

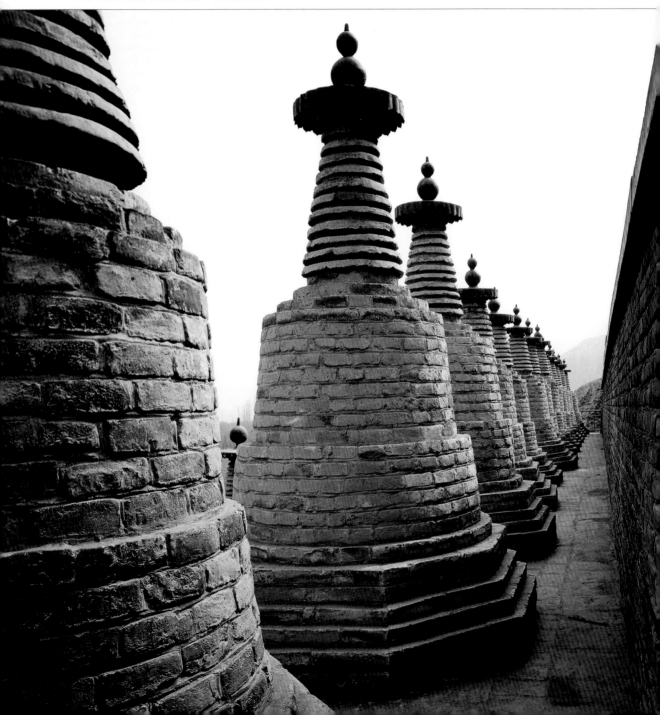

百八塔近景

百八塔是中國最奇特的古塔群，以塔數而得名。

天寧寺曾是北京最著名的寺院之一，規模宏大，前後有七進院落，東西兩路各有六層。如今，這裡現存的地上建築只剩下高十三層的舍利塔，即天寧寺塔，以及山門殿、接引殿等四間破爛不堪的殿堂。

天寧寺是北京城內最古老的寺院，始建於北魏孝文帝時期。遼代在寺後添建一座舍利塔——高約六十八公尺的密檐式磚塔，成為其標誌性建築，稱為天寧寺塔。

天寧寺在北魏孝文帝時，稱光林寺，唐開元時改稱天王寺。元末寺院毀於兵火，只剩舍利塔高高矗立在那裡。寺坐北朝南，山門為灰筒瓦硬山頂，石卷門窗，門額正書「敕建天寧寺」，山門後面為彌陀殿，殿前有月臺，兩側分別有螭首方座石碑一座，是乾隆年間（一七三六年～一七九五年）重修天寧寺的碑記。

天寧寺塔建於方形磚砌大平臺之上，平臺以上為兩層八角形基座：下層基座各面以短柱隔成六座壺形門龕，基座之上為平座部分，平座之上用三層仰蓮座承托塔身。塔身平面也為八角形，八面間隔著隱作拱門和直櫺窗，門窗上部及兩側有金剛力士、菩薩等神像的浮雕，塔身隅角處的磚柱上有升降龍浮雕。

第一層塔身之上，施密檐十三層。塔檐緊密相疊，不設門窗，幾乎看不出塔層的高度。這是典型的遼、金密檐式塔的形式。塔的每層塔檐遞次內收，遞收率逐層向上加大，使塔的外輪廓呈現緩和的內收趨勢，上承寶珠作為塔剎。塔檐的角梁均為木製，檐瓦和脊獸等由琉璃製作。一九七六年唐山地震時，塔頂寶珠被震碎，局部瓦件破隕，但整個塔身尚屬完好。

天寧寺塔極為優美，須彌座、第一層塔身、十三層密檐、巨大的塔寶珠，相互組成了輕重、長短、疏密相間相聯的藝術形象，在建築藝術上達到很好的效果。因此，著名建築家梁思成先生曾盛讚此塔富有音樂韻律，為古代建築藝術的傑作。

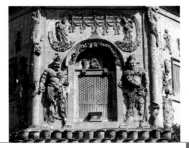

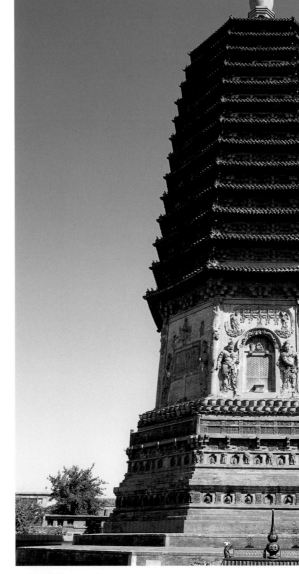

天寧寺塔
高聳入雲的天寧寺塔是天寧寺的標誌性建築，高達
五十七點八公尺，結合了雄健和細密兩種風格。
姚天新／攝影

天寧寺塔是雄健和細密兩種風格的奇妙結合。一方面，高大的基座、高峻勁健的第一層塔身、密接的層層橫檐、敦厚的塔剎以及整體凝重雄偉的體型，都顯示了北方民族勇健豪放的精神氣質；另一方面，又不免於時代風習的薰染。細部十分繁複細密，基座特別複雜，塔身也精確地砌出了各種仿木構件，布滿了佛教造像浮雕，比起唐代密檐塔簡樸爽朗的風格，顯然是趨向繁瑣了。

銀山塔林

鐵壁銀山護寶塔

在北京昌平縣東北部山區深藏著一處遼代的塔林。塔林四周群峰連綿，山勢險峻，巨石累累，松林遍布。冬季，山上積雪如銀，與鐵黑色的山壁相輝映，故被稱為「鐵壁銀山」。成片的遼代塔林如無語的軍隊坐落在山下，形成了被稱為燕京八景之一的「銀山塔林」。民間有「銀山寶塔數不盡」之說，可見昔時浮屠之勝。

遼代大安年間，在銀山中峰之下，建起了規模宏大的大延聖寺。周圍有老爺廟、鐵壁寺、松棚庵、寰通庵、清淨庵等。金天會三年（一一二五年）重修後，名僧佛覺、晦堂、懿行、虛靜、寰通等，先後雲遊至此。據記載，當時常住僧人多達五百餘人。高僧、和尚等去世後，就在此修塔入葬。因在佛門的等級、地位不同，墓塔的大小也千差萬別，經過幾個朝代，銀山的坡谷之中，墓塔林立，數不勝數，形成了風格獨特的塔群。

銀山的遼代塔林是中國現存遼塔最多的地方。這些塔高低錯落，高者數丈，小者徑尺，但是布局規整，造型精美。遠觀這寂寂銀山、莊嚴寶塔，可謂巍峨壯觀。近看這密檐式磚塔，結構一致，均為八角平面，塔身有許多浮雕，線條優美。雖歷經滄桑，卻保存完好。塔基為高大的須彌座，塔身四面有卷門，其上雕有飛天和金剛力士，四壁雕有菱花式門窗，斗拱和額枋。周圍萬籟俱寂，這些塔群猶如古代高僧站立眼前，等著為經過的人們指點迷津。

銀山塔林

塔群自金元以來，經明、清至今，已有六百多年歷史，是中國古代佛教和磚石建築的寶貴遺產。它們雖然年代久遠，卻保存完好，據說因為這裡山高路遠，人跡罕至，所以在動亂年代才得以倖免於難。 姚天新／攝影

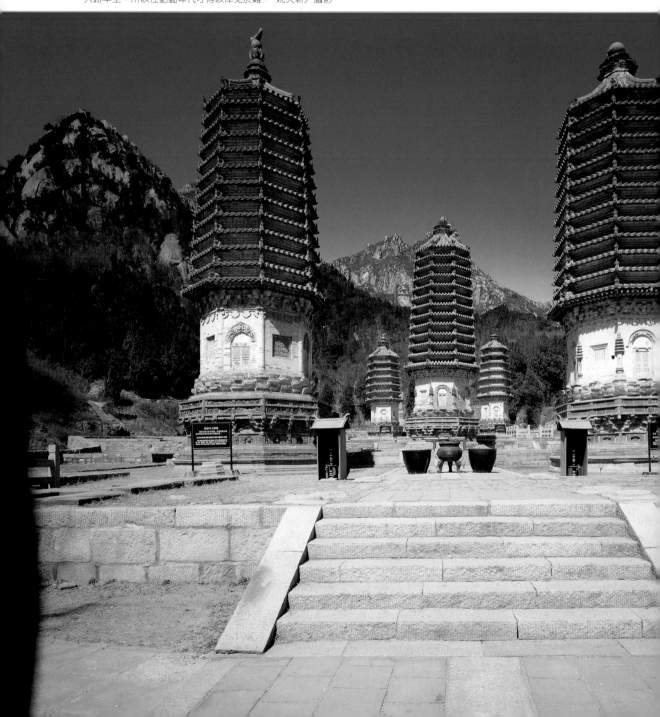

妙應寺白塔

大都為之生輝的佛塔

位於北京阜城門內大街的白塔和大街只有一牆之隔，人們遠遠就能看見它白色的塔身，年復一年，白塔仍舊通體潔白地聳立在那裡，而人們對它的存在似乎已經司空見慣了。

然而，當我們翻開《妙應寺白塔歷略》的時候，卻可以看到這樣的記載：世界八萬四千塔中，大者有八，北京妙應寺白塔為世界八大塔之一。這雖然只是一家之言，但是古塔顯赫的背景已經初見端倪。據《長安客話》記載，白塔寺的舊址是遼時的永安寺。元世祖忽必烈在營建大都之時，為密切蒙藏關係，採取了「以儒治國，以佛治心」的主張，並將藏傳佛教奉為國教。他敕令在遼塔遺址處重建白塔，以「資社稷之久長」，將此作為神權與政權的象徵。

元至元八年（一二七一年），由尼泊爾著名工藝家阿尼哥主持監造白塔，歷經八年精心建築，一座潔白的「玉塔」赫然矗立於大都城，為元大都最大工程之一。時人稱讚：「非巨麗，無以顯尊貴，非雄偉，無以威天下。」

如今的白塔巍然聳立於妙應寺塔院中心，通高五十一公尺，僅塔座的面積就有八百一十平方公尺。塔座分三層，下層為護牆，中、上層均為折角須彌座，每層的四面都左右對稱內收兩個折角，使塔座曲迭變化、豐富而多姿。塔身為一巨型覆缽體，直徑有十八點四公尺，外形雄渾豐滿，環繞七條鐵箍。相輪共十三層，一層層呈圓錐狀，名為「十三天」，象徵佛教十三重天界。相輪的頂端承托著一個圓形的華蓋，直徑九點七公尺，四周懸掛三十六片銅質透雕佛梵文字的流蘇和三十六個風鈴。華蓋之上為白塔的最高部分——塔剎，高五公尺，有八層，設計成鎏金銅質小塔。縱觀整個白塔，造型優美，雄偉壯觀，高聳入雲。

一首兒歌中寫道：「水中倒映著美麗的白塔，四周環繞著綠樹紅牆。」歌中的白塔就是人們常說的妙應寺白塔。經過八百多年的風風雨雨，白塔仍然點綴著輝煌、古樸的北京城，更使這座古都因為它的存在而有了說不完、道不盡的故事。

白塔

白塔自元建成後，歷代精心維修，是現存元代佛塔中最大的一座。白塔的形制，淵源於古印度的窣堵波，由尼泊爾工藝家阿尼哥設計監修。

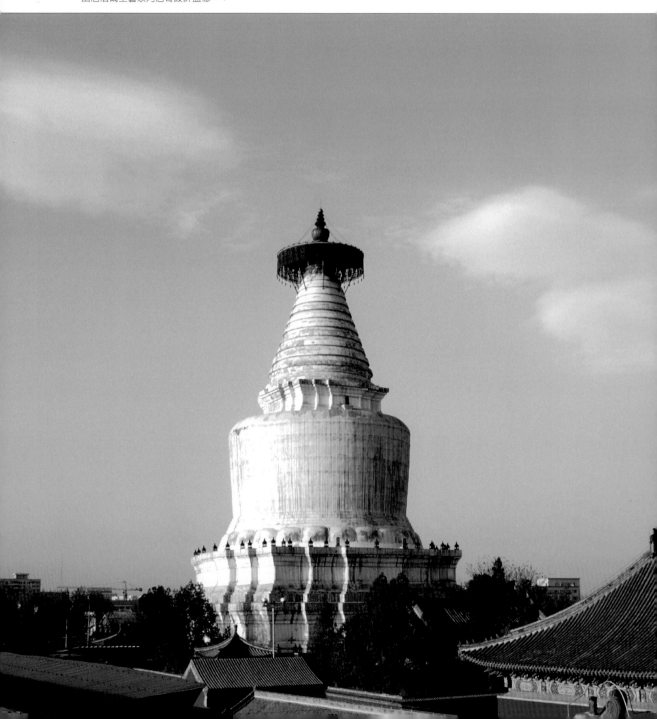

北京四合院

據記載，早在二千多年前，四合院就已「落戶」中國大地，且深得人們喜愛。

不僅宮殿廟宇、官府豪宅為四合院結構，各地民居也在仿建四合院。北京的四合院，在遼代時就已初具規模，經金、元、歷明、清，漸趨完善。北京現存的四合院，多為明、清兩代的遺物。

正規北京四合院大多依東西向的胡同而坐北朝南，基本構造為分居四面的北房（正房）、南房（倒座房）和東、西廂房，四周再圍以高牆形成四合。牆中開門，合門則自成一體，極宜獨家居住。四面房屋既彼此獨立又遊廊相挽，互通互離；既能阻擋風沙，又能防止噪音。院內極其寬敞，可以栽花植草、餵鳥養魚、疊石造景，居住者不僅能盡享房屋的舒適，亦可沐浴自然之美。

四合院是中國古代勞動人民創造的民居形式，不僅獨具匠心，而且富含文化底蘊。四合院的房屋，是依據宗法禮教制度的要求精心安排的。傳統家族多為數代同堂，又有男女僕婢，這就要求長幼尊卑、上下有序，內外有別。同住一室自然不成，散居異處又不便管理，而四合院正可滿足這些要求。正房冬暖夏涼，在尺寸、用料、裝修的精緻程度上都優於其他房屋，由家庭中年紀最長、權威最高的家長居住；子女、兒孫住廂房和其他配屬房中；家中的男僕通常是不能進入內宅的，只能住外院。而四合院的建築樣式、規模、裝飾又有著嚴格的等級限制，大體可分為親王、公侯、品官、百姓等。一旦超越了限制，就會受到處罰，甚至處以極刑。

同時，四合院的營建也是極講風水的，從宅基地的選擇、定位到確定每幢建築的具體尺度，都要按最佳風水來進行。正規四合院的大門都不開在中軸線上，而是開在八卦的「巽」位或「乾」位，所以路北住宅的大門通常開在住宅的東南角，路南住宅的大門通常開在住宅的西北角。

一生不可錯過的77個中國建築

垂花門

垂花門是四合院中一道很講究的門，它是內宅和外宅的分界線以及唯一通道。垂花門的罩面枋下多用花罩，其雕飾內容多為歲寒三友、子孫萬代、福壽綿長等吉祥圖案組合，設計巧妙，造型精美。

此外，四合院的裝修、雕飾、彩繪無不呈現民俗民風的魅力，彰顯世人對幸福祥和的追求。如以蝙蝠、壽字組成的圖案寓意「福壽雙全」；以花瓶內安插月季花的圖案喻示「四季平安」；而嵌於門簪、門頭上的吉詞祥語，附在簷柱上的抱柱楹聯，以及懸掛在室內的書畫佳作，更是集賢哲古訓、采古今銘句，充滿濃郁的文化氣息。

四合院

四合院院落寬綽疏朗，四面房屋各自獨立，彼此之間由遊廊連接，構造獨特，在中國傳統住宅建築中具有典型性和代表性。

國子監

在北京城內東北隅安定門內成賢街上，坐落著封建社會的最高學府——國子監。除了一些「大樹和石碑之外，國子監裡保存的主要是一些作為大學校舍的建築。這些建築是明朝永樂皇帝時期（一四○三年～一四二四年）所創建的，清朝又經改建。

國子監最中心、最突出的建築是辟雍，它高大華麗、雄偉壯觀，為乾隆時期（一七三六年～一七九五年）創建，是皇帝講學的地方。辟雍建在一個圓形水池的中央，四面架石橋。池上建有漢白玉石欄杆，雕琢精美，平面布局特殊。

在辟雍的北部有正房七間，名為彝倫堂，是藏書的地方，兩側各有廂房三十三間，是授課講書的地方，統稱為六堂。東為率性堂、誠心堂、崇志堂，西為修道堂、正義堂、廣業堂，此後的敬一亭原是國子監最高教官祭酒辦公的地方。

作為六百年前的三朝最高學府，國子監建築依然，部分建築被改成了首都圖書館的館址。這裡院落寬敞，古柏參天，花木蔥蘢，清雅幽靜，是學子們鑽研學問的好地方。

辟雍

整個辟雍座北朝南，重檐黃琉璃瓦，四角攢尖鎏金寶頂，梁柱檐飾
皆朱漆描金，透刻敷彩。辟雍是國子監的中心建築。 姚天新／攝影

北京
碧雲寺

西山諸寺之冠

古香古色的碧雲寺距北京城十六公里，自元代創建，初名碧雲庵，是西山風景區中最完整的一座寺院。在近七百年的歷史中，碧雲寺經歷了數輪毀建，寺廟建築兼蓄佛教禪宗與密宗之風格，又具備皇宮氣勢。

碧雲寺占地四萬餘平方公尺，坐西朝東，背倚山勢，平面布局呈長方形，中軸以哼哈二將殿、天王殿、大雄寶殿、菩薩殿、後殿和金剛寶座塔六進院落為主體，南北分列羅漢堂和水泉院兩組院落，形成對稱格局。寺內院落各自封閉，依山勢層層疊起，迴旋串連，布局巧妙。各院落又獨具特色，更給人柳暗花明、層出不窮之感，無怪乎碧雲寺歷來被尊為「西山諸寺之冠」。

金剛寶座塔建於清乾隆十三年（一七四八年），是西山東麓的制高點，高三十四點七公尺，分為塔基、寶座、塔身三層。塔基呈方形，由虎皮石包砌而成，寶座和塔身則全部用華麗的漢白玉雕砌而成。寶塔高高聳立，全身潔白，在陽光下映出淡淡的光暈，似乎凝聚了這一方淨土的全部靈韻。寶座正中的卷洞曾是孫中山先生停靈處，後封死為衣冠塚，由左右兩側卷門可登石階上至寶座頂。寶座上有五座密檐方塔，均為十三層，中央之塔最大，四隅之塔較小，其形制為藏傳佛教建築形式中「曼陀羅」（意為壇城）的一種變體，中央象徵著彌山，四邊則象徵水、陸、山、佛。寶塔周身布滿了佛像、天王、力士、龍鳳獅象、雲紋梵花等精美的浮雕，更增加了寶塔神秘和莊嚴的氣息。

回首俯瞰京郊景致，雲煙氤氳中，令人頓生超然而恬靜的感覺。

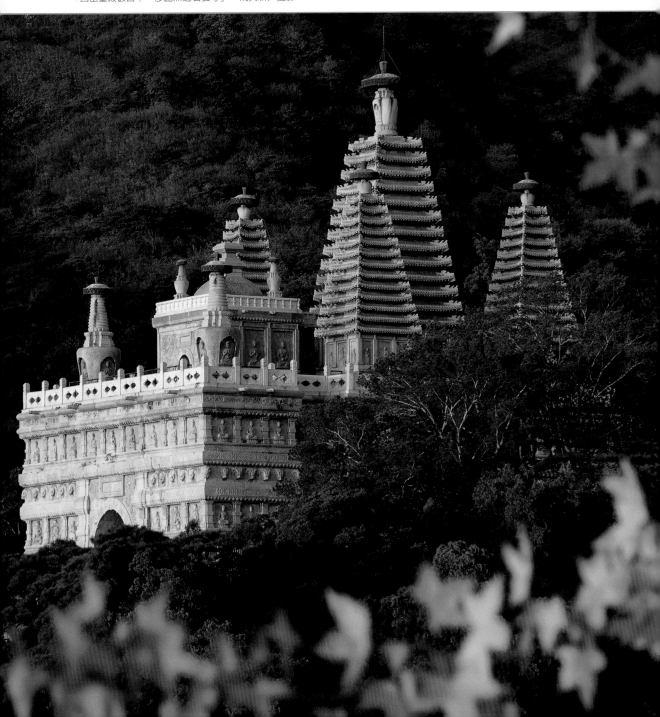

碧雲寺金剛寶座塔
寶塔高高聳立，全身潔白，在陽光下映出淡淡的光暈，
古樸幽靜中浸透出王者的氣度與排場，正如明人詩云：
「西山臺殿數百十，侈麗無過碧雲寺」。　姚天新／攝影

平遙古城

古老中國的神奇背影

早在西周宣王時期（西元前八二七年～前七八二年），位於山西省中部的小城平遙就已經開始興建。如今，這裡依然完好地保留著明、清時期縣城的風貌。

平遙有三寶，古城牆便是其一。雖歷經六百餘年的滄桑風雨，平遙古城至今雄風猶存。城牆周長六千一百五十七點七公尺，高為六～十公尺，牆外築護城壕，深、寬各一丈。城牆上開有城門六座，四周各有角樓一座，城牆上築觀敵樓一座，共七十二座，據說象徵孔門七十二賢人。另外，在城牆上還有三千個垛口，據說象徵孔子三千弟子。

鳥瞰平遙古城，更令人稱奇道絕。平遙古城的城牆平面形如龜狀，城門六座，南北各一，東西各二。城池南門為龜頭，門外兩眼水井象徵龜的雙目。北城門為龜尾，是全城的最低處，城內所有積水都要經此流出。城池東西四座甕城，雙雙相對，上西門、下西門、上東門的甕城城門均向南開，形似龜爪前伸，惟下東門甕城的城門向東開。據說是造城時唯恐烏龜爬走，將其左腿拉直，拴在距城十公里的麓臺上。

城內古居民宅全是清一色青磚灰瓦的四合院，軸線明確，左右對稱，特別是那些磚砌窯洞式的民宅，讓人體會到了黃土高原特有的樸實與厚重。全城現存四合院民居三千七百九十七處，其中有四百餘處保存相當完好。

此外，古城內外還建有一些大小廟宇，老式鋪面亦是鱗次櫛比，這些古色古香的建築原汁原味地勾勒出明、清時期，這裡市井繁華的風貌。距城十公里處的雙林寺雖然年久失修，香火不旺，但寺廟內的彩塑佛像保護完好，為世間罕見。

平遙民居大院

平遙古城民居結構獨具匠心，為四合院構造，青磚灰瓦。院
中的一磚一瓦、一草一木皆為主人精心布置。 尹楠／攝影

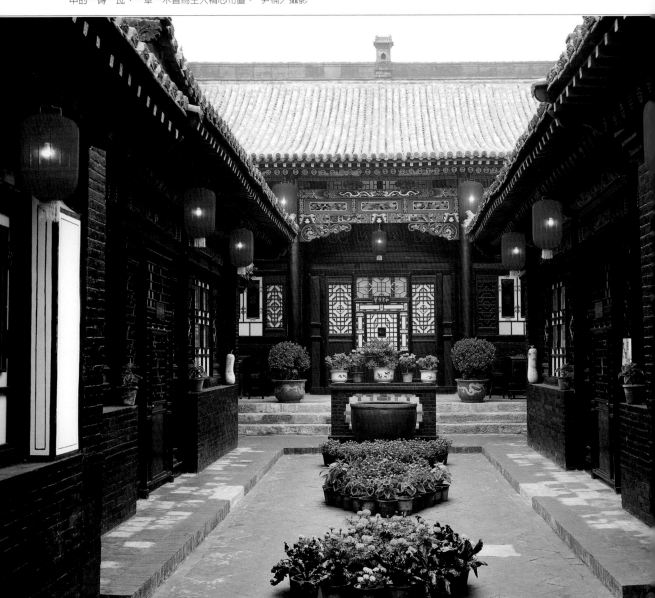

平遙是「晉商」的發源地之一，同時也是中國第一家現代銀行的雛形「日升昌」票號的誕生地。日升票號舊址至今保存完好，整個院落坐南朝北，並列兩院，南北進深六十五公尺，建築面積一千三百平方公尺。臨街面寬五間，厚木排門，檐下彩畫，掛店名牌橫匾。二進東西各建客房三間，正面為中廳，面闊三間，為匯兌業務室，其上建有樓房，用以存放物品。緊後院南向有正廳五間，東西各有客房三間，是貴賓及高級職員住處。整個院落牆高宅深，布局緊湊，設計精巧。院落的上空架有鐵絲天網，網上繫有響鈴，可以防止梁上君子突然造訪。

古老的平遙是輝煌的，今天的平遙依然充滿了魅力。平遙古城的存在，為人們展示了關於古代中國的一幅非同尋常的完整畫卷，在這幅巨大的畫卷上，清晰地記載著中國古代經濟、政治、文化等各方面的情景。

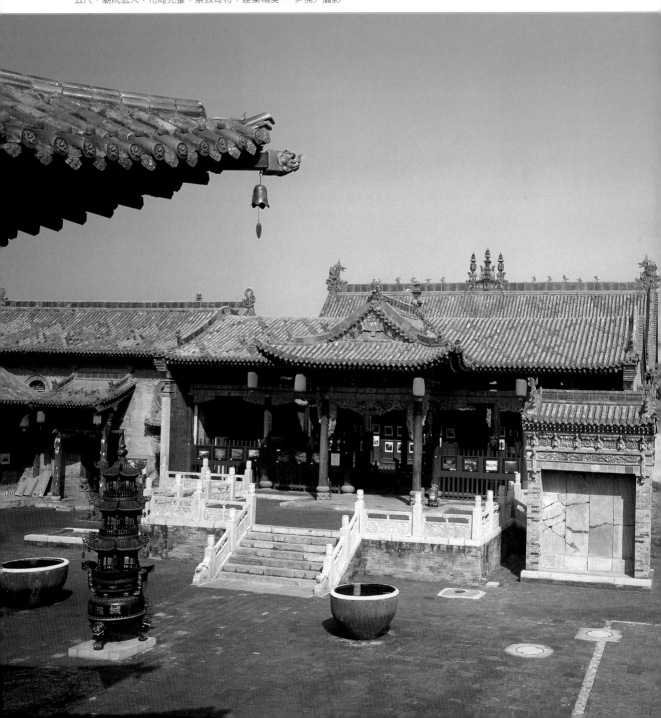

城隍廟

城隍廟是一座道教廟宇。整個廟群建築座北朝南，共佔地七千零三十二平方公尺。廟院宏大，布局完整，景致奇特，建築精美。　尹楠／攝影

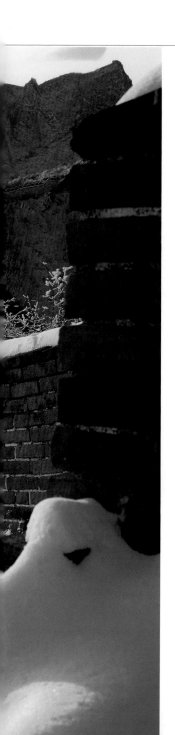

明長城

不到長城非好漢

在古今中外所有的建築中，中國的萬里長城是最著名的一座。準確地說，在中國二千多年的王朝中，它始建於戰國時期，其後各朝各代都在北方修建了長城，其中保存得最完整的就是建於明代的長城。

明長城建於一三六八年～一六四四年，是一座結構龐大且複雜的邊防堡壘，是世界上最偉大的人工工程之一。它綿延六千三百多公里，西起嘉峪關，東到鴨綠江，在崇山峻嶺之巔、黃河彼岸、渤海之濱起伏。其磅礡的氣勢和宏偉的規模，令人由衷地讚歎。

明長城不是一道孤立的城牆，而是由關城、敵樓、烽火臺等組成的完整的軍事防禦體系。城牆隨山勢的蜿蜒曲折而起伏，千變萬化。明長城城牆平均高約十公尺，寬五公尺，牆體上可容五馬共騎。在城牆上還開有垛口，用於望和射擊。城牆上每隔一段就有一個堡壘式的建築，高的是敵樓，供守望和住宿用；低的是牆臺，是放哨的地方。關塞隘口，是平時出入長城的要道，也是重點防守的據點。

萬里長城有著名的關隘數十座，關關雄奇壯觀。其中位於河北的山海關被譽為「天下第一關」。此關山海相連，關城位中，挾兩側的墩堡、關隘沉穩拱立，有「一夫當關，萬夫莫開」的氣勢。而明長城最西端的嘉峪關，位於甘肅省西部，在白雪皚皚的祁連山之南，是現存長城中保存最好的一段，與山海關遙相對峙。嘉峪關關城形制規整，高大巍峨，佔據「絲綢之路」的咽喉，神秘、蒼涼而冷峻，有著「長城主宰」之稱。

長城雪景

長城是古代的防禦工程,翻山越嶺,所經之處地形複雜,結構奇特。雪後的長城,銀妝素裹,宛如少女般恬靜優美,又不失陽剛之氣。　姚天新／攝影

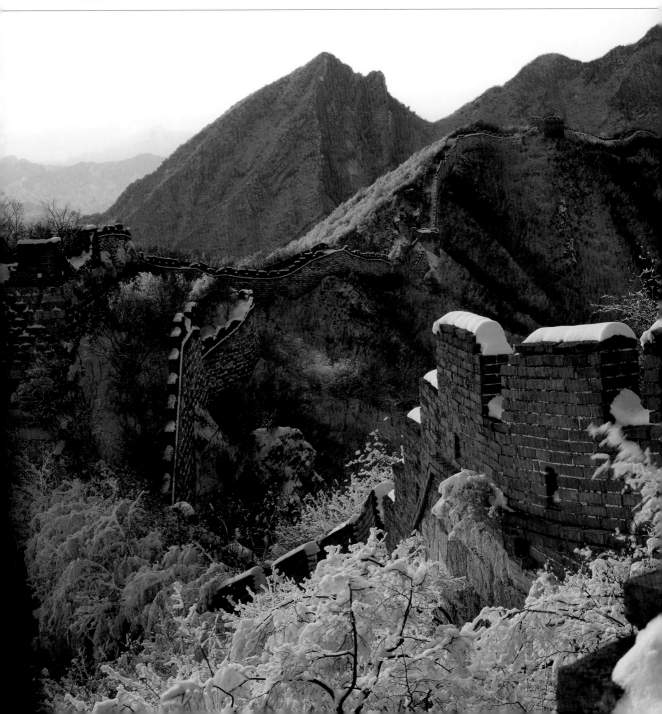

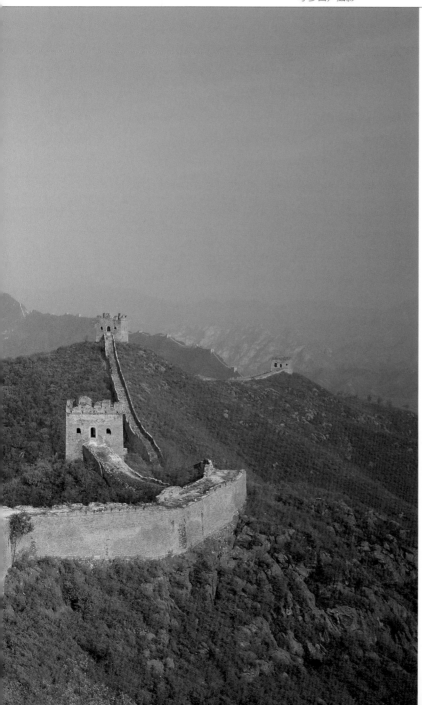

建於明洪武初年的八達嶺位於北京延慶縣內。在此段城牆的兩側，設置著敵臺、牆臺、宇牆、垛口、望洞、射口等防禦工事。登高下望，長城宛如蛟龍仰天長嘯，盤旋遨遊在崇山峻嶺之間，不見首尾。這裡地勢險要，自古是兵家必爭之地，歷代都有重兵把守。

面對首尾無際的長城，我們不得不讚歎古人的智慧與毅力。「不到長城非好漢」，萬里長城已成為全人類都崇敬、嚮往的建築。

堅實的牆體

牆身表面由條石和磚塊砌築，用白灰漿填縫，平整嚴實。
磚與磚之間相互咬實，密不透風。 姚天新／攝影

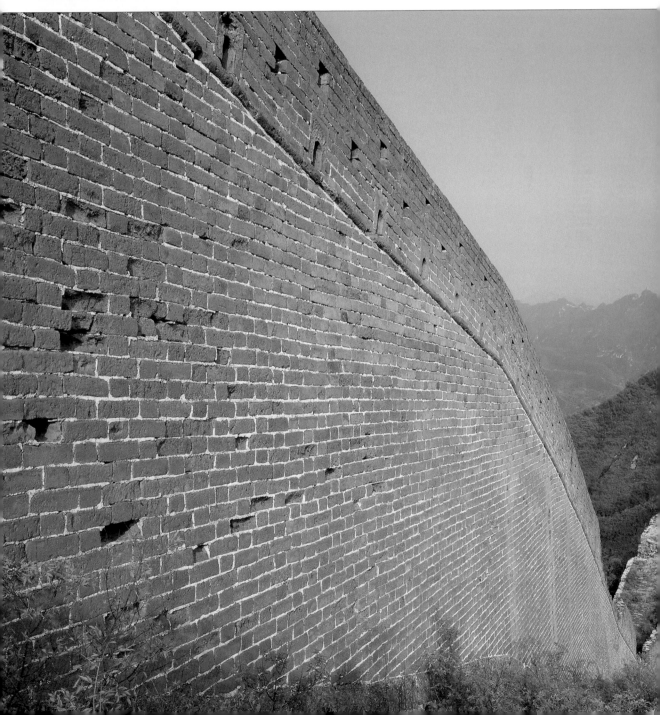

太和殿內景

太和殿是故宮內最能呈現中國帝制權力的建築，不僅面積是故宮諸殿中最大的一座，而且型制也最高。大殿內部莊嚴肅穆，富麗堂皇。

明清故宮

皇 權 與 藝 術 的 巔 峰

巍峨恢宏的故宮於明代（一四○七年）開始修建，歷時十四年建成。故宮又稱紫禁城，位於京城中部，南北取直，左右對稱，層層高起，規劃極為嚴整，雄偉壯觀。

宮城占地七十二萬平方公尺，呈長方形，南北長九百六十一公尺，東西寬七百五十三公尺，城牆高十公尺，外有寬五十二公尺的護城河，形成一個壁壘森嚴的城堡。宮城四方開四門，正門為南向的午門，上有重樓，兩翼又各有重檐閣樓，宏偉壯觀。北門為神武門，東西為東華、西華門。宮城四角城牆上又有四座角樓，檐三層，脊七十二道，上下重疊，縱橫交錯，玲瓏奇巧，極為秀美。宮城內各式宮室建築九百八十餘座，屋八千七百餘間，面積達十五萬五千平方公尺，由南向北分為外朝、內廷和御花園三大部分。

外朝以太和殿、中和殿、保和殿三大殿為主體，文華和武英兩殿為翼，是皇朝王室舉行重大典禮和從事政治活動之處。三大殿位於一個三萬多平方公尺的開闊庭院中，由南至北排列在八公尺高的「工」字形基臺上。基臺為三層，由下至上逐級收縮，均為漢白玉鋪砌而成。基臺有石階三列，中間一列為雕有蟠龍、流雲和海浪的「御路」。在臺面周圍，裝飾著數以千計的雕刻精美的欄板、望柱和龍頭，林林總總而又嚴整有序，宛若玉砌的山巒。每逢雨季，三層基臺上雨水匯流，再從龍頭噴湧而出，蔚為壯觀。

一生不可錯過的77個中國建築

太和殿及廣場前的銅缸　李少白／攝影

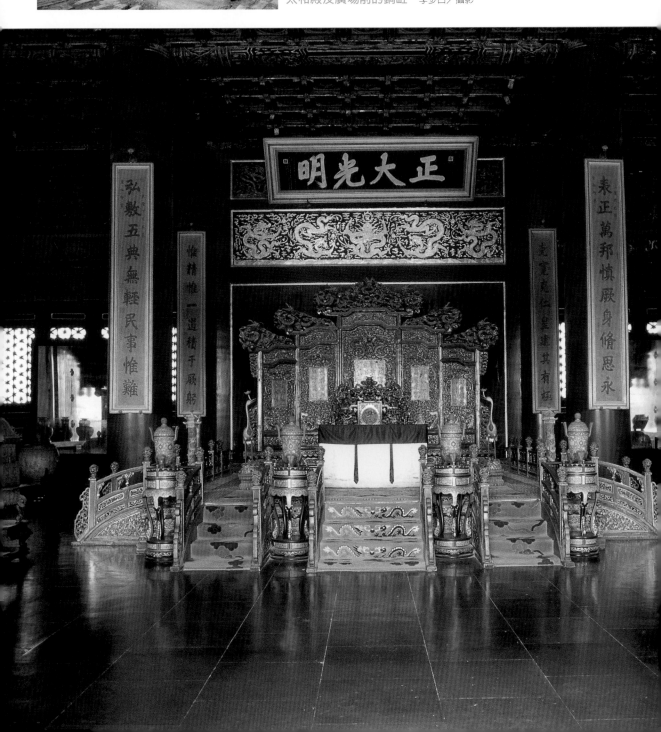

角樓夜景

角樓寶頂呈塔型,由底座、塔身、寶蓋、塔頂四部份組成。
黑夜中的角樓更加顯得晶瑩、玲瓏剔透。

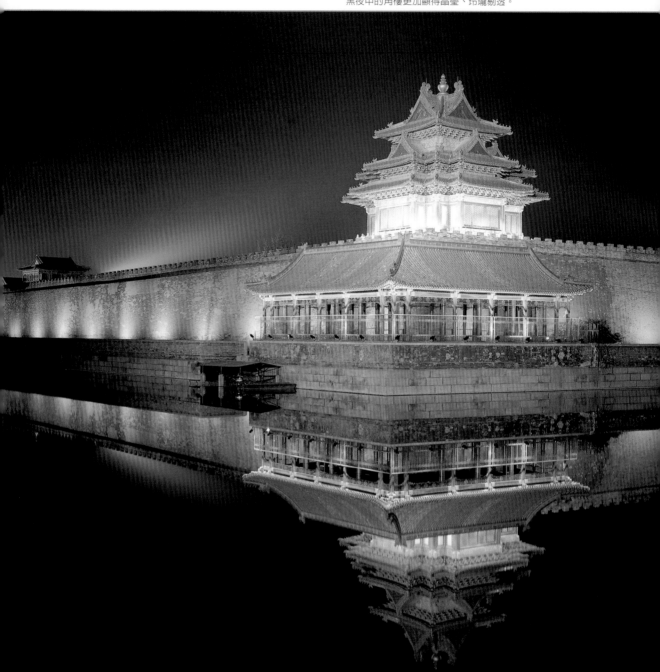

太和殿俗稱金鑾殿，殿高三十五公尺，東西闊六十三公尺，南北深三十五公尺，是故宮中最大的建築。大殿為「廡殿式」構造，五脊四坡，七十二根大柱支撐梁架，金色琉璃瓦，朱楹金扉，上呈藍天，下接白色臺基，在空闊的庭院中顯得格外雄偉、莊嚴、壯麗，象徵著皇權的至高無上。殿內正中為朱漆方臺，高約二公尺，金漆雕龍御座高高在上，背依雕龍屏，上掛「正大光明」區，臺前兩側為六根蟠龍金柱，巨龍用瀝粉貼金工藝繪製，神采飛揚、騰雲駕霧。梁枋間，飛龍在流雲火焰中或升或降，色彩絢麗，整個殿宇內無比威嚴、富麗。中和殿位於太和殿與保和殿之間，為「四角攢尖式」的亭形方殿，殿高二十七公尺，四道垂脊舒緩流暢，頂部安放鎏金寶頂。保和殿為「歇山式」結構，有正脊、垂脊、岔脊共九條，高二十九公尺。三大殿高矮、形制各不相同，共同營造了王朝權勢與建築藝術的巔峰。

內廷以乾清、交泰、坤寧三宮為主體，東西六宮為兩翼，是皇帝及其嬪妃居住的地方，俗稱「三宮六院」。與外朝宏大疏朗的建築格局相比，內廷中建築緊湊，宮室排列秩序井然，各自封閉，與外朝更是截然分開，呈現了中國王朝的等級制度與內外有別的倫理觀念。內廷之後的御花園占地面積僅一萬二千平方公尺，卻容納了奇花異木、假山堆石，大小建築二十餘座，但絲毫不顯擁擠和重複，建築風格之多、布局之巧令人嘆服。

故宮之中，殿宇重重，廊道錯綜，然而高下有致，和諧統一，是中國皇宮建築藝術和理論的集大成者，融合了無數建築藝匠的心血和中國建築文化的精華。

明十三陵

十三位皇帝洗盡鉛華的陵墓

明十三陵坐落在北京的西北郊，是明朝帝陵的最大群體，其地理形勝十分壯觀，四面青山環抱，林木蔥鬱。背面天壽山三峰並峙，山前原野開闊，山後層巒疊嶂，雄偉的長陵就建在天壽山中峰之前。左是逶迤的蟠山，右是雄偉的虎峪山，陵前水流環繞，自然環境和諧優美。明代遷都北京後，自成祖朱棣起，到明末皇帝思宗朱由檢止，共有十四位皇帝，除景帝朱祁鈺葬在金山外，其他都葬在這裡。

明十三陵是中國古代建築中優秀的典型，整體性強、布局嚴謹且主從分明。其布局構築在滿足禮制功用的同時，與山川、水流等自然環境渾然融合，達到了極高的藝術境界。而石牌坊、石像生、裬恩門、裬恩殿以及地下宮殿等建築，材質精良，造型大方，是中國古代建築的精美傑作。

古人崇尚「事死如事生」的禮制，認為人死後，靈魂猶在，並且還會有飲食起居的要求，這與古埃及法老的想法不謀而合。所以，十三座皇帝的陵寢建築都如皇宮般富麗宏大，紅牆黃瓦，殿宇參差，顯示了真龍天子的崇高地位和君臨天下的浩大氣勢。

另外，十三陵從選址到規劃設計，都十分注重陵寢建築與自然山川、水流及植被的和諧統一，追求形如「天造地設」的完美境界，以體現「天人合一」的哲學觀點。而作為中國古代帝陵的傑出代表，十三陵展示了中國傳統文化的豐富內涵。

十三陵區前的石牌坊建於明嘉靖十九年（一五四〇年），整個石牌坊結構宏大、雕刻精美，反映了明代石質建築工藝的精湛技術。石牌坊為五門六柱十一樓，高十四公尺，寬二十八點八六公尺，全部以漢白玉雕砌，廡殿頂，在額坊和柱石的上下，雕刻著龍、雲等圖案及麒麟、獅子等浮雕。

明十三陵總神道

神道兩側帶有寫實風格的精美石雕群，稱為「石儀衛」或「石像生」，
在設置上具有象徵墓主生前儀位和「保護」陵園的意義。

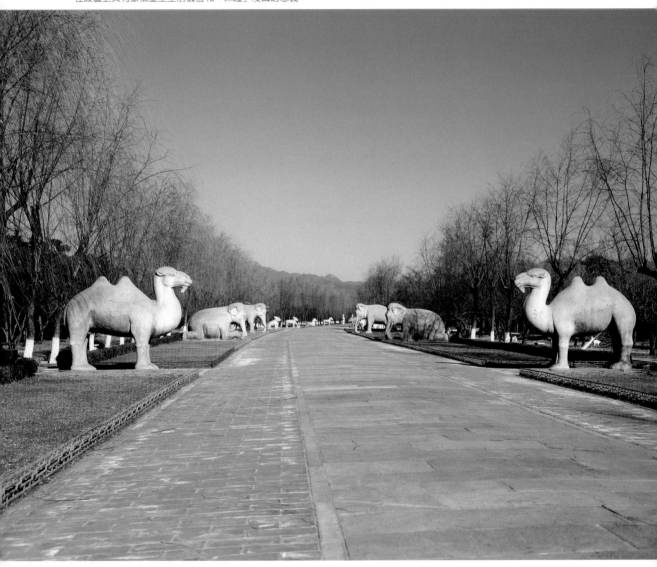

石牌坊之後爲神道。神道左、右各有一座小山。東面的是龍山（也稱蟒山），如一條奔越騰挪的蛟龍；西面爲虎山（也稱虎峪），形狀如一隻伏地的警覺猛虎。道教有「左青龍，右白虎」爲祥瑞之兆頭的傳說，「龍」、「虎」列左右，威嚴地守衛著十三陵的大門。

十三陵各陵自成陵園，規模大小不一但形制基本相同。在十三陵中，長陵最宏偉，它與定陵一起，成爲十三陵中最引人注目的建築。

長陵是明成祖朱棣的陵寢，主體建築是祾恩殿，又稱獻殿，是舉行祭祀的重要場所。長陵祾恩殿建於一四二七年，雄偉壯觀，聳立在三層漢白玉臺階上，面闊九間，進深五間。殿內有三十二根楠木柱子。柱子最大的直徑達一點一七公尺，高十四點三公尺。而殿的梁、柱、檩、椽及斗拱等構件，都由楠木製成，雖然歷時五百多年，仍然堅固。它也是中國最大的一座楠木殿堂。

定陵是明神宗朱翊鈞的陵寢。它的地下宮殿由前、中、後及左、右五座高大寬闊的殿堂連接而成，全部是拱卷式石結構建築。地宮的平面布局採用了「前朝後寢」的結構體制。前殿沒有任何擺設，相當於宮前廣場，中殿相當於前朝，內有三個漢白玉雕成的「寶座」，呈品字形排列。其後殿相當於寢殿，是地宮的主要部分，是放置棺槨的地方。在定陵出土的隨葬品中，皇冠和鳳冠最引人注目。

明十三陵布局嚴謹，建築獨特，體系完整，規模宏大，氣勢磅礴，是保存較爲完整的一處建築群組。

1.明十三陵總神道牌坊

2.長陵祾恩殿

祾恩殿為長陵的主體建築，是舉行祭祖活動的重要場所。它建在三層漢白玉的臺基上，雄偉壯觀，是中國最大的一座楠木殿堂。 姚天新／攝影

	1
2	3

3.從長陵祾恩殿望寶城

祾恩門、祾恩殿、明樓以及寶城均建築在同一中軸線上，使得整個陵墓建築顯得幽深而寧靜。

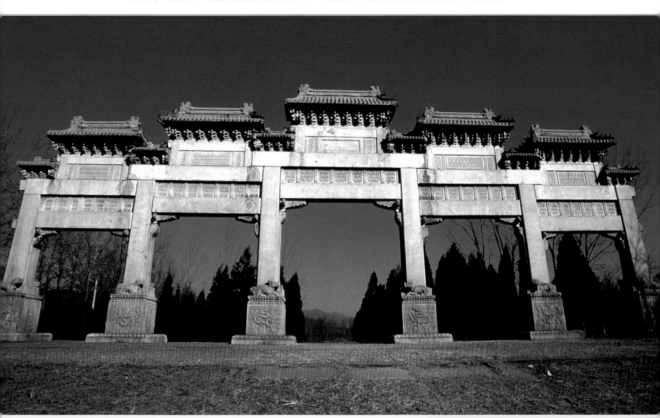

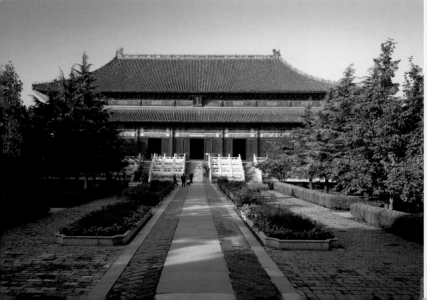

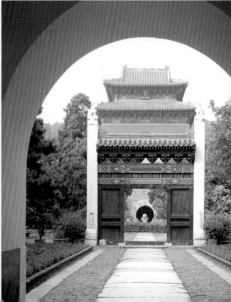

天壇

信仰的奇蹟

　　恢宏壯麗的天壇坐落在北京城區的東南部，與紫禁城（故宮）同時興建，至今已有五百多年的歷史，是明、清兩代皇帝為誠敬上天而舉行祭祀大典的專用祭壇。

　　天壇占地二百七十三萬平方公尺，整個建築群呈「回」字形，分為內、外壇兩大部分，內、外壇牆均呈北圓南方的形狀，象徵「天圓地方」。天壇的主體建築均簡潔而又不失大氣。祈穀壇恢宏壯麗，三層祈年殿直指蒼穹；圜丘壇承接天地，建築藝術的運用精妙無雙，回音壁、三音石、對話石玄機內藏；丹陛橋寬闊坦蕩，步步升高；齋宮規制齊全、戒備森嚴，不失「小皇宮」之謂。

　　圜丘是明清兩代皇帝舉行祭天大典的地方，是天壇的主要建築之一。雖然圜丘只是一個巨大的三層圓形石臺，但它擁有一種撼人心魄的神秘，人在其上彷彿有一種超然世外、與天相接的感覺。而事實上，圜丘的各項建築資料也都是至陽之數，即為九或九的倍數。匠師們透過這種概念的運用和發揮，表達了對天神的無限尊崇和渴望達到天人合一的強烈願望。

　　祈年殿是天壇建築群中最龐大的建築，也是北京現存最大的圓形木結構建築，它高大巍峨，造型華美。建築全部採用中國傳統的木結構建築手法，構架精巧，內部空間層層升高向中心聚攏，外部臺基層層收縮上舉，有著強烈的動態美感。巨大的漢白玉基座，四射的出陛，又透著一種無與倫比的沉穩莊重。而光芒萬丈的鎦金

祈年殿藻井

藻井雕刻精美，富麗堂皇，光彩奪目。　姚天新／攝影

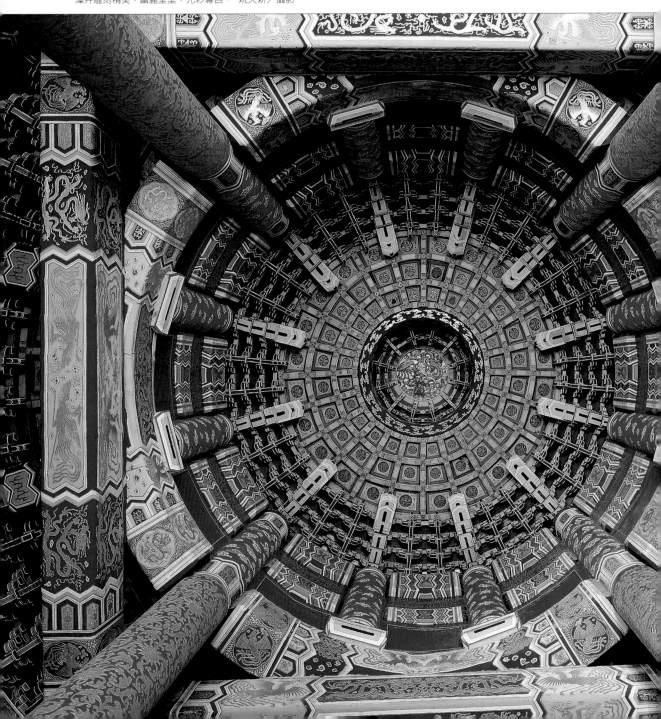

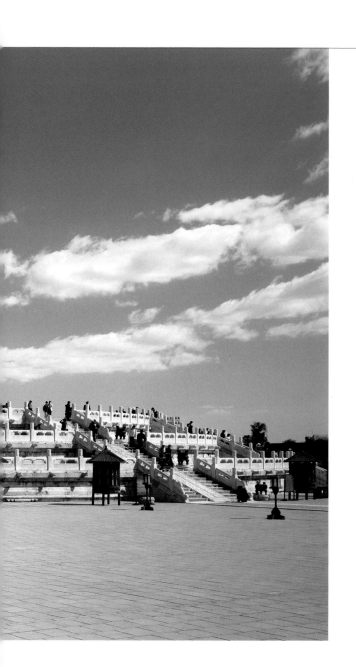

寶頂，熠熠生輝的藍瓦飛簷和流金溢彩的雕梁畫棟更有一種輝煌燦爛的壯麗。如自上而下觀看則是自天而地逐層旋轉展開，彷彿天地相連，更讓人感受到上天的偉大和人類的渺小，也強調了天人合一的思想，是古人敬天意識和古代高超建築技術水平的結合。祈年殿巍然屹立，大有拔地擎天之勢，恢宏壯觀，氣度非凡。俯視其景，只覺「白玉高壇紫翠重，不是天宮似天宮」。

天壇壇域開闊，林木茂密深邃，加深了建築的縱深感和神秘色彩，大量蒼翠的松柏和開闊的草地，更為輝煌的建築營造出靜謐的郊壇氣氛。邁進天壇大門，茂密的樹木隔開了塵世的喧囂，抬眼望去，朱柱白欄，藍瓦紅牆。神殿的金頂在陽光下熠熠生輝，遠處傳來的祭天音樂，彷彿天籟之音，間或一兩聲鐘聲飄散，讓人在一縷古木散發的幽香中穿越悠遠的時空，進入懷古思今的境界。

祈年殿 姚天新／攝影

曲阜孔廟

紀念萬世師表的殿堂

孔廟是祭祀孔子的廟宇，這類廟宇在亞洲多達二千多座。位於山東曲阜的孔廟是所有孔廟中歷史最悠久、規模最宏大、形制最齊全的一座。它是在孔子故居的基礎上逐步發展起來的一組具有濃郁東方建築色彩和格調、氣勢宏偉壯麗的古代建築群。

早在孔子去世的次年（西元前四七八年），其故居就被改爲廟宇，用來陳放孔子生前用過的衣、冠、琴、書、車等，人們按年祭祀。到漢代，祭祀孔子被列入國家祀典。曲阜孔廟經過多次擴建，在唐代時已初具規模，有廟門、正殿、寢宮等建築。在宋天禧五年（一〇二二年）時擴建爲三路布局四進院。經明永樂、成化、弘治三朝擴建，奠定了現有的規模。

孔廟的主要建築貫穿在一條南北中軸線上，前後爲九進院落，東西中三路布局，占地十四萬平方公尺。廟內有廳、堂、殿、閣、門、坊一百多座，共四百六十六間，分別建於金、元、明、清各代。

孔廟的主體建築是大成殿，唐代稱「文宣王殿」。「大成」源於宋徽宗趙佶尊孔子爲「集古聖先賢之大成」而改名爲「大成殿」。大成殿高二十四點八公尺，闊四十五點七八公尺，深二十四點八九公尺，殿基占地一千八百三十六平方公尺，是中國現存較爲巨大的古建築之一，其規模可與故宮的太和殿比肩，裝飾華麗，金碧輝煌。大成殿九脊重檐，黃瓦覆頂，雕梁畫棟，八斗藻井飾以金龍和璽彩圖，雙重飛檐正中豎匾上刻清雍正皇帝御書「大成殿」三個貼金大字。大成殿最吸引人的是殿正面的十根龍柱，每根上面都雕刻著「二龍戲珠」的圖案，形象逼真、栩栩如生。龍柱以整石雕刻而成，氣勢磅礴，連紫禁城內的龍柱也相形見絀。相傳，當各朝皇帝來祭孔時，這些龍柱都要用紅綾包裹起來，以免皇帝看見生妒而犯殺頭之罪。

巍峨孔廟，屹立千年，昭顯了孔子在中國不可取代的地位。

曲阜孔廟大成殿

曲阜孔廟大成殿是孔廟的主體建築，它裝飾華
麗、金碧輝煌，規模可與故宮的太和殿比肩。

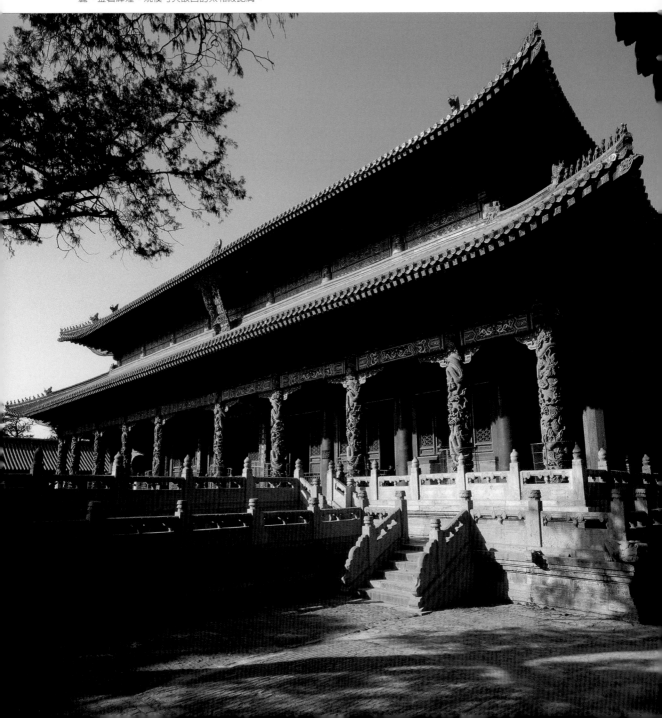

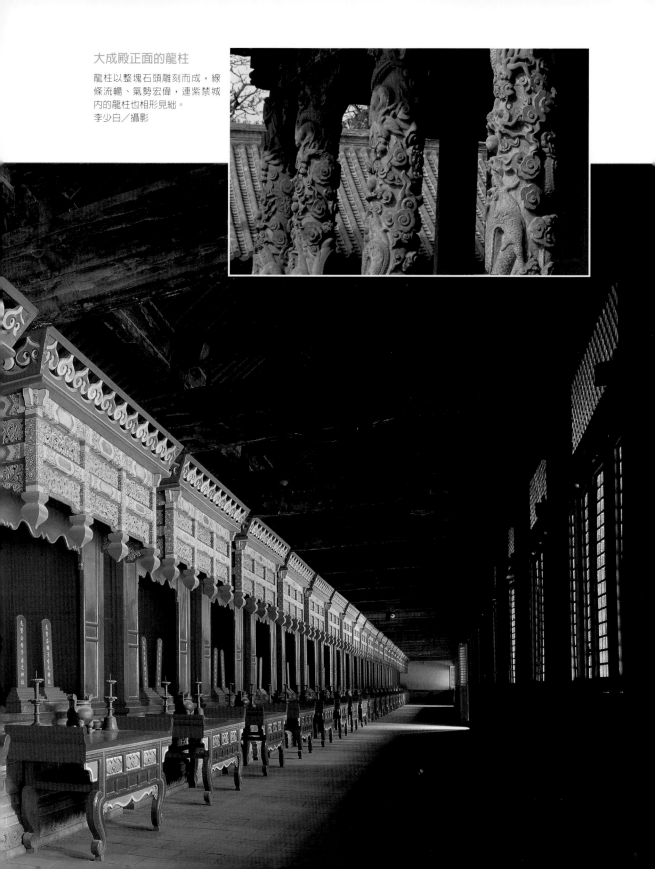

大成殿正面的龍柱

龍柱以整塊石頭雕刻而成，線
條流暢、氣勢宏偉，連紫禁城
內的龍柱也相形見絀。
李少白／攝影

孔廟東廡內景　尹楠／攝影

大理古城

蜓風花雪月古城關

大理古城東臨洱海，西枕蒼山，城樓雄偉，風光優美。如果說，自治州首府下關給人以繁華、喧鬧的印象，那麼大理古城則是古樸而幽靜。據文獻記載，它「規模壯闊」，方圓十二里，城牆高二丈五尺，厚二丈；東西南北各有一城門，上有城樓，分別叫做通海、蒼山、承恩、安遠（現僅存南北兩座城樓）；城的四角還有角樓，也各有名稱：穎川、西平、孔明、長卿。城牆的外牆為磚，上列矩碟，下環城溝。

大理古城的城區道路仍保持著明、清以來的棋盤式方格網結構，素有「九街十八巷」之稱。城內由南到北，一條大街橫貫其中，深街幽巷，由西到東縱橫交錯。全城清一色的清瓦屋面，鵝卵石堆砌的牆壁，顯示著大理的古樸、別致。

除此之外，大理城外也有許多歷史悠久的建築。除了著名的崇聖寺三塔，這裡最著名的建築是位於洱海東岸、金梭島北面羅荃半島上的天鏡閣。羅荃半島是玉案山向南延伸的餘脈。南詔晚期，這裡曾經是洱海邊莊嚴肅穆的佛教勝地。天鏡閣所處地勢十分險要，有「山環吞海，澄然如鏡」之境。天鏡閣共三層，高二十二公尺。登高遠眺，視野開闊，氣勢恢宏。

另外，在洱海東部又有一觀音閣，又名小普陀，為清光緒年間（一八七五年～一九〇八年）所修，共兩層。第一層塑有如來，第二層塑有觀音。閣樓雖不大，卻小巧玲瓏，宛如洱海間一明珠。

觀音閣

觀音閣又名小普陀，建在洱海中一「袖珍小島」上，面積約一百平方公尺，高出海面十二公尺。閣樓雖不宏大，但小巧玲瓏，宛如洱海間一葉孤舟。 尹楠／攝影

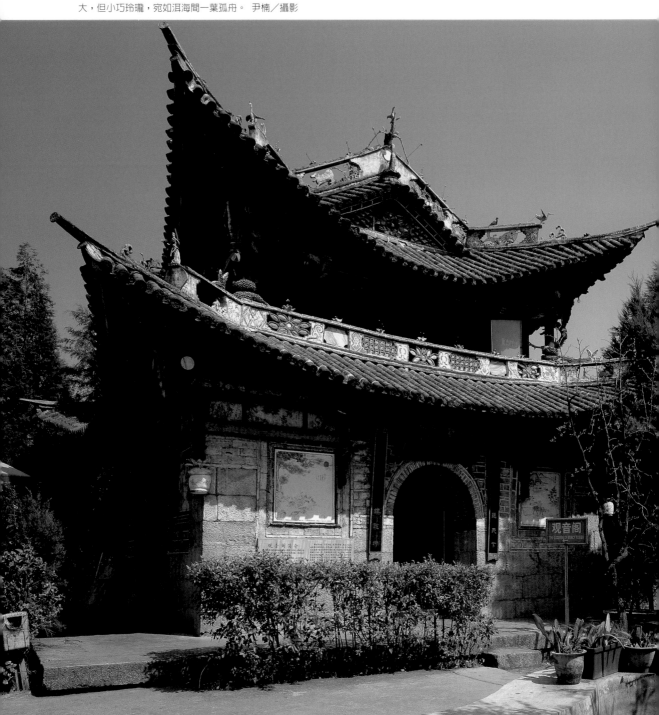

天鏡閣

天鏡閣坐落在洱海東部，金梭島北面的羅荃
半島上，關於它的神話傳說很多，為大理古
城憑添了幾分神秘。 尹楠／攝影

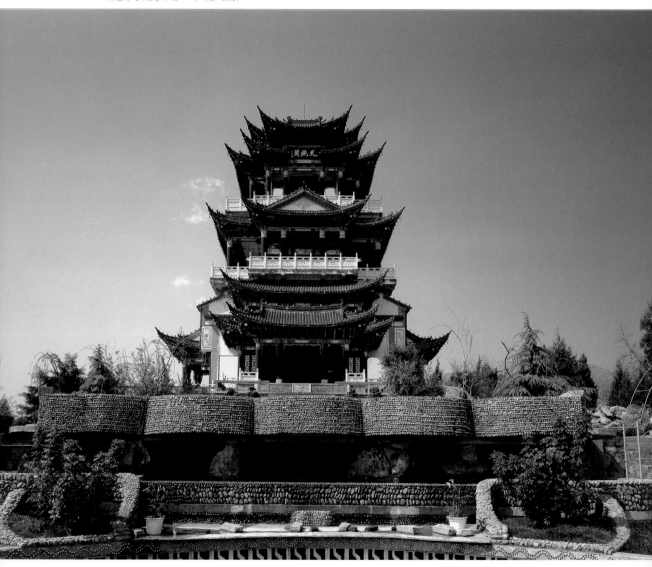

西藏白居寺

藏語稱白居寺爲「班廓德慶」，意爲「吉祥輪樂寺」。寺廟有兩大特色：

特色之一是一寺容三派，和平共處，相安無事。白居寺原屬於薩迦教派，後來噶當派和格魯派的勢力相繼進入。最初，三派之間互不相容，爭鬥不斷。最後，三大教派還是互諒互讓，和平共處於一座寺廟之中。因而寺內供奉的佛像及建築風格也兼收並蓄、博採眾長。

特色之二是寺中有一座著名的菩提塔，又名「萬佛塔」，它是白居寺的標誌。萬佛塔的存在使白居寺格外富有魅力。萬佛塔由近百間佛堂依次重疊而建，因此人稱「塔中有寺」。在白居寺內，萬佛塔顯得異常突出，在陽光的照射下，近百間佛堂依次上升，屋檐形成富有韻律的紋路和圖案。在四周平靜的自然中，更顯出人類智慧的偉大。

白居寺是一座典型的塔寺結合的藏傳佛教寺院建築，寺中有塔、塔中有寺，寺塔渾然天成，相映生輝。

萬佛塔

塔內佛堂、佛龕以及壁面上的佛像總計有十萬
個，因而得名，是白居寺的標誌性建築。

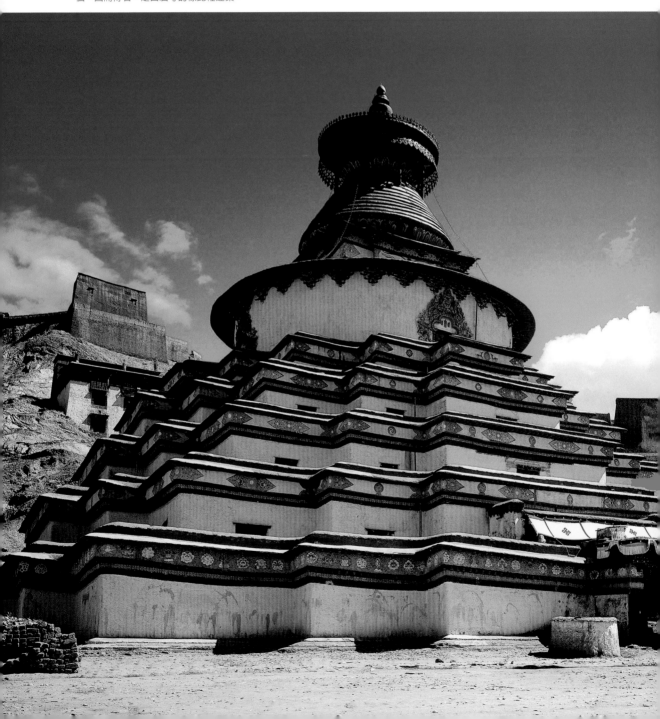

雪　城　聖　蓮

塔爾寺始建於明嘉靖年間（一五二二年～一五六六年），坐落於雪域高原青海省東部湟水之濱的宗喀蓮花山上，四周環山，恰如八瓣蓮花，而塔爾寺則宛如蓮花之蕊；又宛如在法輪中央，呈現出一派祥瑞、恢宏的佛國氣象。塔爾寺藏語為「袞本賢巴林」，意為十萬佛像彌勒洲，是藏傳佛教格魯派創始人宗喀巴大師的誕生地，享有盛名。

塔爾寺最初為一座大銀塔，後擴建為寺。寺廟在幽深的蓮花山坳裡依山勢起伏，有大金瓦寺、小金瓦寺、小花寺、大經堂、如意寶塔等建築，錯落起伏，層次分明，形成一組形式獨特、布局嚴謹、氣勢威嚴、色彩華麗的建築群。

大金瓦殿建築面積約四百五十平方公尺，坐西向東，雄踞寺院建築群的中心，為塔爾寺的主體建築。從整體上看，大金瓦殿是重檐歇山的漢式建築，屋脊安置大金頂寶瓶和噴焰寶飾，壯麗燦爛，幻美無窮。下部是須彌座加鞭麻牆的藏式建築，殿牆由碧綠琉璃磚砌成，殿頂則為鎦金銅瓦，金碧輝煌，巍然壯觀。

大金瓦殿殿前為塔爾寺最宏偉的建築——大經堂。大經堂是平頂藏式結構，面積達一千九百八十一平方公尺，是本寺僧侶禮佛、頌經的集合場所，始建於一六一二年，屋頂裝飾鎦金銅鏡、幢、金鹿等。經堂內矗立的一百零八根柱子上部雕有精美圖案，柱上圍裹蟠龍圖案的彩色毛毯，並綴以各色刺繡飄帶、幢、幡等。經堂正面設有達賴、班禪和法臺的弘法寶座。上千尊小巧精緻的銅質鎦金佛像置於四壁的神龕中。屋頂安置各式高大的鎦金銅經幢、剎式寶瓶、道鐘、寶塔、法輪、金鹿等，把大經堂裝飾得金碧輝煌，燦爛奪目。

塔爾寺博大精深的宗教文化，及其宏偉壯麗的建築群落，使它成為高原上一盞神聖不滅的佛燈，發出千萬道異彩紛呈的佛教光芒；又宛若雪域中一朵晶瑩奪目的蓮花，蘊含了中國藏漢佛教文化的結晶。

大金瓦殿

大金瓦殿藏語稱「賽爾頓」，是一座融合漢藏特色的宮殿
式建築。大金瓦殿是塔爾寺的核心殿宇，是雪域內外信
徒心目中的聖殿。

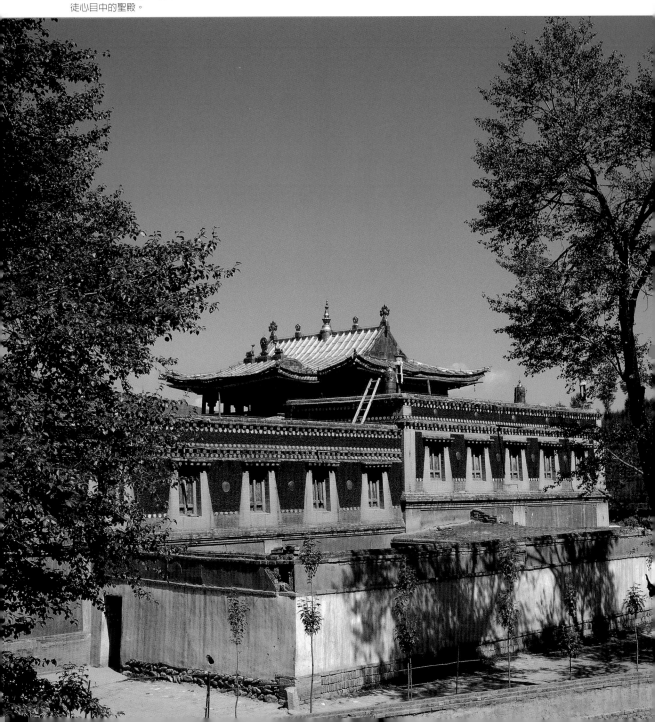

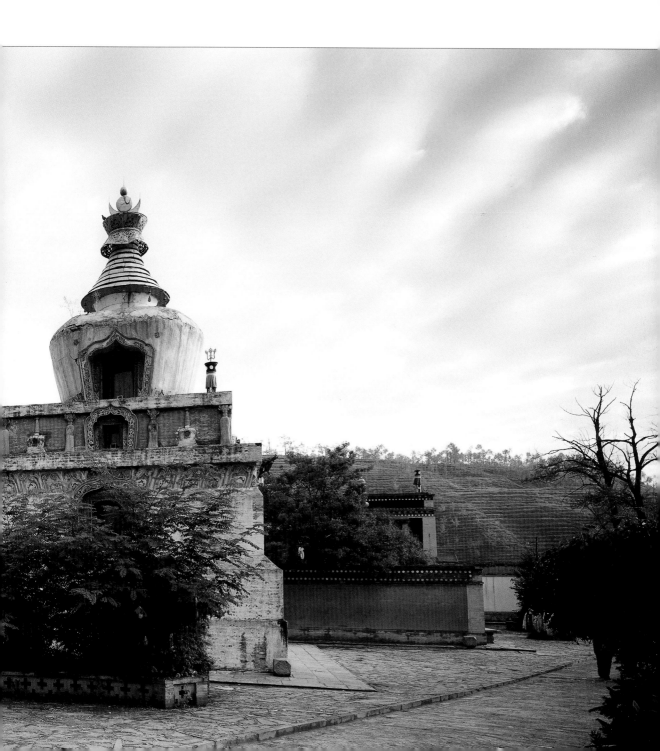

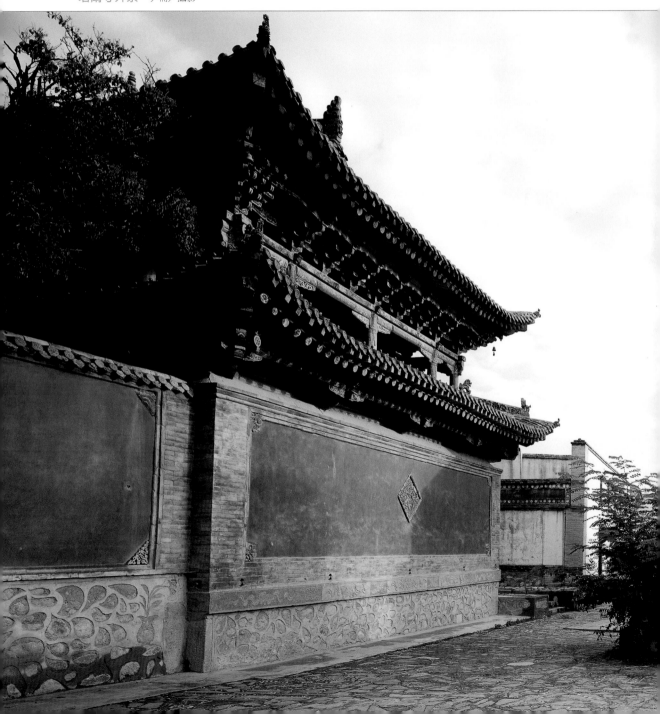

艾提尕爾清眞寺

伊斯蘭的節日廣場

艾提尕爾清眞寺坐落於新疆喀什市中心的艾提尕爾廣場西側，始建於一四四二年，後經三次擴建，現是喀什地區各族穆斯林宗教的活動中心。也有人將其音按阿拉伯語「節日」和波斯語「廣場」拼合爲「節日廣場」。

艾提尕爾清眞寺是典型的伊斯蘭教建築，東西寬一百二十公尺，南北長一百四十公尺，包括門樓、禮拜殿等。寺前壁以明快的黃色爲主色調，寺門塔樓突出於寺牆，長方形輪廓使之顯得格外巍峨、肅穆。門洞頂部爲穹形，曲線流暢，爲以直線爲主的門樓增添了幾分靈動。寺門爲天藍色，飾有金色圓釘，主牌區高高懸掛在寺門上，周圍襯托著精美的維吾爾藝術風格的花紋。

在門樓兩側矗立著兩座十二公尺半高的圓柱形「宣禮塔」，塔身半嵌於六公尺高的寺牆中，黃色爲底，用雕鏤彩磚砌出精緻的圖案。「宣禮塔」的頂端各有一筒形小塔樓──「召喚樓」，頂端爲象徵伊斯蘭的新月塔尖，在寺門內穿廳穹頂上有一筒形塔樓，亦爲新月塔尖，三彎新月交相輝映，呈鼎立之勢。黎明時分，寺內「買僧」就會在「召喚樓」中高聲呼喚，虔誠的穆斯林們就會前往清眞寺作禮拜。「召喚樓」承載了特殊的使命，也因而成爲伊斯蘭文化重要的建築要素。

進寺門爲一八角形穿廳，左右開甬道通至寺內庭院，院內古木森森，北部有東、西兩個水池，一泓碧水蕩漾著莊嚴而靜謐的氣息，與寺外廣場的喧鬧形成鮮明的對比。在水池旁邊擺有許多陶製水壺，供穆斯林淨身之用。在庭院南、北兩側各有一排講經堂，爲主教阿訇講經和教徒習經的地方。

禮拜殿位於寺西端另一進院落中，由正殿和兩翼側殿構成，殿基高一公尺，南北長一百四十公尺，東西進深十九公尺。正殿爲密閉式長方形建築，總面積二千六百平方公尺，正門前有突出平臺，兩旁又開側門。正殿兩邊爲側殿，一百五十八根藍綠色雕花立柱排成方格網狀，支撐著白色的密肋頂棚，立柱四角刻繪著獨特的幾何花紋。頂棚分爲數十藻井，用紅、黃、綠、藍等鮮豔色彩繪有精美、細緻的花紋圖案，是寺院內裝飾最爲華麗的地方。整個禮拜殿寬敞、嚴整，充滿了濃郁的民族和宗教氣息。

寺內的立柱

清真寺內的柱子色彩鮮明，修飾極其華美，成為艾提尕爾清真寺的一道美麗風景。

清真寺外景

艾提尕爾清真寺是中國最大的一座伊斯蘭教禮拜寺，外型美觀大方，氣勢雄偉。內有禮拜殿、淨身池等。禮拜殿寬敞壯觀，可容數千人同時禮拜。　姚天新／攝影

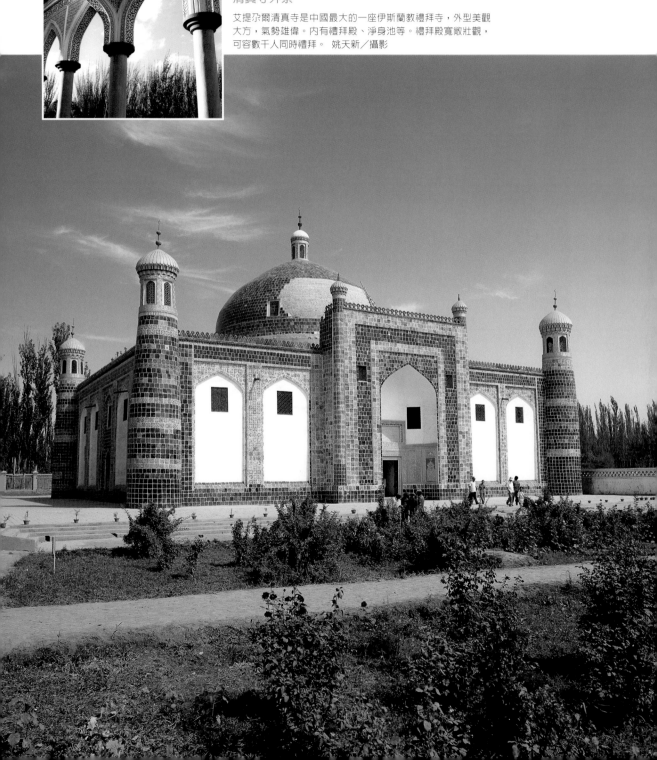

拱北
清眞寺

寧 夏 小 麥 加

寧夏拱北清眞寺是爲紀念伊斯蘭教蘇菲派虎夫耶洪門的道祖洪壽林而建，也是該教派教徒的活動中心，具有濃厚的阿拉伯建築特色。

拱北清眞寺坐北朝南，北依山巒，南爲平灘。寺宇採用了傳統的四進四合院格局，布局完整。一進院左側是洪崗子清眞大寺，青磚灰瓦，古樸簡潔。一進院和二進院的結合處，是拱北的高大門樓，門樓呈三層歇山頂式，以長條石爲基礎，是中國傳統的宮殿山門樣式。門樓三層均爲黃色琉璃瓦鑲嵌，飛檐翹角，氣度不凡。拱北的四進院落，由南向北，依次從低到高，第四進院落爲正亭，也是整個建築群落的制高點。

正亭的頂部爲阿拉伯圓拱式樣，分上下兩部分，呈凸字形狀。正殿的頂部是一個下部爲綠色、上部爲白色的渾厚圓包，在陽光照射下，熠熠閃光。圓包前內側有兩個中國樣式的小閣亭，四面飛檐，跑龍走脊，有銅色琉璃瓦覆蓋。圓包頂外側兩旁聳立著兩個三級錐形尖頂塔，塔頂均置月牙，造型美觀大方。整座清眞寺透過色彩、花紋、裝飾，造型完整有序地結合在一起，成功地將實用性與藝術性集於一身，成爲和諧的藝術建築群。

一生不可錯過的77個中國建築

140

拱北清真寺

拱北清真寺採用了中國傳統庭院與阿拉伯式建築相結合的風格，並吸收了現代西方建築手法，造型美觀，和諧統一。

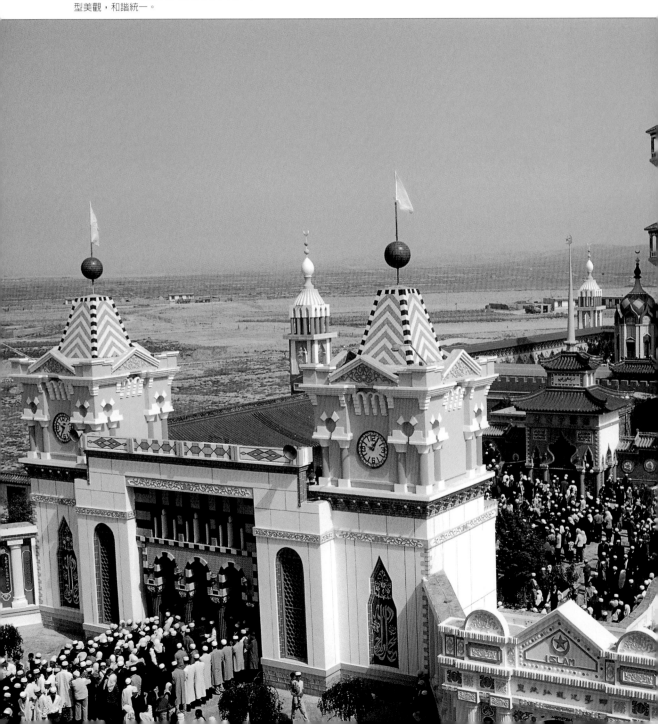

盛京宮殿

繁 華 與 素 雅 集 於 一 身

崇政殿內景

崇政殿是盛京宮殿的主體建築，大氣恢宏，莊嚴肅穆，寶座前的兩根盤龍柱栩栩如生，似乎依然在彰顯著寶座上主人的威儀。 尹楠／攝影

盛京宮殿位於瀋陽市舊城中心，又稱瀋陽故宮，是中國僅存的兩個宮殿建築群之一。宮殿絳紅色的圍牆、恢宏的殿宇，集中了漢、滿、蒙等族建築形式，恢宏而精美、壯觀而生動。

瀋陽故宮有十多個院落，三百餘間房，占地四萬六千平方公尺。它的建築布局可分為東、中、西三路。其中，東路是清太祖努爾哈赤時期（一六一六年～一六二六年）建造的大政殿和十王亭。大政殿的外形似北京天壇的祈年殿，坐北朝南，在正門的兩邊各有兩根柱子，柱上金龍環繞。殿內裝飾雕刻精美而堂皇，盡顯皇家氣派。在大政殿東西兩邊是左、右翼王亭和八旗王亭。它們八字排開，器宇軒昂，蔚為壯觀，但內部裝飾較為簡樸，每間只有二十來平方公尺左右。

中路建築的主體部分位於瀋陽古城的中心部位，而正中的崇政殿是皇太極會見大臣、當朝理政的大殿，是整個瀋陽故宮中最大的一座建築。崇政殿建於後金天聰年間（一六二七年～一六三六年）為五間九檁硬山式，各面都有隔扇門，前後有出廊，以石雕欄杆圍繞，殿頂為黃琉璃瓦覆蓋。

帝后宮殿——清寧宮坐北朝南，左右兩側的兩間則是皇太極的四個貴妃的住處。整個後宮為四合院結構。在太后所居的院落中，房間精緻、優雅，處處雕梁畫棟，並有孔雀羽毛等裝飾，顯現著威嚴的氣氛，但不無舒適與溫馨的感覺。在崇政殿後是鳳凰樓，為三層閣樓式建築。建於高臺上，是當時瀋陽最高的建築。鳳凰樓是帝后妃子們讀書的地方。

與北京故宮相比，瀋陽故宮雖然沒有那麼宏大，但它仍以自己獨特的建築特色以及重要的歷史地位，成為中國宮殿建築史上出色的宮殿建築代表。

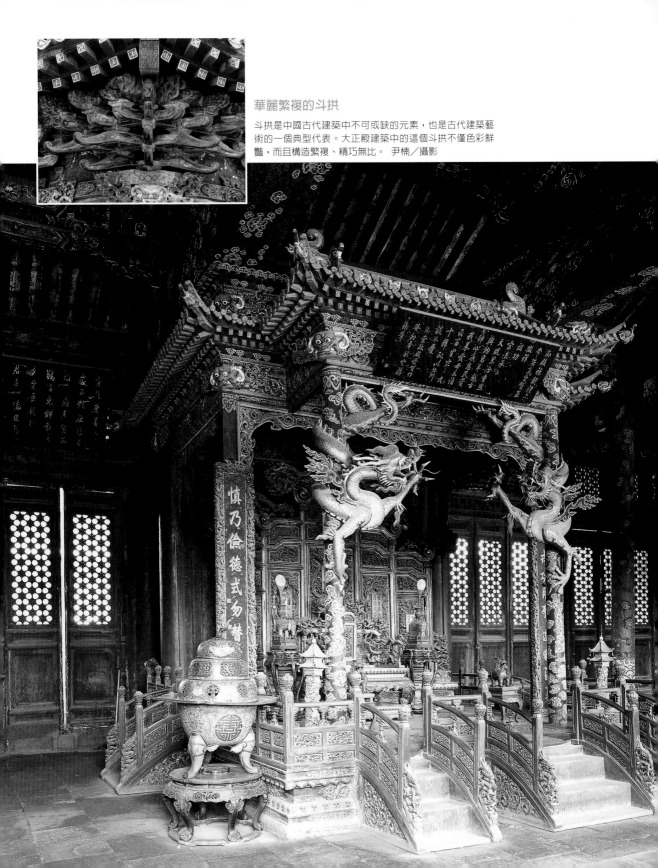

華麗繁複的斗拱

斗拱是中國古代建築中不可或缺的元素，也是古代建築藝術的一個典型代表。大正殿建築中的這個斗拱不僅色彩鮮豔，而且構造繁複、精巧無比。 尹楠／攝影

清福陵

是非黃土掩風流

清年），是努爾哈赤和其后妃葉赫那拉氏、蔡察氏的陵墓。在康熙、乾隆時期曾多次增修和改建，形成了中國傳統建築形式與滿族建築形式相融合的陵寢建築，具有不同於關內各陵的獨特風格。

福陵建在一塊丘陵地上，前有滔滔渾河水，後倚莽莽天柱山。這裡地勢雄偉，環境雅致，山高水繞，一幢幢雄偉的陵墓建築在周圍美景映襯下，顯得肅穆而幽靜。福陵規模宏大，總面積達十九萬四千八百平方公尺。福陵的主體建築是方城、寶城和月牙城。方城宏偉高大，周長約三百七十公尺，高約五公尺，牆上有馬道、垛口和女牆。在方城的四隅建有重檐歇山十字脊角樓，南牆正中辟卷門，門上有三重檐歇山式黃琉璃瓦頂的門樓，門楣上有青地紅邊嵌銅鎦金的漢、滿、蒙三種文字的「隆恩門」字樣。方城正中的隆恩殿是福陵的主體建築，大殿為歇山式黃色琉璃瓦建築，周圍有迴廊環繞。

方城的北面是寶城，其牆體的建築形式與方城相同。在方城東北至西北角有一段弧形的城壁，就是寶城的南牆，封護著寶城，俗稱「月牙城」。而努爾哈赤和皇后葉赫那拉氏的棺木就位於寶城之下。

福陵建築結構嚴謹，精雕細刻，呈現了中國古代傳統建築藝術和清初城堡式山陵特色的完美結合，凝結著清後人對開基先祖的無限尊崇之情。

福陵始建於後金天聰三年（一六二九年），完工於清順治八年（一六五一

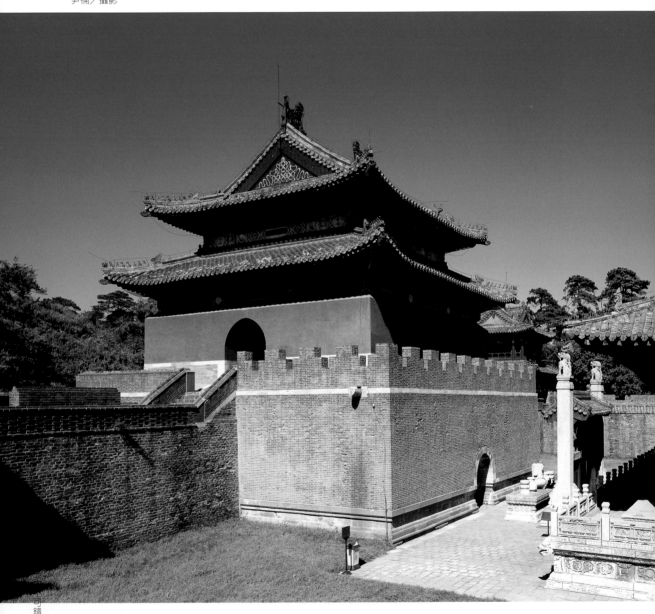

福陵寶城

寶城的正中是寶頂，用三合土築成，下面是地宮，
一代梟雄努爾哈赤和皇后葉赫那拉氏埋葬在裡面。
尹楠／攝影

清昭陵

清昭陵位於盛京古城——瀋陽舊城之北，故又稱「北陵」，滿語意爲「光耀之陵」，是清太宗皇太極與孝端文皇后博爾濟吉特氏的陵墓。

清昭陵是「盛京三陵」（永陵、福陵、昭陵）中占地最多、規模最大的。昭陵作爲清代第三座皇陵，是明清皇陵中重要的組成部分，其建築風格具備「明清皇陵」所呈現出的共性與特點，是滿漢文化交流的典型表現。陵園平地建造，坐北朝南，平面呈長方形，占地面積約四百五十多萬平方公尺。

陵寢的主體建築由方城、月牙城和寶城組成。方城的規制和各建築物的裝飾與福陵相同，以南牆正中隆恩門爲中心，仰覆蓮須彌座臺基，單檐歇山黃琉璃瓦頂；東西有配殿；四角建角樓，均爲重檐十字脊黃琉璃瓦頂。後面是石柱門、石五供、卷門、明樓。方城的北邊緊連著月牙城和圓形的寶城。寶城的正中是突起的寶頂，其下是地宮。

作爲帝王陵寢，清昭陵建築完整而又獨具特色，它既納了大量中原帝王陵寢文化，同時更多地折射出清初關外以滿族本土文化爲基礎，吸納多民族文化的特點，具有異常鮮明的地域性和民族性。而這些獨特的文化屬性也使清昭陵成爲有別於其他關內明清各陵的一座融自然風貌與傳統城堡爲一體的、典型的關外帝王陵寢，堪稱是中國皇陵發展史中的一朵奇葩。

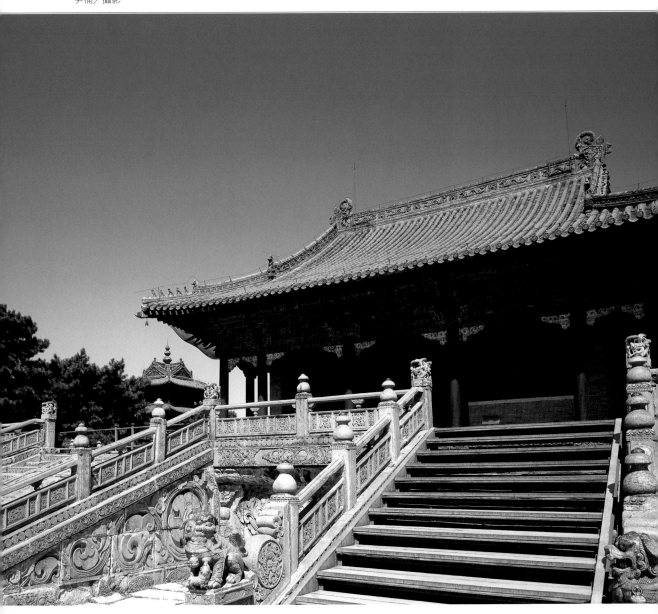

昭陵隆恩殿

隆恩殿為昭陵的正殿，坐落在巍峨的仰蓮須彌式臺基上，
單檐歇山式殿頂，上覆以黃色琉璃瓦，恢宏壯觀。
尹楠／攝影

清東陵

氣韻天成皇帝陵

清東陵位於河北省遵化市，規模宏大、體系完整、布局合理。東陵占地七十八平方公里，有十五座陵墓，埋葬著五位皇帝、十五位皇后、一百三十六位妃嬪、三位阿哥、二位公主，共一百六十一人。

清東陵有著震懾人心的宏大和非凡。由遠而近，眼前的景象不斷變化，其嚴謹的布局，層次分明的構圖，周圍遼闊雍容的高山流水，分明是一幅氣韻天成、渾然大氣的輝煌畫卷。

清東陵始建於清順治十八年（一六六一年），以昌瑞山為中心，陵區南北長約一百二十五公里，東西寬約二十公里。整個陵區以孝陵為中心，諸陵分別列在兩側。在清東陵陵寢的總體設計中，遵循了風水「形勢」學說中的「百尺為形，千尺為勢」的空間尺度構成原理。經過二百七十餘年的營造，終成令清帝王們「萬年龍虎抱，日夜鬼神朝」的理想「壽宮」。

孝陵是清世祖愛新覺羅·福臨（順治皇帝）的陵寢。它居於陵區的主軸線上，而後世四座帝陵依次分別位於左右，呈現了「居中為尊」、「長幼有序」的傳統觀

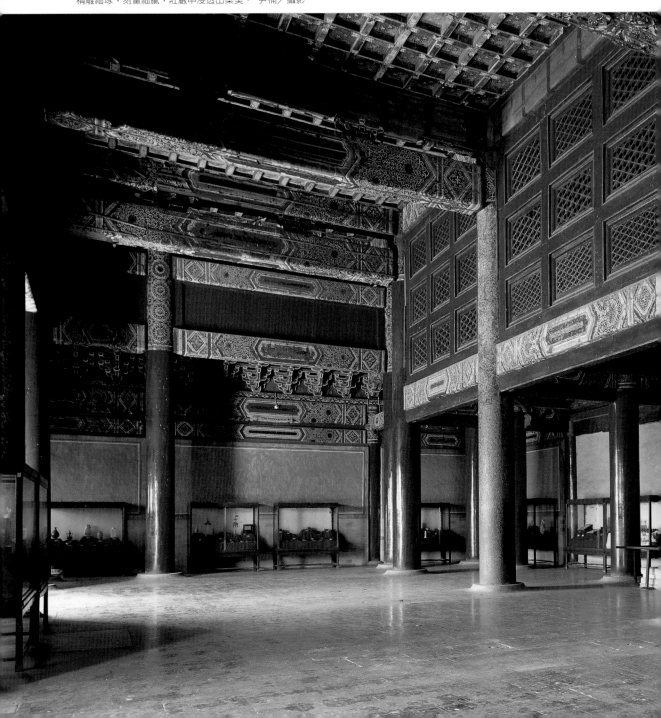

清東陵內景

東陵的聞名不僅因為它的整體氣勢宏偉，而且它的內部裝飾也相當華美。
精雕細琢，刻畫細膩，莊嚴中浸透出柔美。　尹楠／攝影

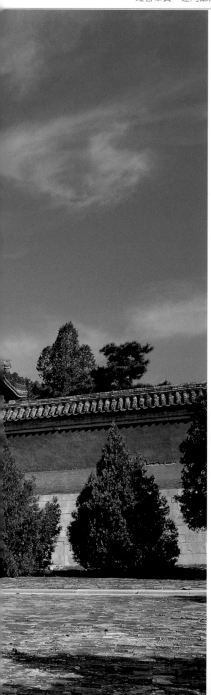

念。孝陵是清朝統治者在關內修建的第一座帝陵，自金星山下的石牌坊開始，向北集中了下馬牌、大紅門、隆恩殿、方城、明樓、寶城、寶頂和地宮等建築。這數十座建築，以一條長約六公里的神路貫穿，形成一個完整的序列。

在諸陵寢中，裕陵最爲壯美、宏大。裕陵是清入關後第四位皇帝愛新覺羅·弘曆（乾隆皇帝）的陵寢，始建於乾隆八年（一七四三年），乾隆十七年（一七五二年）建成，共花費銀兩一百七十餘萬兩。裕陵明堂開闊，建築宏偉，雕刻精美，器宇軒昂。從南向北，依次爲神功聖德碑亭、五孔橋、石像生等建築。它們的形制既繼承了前朝，又有新的拓展。

裕陵地宮規模宏大，進深五十四公尺，面積三百七十二平方公尺，以青白石砌築成拱卷結構。地宮內布滿了美輪美奐的佛教題材雕刻：三世佛、四大天王、八大菩薩及三萬多字的藏文、梵文經咒等，雕刻精湛嫻熟，線條流暢，造型生動而傳神，堪稱「莊嚴肅穆的地下佛堂」和「石雕藝術寶庫」。

氣勢無以倫比的清東陵，座座建築都顯露著莊嚴華麗、細膩精美，是中國傳統皇家陵墓最爲大氣的。長眠在此的帝王后妃，在生前享盡榮華，身後依然擁有獨一無二的富貴。

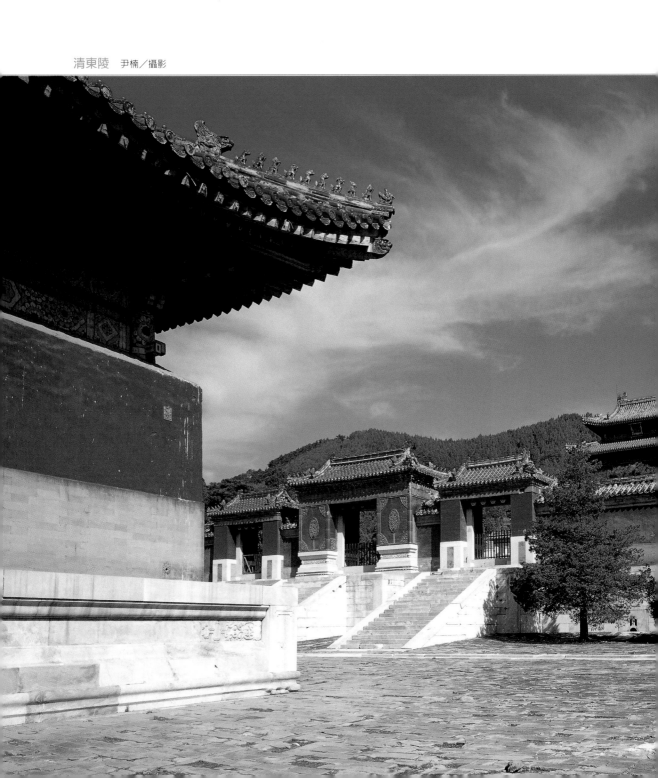
清東陵　尹楠／攝影

清西陵

清西陵為清皇室五大陵墓之一，位於河北易縣梁各莊西的永寧山下，東起梁各莊，西到紫荊關，南抵大雁橋，北接奇峰嶺，與東陵隔京城相望。這裡地勢開闊，古木參天，被視為「乾坤聚秀之區，陰陽匯合之所」。

清西陵是中國保存最完整的皇家陵園之一。其中泰陵規模之大、體系之完備，建築格局之獨特，堪稱「國粹」；昌陵隆恩殿地面一反常規，用產自河南的豆瓣石砌鋪，石面黃色，綴以天然紫色花紋，形如春蠶吐絲，雨後春筍，又像傲霜的秋菊，素有「滿堂寶石」之美稱；昌西陵的回音石、回音壁的回音效果絕妙無比，隆恩殿內藻井獨有的丹鳳彩繪，又成為中國陵寢建築的一個特例；慕陵雖沒有大碑樓、石像生、方城、明樓等建築，但精美的金絲楠木雕龍殿在清代九座帝王陵墓中獨樹一幟；崇陵是中國最後一座傳統帝王陵墓，規模雖不比其他，但其擁有獨特的風格與優勢，隆恩殿的木料均採用了異常珍貴、質地堅硬無比的銅木鐵木，被譽為「銅梁鐵柱」。

雍正皇帝的泰陵是清西陵的首陵，居於陵區的中心位置，其餘各陵分布在泰陵東西兩側。登高遙望，清西陵陵區內矗立的百餘座古建築在四季常青的群山古林的掩映下，更顯出金瓦朱紅的高牆，白玉如乳的牌坊和金碧輝煌的蓋頂。

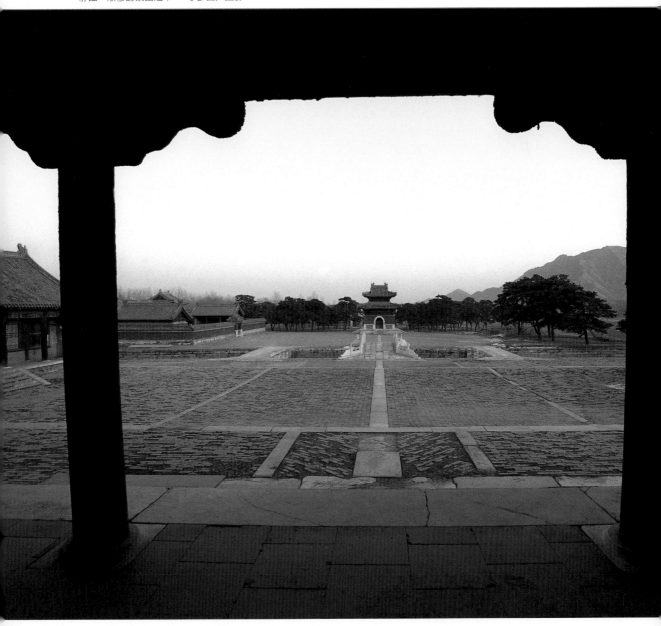

清西陵

高大的建築、疏朗的布局，使得清西陵氤氳在一種
靜謐、肅穆的氛圍之中。 李少白／攝影

北海公園

北海公園地處北京城的中心地區，總面積一千零六十三畝，其中水域占一半以上。早在金時期，人們就開始在這裡的水邊挖土堆山，形成了如今的瓊華島。此後，歷代帝王都曾在北海公園大興土木，最後形成了今天金碧輝煌、碧水環繞的北海公園。

中國的帝王們對於人間仙境的追求，從來都沒有停止過，北海採用了「一水三山」的格局，正是傳說中人間仙境的表現。其中中間廣闊的水域象徵「太液池」，「瓊華島」象徵蓬萊，原在水中的「團城」和「犀山臺」則象徵瀛洲和方丈。園中更有「呂公洞」、「仙人庵」、「銅仙承露盤」等許多求仙問道的遺跡。

北海公園又稱白塔公園，主要是因為在瓊華島的頂端建有一座精美素潔的白塔。從建成的那天起，白塔就成了北海公園的標誌性建築。這座藏式喇嘛塔高三十五點九公尺，塔身呈寶瓶形，上部為兩層銅質傘蓋，頂上設鎏金寶珠塔剎，下築折角式須彌塔座。塔內藏有喇嘛經文、衣缽和兩顆舍利。

與瓊華島隔水相望的是一大片園林區。這裡有臨水而建、小巧精緻的五龍亭，有清雅幽靜的靜心齋，還有中國目前保存最為完好、雕刻最為細膩的九龍壁。九龍壁堪稱北海公園的鎮園之寶，建於清乾隆二十一年（一七五六年），由四百二十四塊七色琉璃磚砌成。長二十五點八六公尺，高六點六五公尺，厚一點四二公尺，兩面各有蟠龍九條，它們戲珠於波濤雲際，造型生動，色彩明快。

作為一座歷經五個朝代的古老園林，北海公園不僅以明媚的園林風光吸引四方遊客，還以園中豐富的藏品開闊著遊人的視野。在九龍壁的附近，有為保護王羲之的《快雪時晴帖》增建的建築「快雪堂」。快雪堂內保存了中國古代許多書法家的真跡碑刻，是一座書法藝術的博物館。

遠眺白塔

瓊華島上的白塔是北海公園的標誌，塔身呈寶瓶形，
為藏式喇嘛塔。遙望白塔，白塔猶如萬綠叢中的明
珠，為北海公園一大景觀。　姚天新／攝影

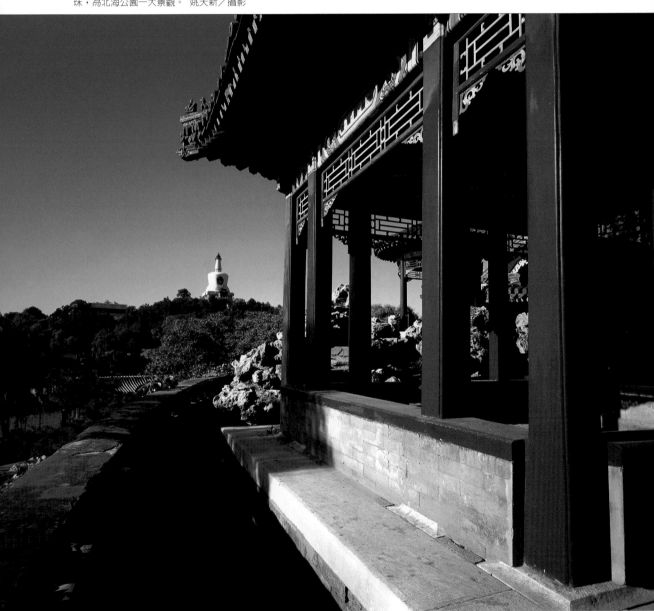

北海九龍壁　尹楠／攝影

玉泉山
玉峰塔

塔 影 重 重 映 京 郊

北京西郊的玉泉山因山間有清冽的泉水而得名。早在遼代，玉泉山上就建起了玉泉山行宮。後元世祖建昭化寺，明英宗又建華嚴寺。清順治初年將玉泉山原有的寺廟翻修一新，命名為澄心園，一六九二年又更名為靜明園。

玉泉山上有一塔，亭亭而立，引人注目，稱玉峰塔。此塔是「乾隆盛世」的皇家工程，選材、工藝、造型都無與倫比。塔高近五十公尺，七級八面，底直徑十多公尺，塔分內外雙層，層間有近二百級石階連接，內層有很多石雕佛、石楹聯，外層各級每面均有鏤空的什錦花窗。遊人從塔底沿石級登頂，向外透過窗孔可觀賞城郊勝景。「玉峰塔影」長久以來還作為頤和園昆明湖的借景，高塔倒映湖中，有「古塔名湖長相借，玉泉頤和混一園」的詩句。

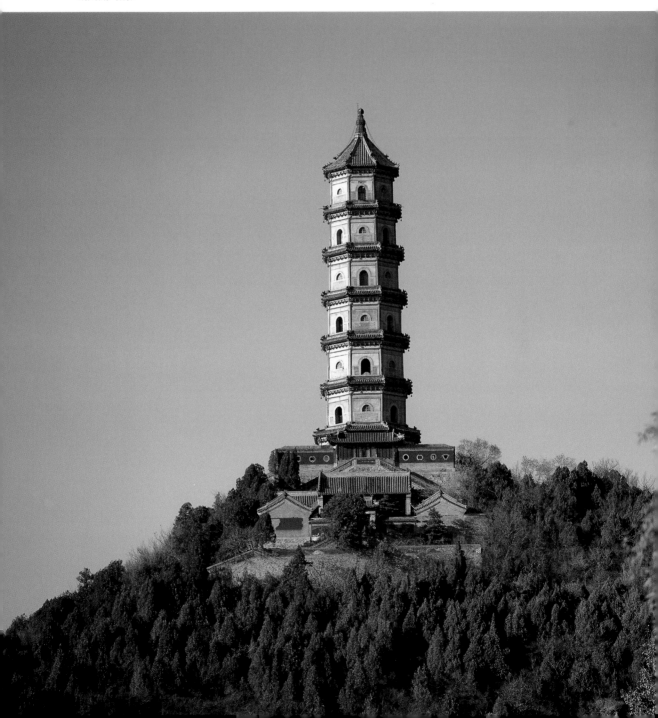

玉峰塔

玉峰塔位於玉泉山的主峰，為八角七級樓閣式石塔，
塔身每層八面均有門窗，高近五十公尺，直插雲霄。
姚天新／攝影

承德
避暑山莊

離宮別苑似仙境

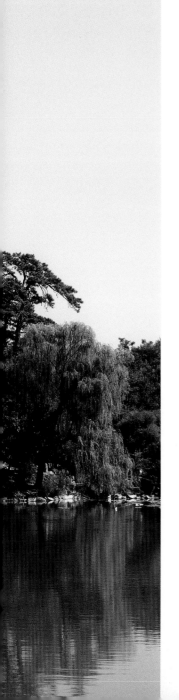

一千多年來，久居宮廷的帝王們大多樂此不疲地外出巡視，並在全國各地為其出行修建了諸多離宮。而河北承德的避暑山莊保存地最為完好，至今風采依舊。它自一七〇三年始建，約耗時九十年建成。這座規模宏大的園林，擁有殿、堂、樓、館等建築一百餘處。

山莊整體布局巧妙，因山就勢，景色豐富。依地形可劃分為四大景區：一曰宮殿區，位於湖泊南岸，地形平坦，是皇帝起居和處理朝政的地方。一曰湖泊區，在宮殿區的北面，山莊主要的風景建築都散落在湖區的周圍。湖面被長堤和洲島分割成五個小湖，湖與湖之間有橋相通；兩岸則綠樹婆娑、濃蔭蔽日。這裡洲島錯落，秀麗多姿，宛若江南美景。一曰平原區，在湖區北面的山腳下，地勢開闊，碧草茵茵，大有「風吹草低見牛羊」的草原之勢，且四周林木茂盛。一曰山嶽區，在山莊的西北部，面積約占全園的五分之四。這裡山巒起伏，溝壑縱橫，清泉湧流，密林幽深，眾多樓堂殿閣、寺觀廟宇點綴其間。

整個山莊東南多水、西北多山，是中國自然地貌的縮影。園內建築規模不大，殿宇和圍牆多採用青磚灰瓦、原木本色，淡雅簡樸，與天然景觀和諧交融，頗具回歸自然之雅意；與故宮的黃瓦紅牆、描金彩繪、堂皇耀目形成鮮明對照。山莊的建築既具有南方園林的風格、結構，又多沿襲北方常用的手法，成為建築藝術南北合璧的典範。

上帝閣

上帝閣高三層，建在湖水環抱的金山島上，樓閣錯落，曲廊環繞。

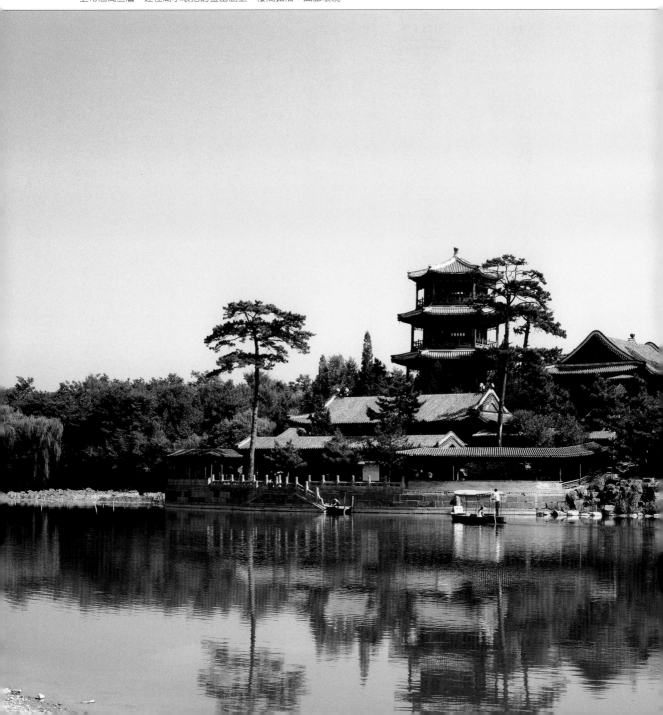

窗老屋内景
優雅致的織窗老屋是耦園的書齋，恬淡婉約，獨 心，是耦園内的主要建築之一。 尹楠／攝影

江南園林甲天下，蘇州園林冠江南。

蘇州園林，清雅恬淡，如出水芙蓉，獨具神韻，雖由人作，宛若天開，咫尺天地，卻有清流碧潭，千岩萬壑，亭臺樓閣之勝，曲徑通幽，柳暗花明之趣；更有滿園詩意，令人神馳。其精湛的建築藝術，豐富多變的空間組合，總令人目不暇接，流連忘返。蘇州現存名園十餘處，有宋代的滄浪亭、網師園，元代的獅子林，明代的拙政園、藝圃，清代的留園、耦園、怡園、曲園、聽楓園等。

滄浪亭是中國現存最早的園林，始建於北宋，為文人蘇舜欽的私人花園。他曾在《滄浪亭》詩中寫道：「一徑抱幽山，雖然城市間，高軒面曲水，修竹慰愁顏，跡與豺狼遠，心隨魚鳥閑，吾甘老此境，無暇事機關。」園内以假山為中心，老樹古藤，林木參天，竹石花草，環境清幽。

獅子林屬元代園林的建築風格。因其園内用太湖石堆疊起假山，石峰形狀如獅而得名。獅子林構思巧妙，園林結構緊湊，長廊四面貫通，廊壁嵌有六十七塊石刻，有文天祥詩碑、御碑等古蹟，園内的湖石假山則被推為中國園林假山的絕品。

拙政園是蘇州古典園林的極例。園子占地面積約五萬平方公尺，始建於明正德年間（一五〇六年～一五二二年）。園内有三十一景，皆以水池為中心，亭臺樓閣、假山小島、小橋迴廊、花草樹木等以水連結，顯得錯落有致，緊而不擠，疏而不稀。

園林中的一木一石，一山一水都蘊含並浸透了中國古典詩詞所創造的藝術氛圍，正可謂一花一世界，一葉一乾坤，給人無窮的回味與享受。

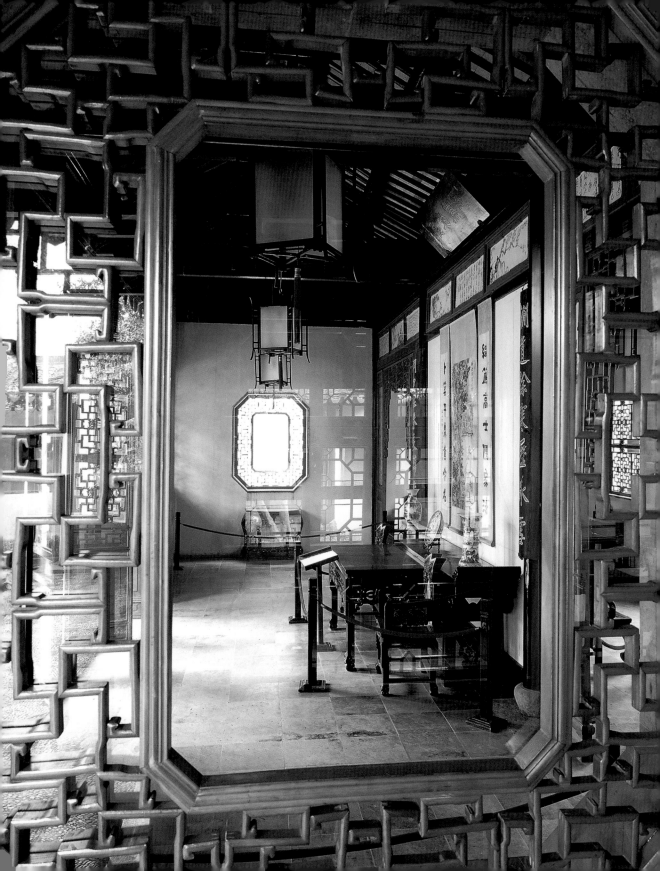

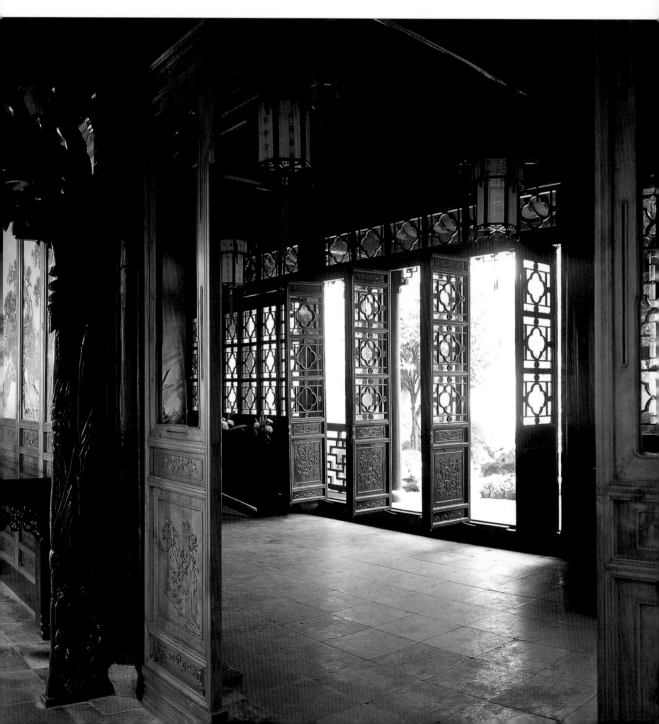

獅子林古五松園內景　尹楠／攝影

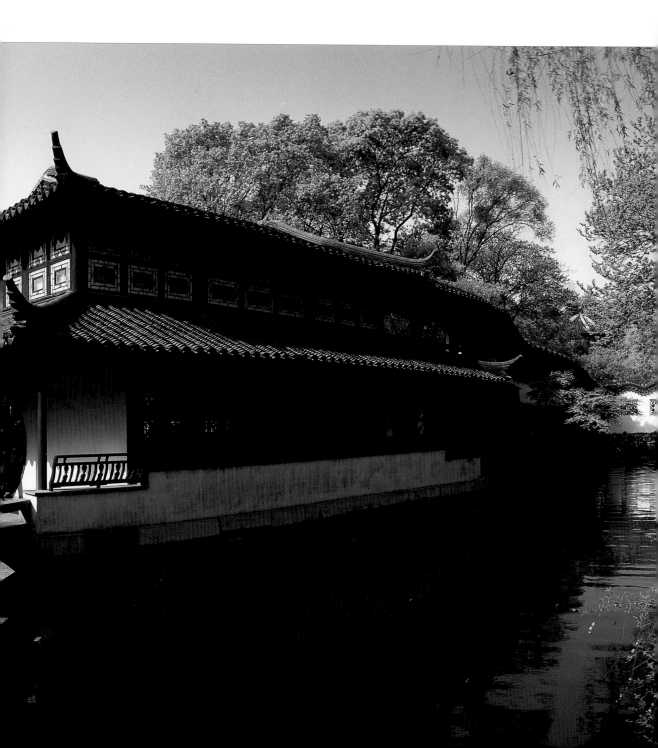

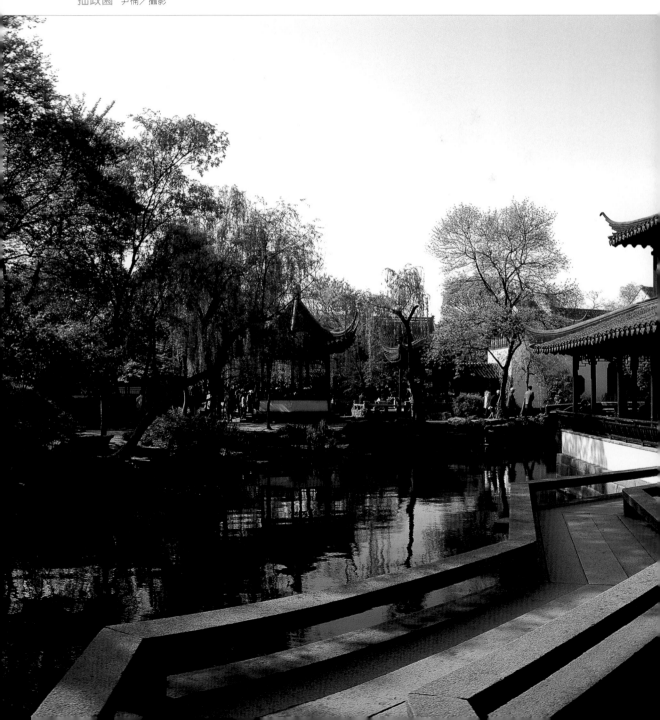

拙政園　尹楠／攝影

大理白族民居

白牆上書寫的東方神韻

白族民居

白族的住宅樣式多采多姿，居民多住土木構造的瓦房，其布局則採取「三房一照壁」和「一正兩耳」或「四合五天井」等形式，院落寬敞，陽光充足。

歷史上，雲南和中原地區的交流不斷，大理的白族人早就採用了漢族式的木構架、土坯牆、上覆瓦頂的建築形式。到了明清時期，白族人開始根據本民族、本地區的特點，創造出屬於自己的民居建築，素淨、精緻而又莊重、整齊。

大理的白族民居大多白牆黑瓦，散落在蒼山腳下，面對著碧玉般純淨的洱海。

民居的庭院大都整齊、軒昂、端莊、大方。東方建築中的穿角飛檐、精巧畫枋、重疊斗拱在這裡都被發揮到了極致，整個建築顯得玲瓏剔透，雄厚穩重，古色古香。

白族民居格局中最典型的是「三房一照壁」、「四合五天井」。「三房一照壁」即指正房較高，兩側配房略低，正房正對著照壁，中心為天井，主次分明，布局規整。「四合五天井」是指四面各一棟樓房，相交處各有一耳房和一小天井，加上院中心的大天井，便是「五天井」了。

照壁在白族民居中具有十分重要的地位，不僅具有實用價值，還具有很強的裝飾作用。照壁通常被漆成白色，可反射日光，為正房提供充足的光線。一般在照壁的四周繪有各種彩繪圖案；中間區域或鑲嵌大理石圖案，或繪製各種式樣的山水圖畫，或題寫寓意美好的詩詞歌賦，使照壁顯得高雅秀麗，充滿文化蘊味。照壁的前面一般還有花臺陪襯，花臺多用大理石砌成，內栽松、竹、梅、蘭等花木。

門樓也是白族人裝飾的重點。門樓通常使用泥雕、木雕、大理石屏、石刻、彩繪、凸花磚等材料組成一座綜合性藝術建築，串角飛檐，斗拱重疊，玲瓏剔透而又不失雄厚穩重。

一生不可錯過的77個中國建築

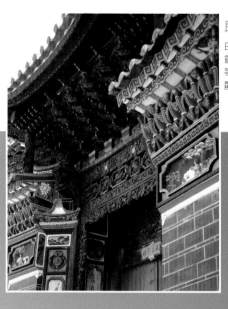

民居門樓

白族人很注重門樓的建築，風格獨特，一般斗拱重疊，並附以木雕、石刻、凸花、青磚、大理石等組合的立體圖案，造型優美，宏偉壯觀，充分顯示了白族人民較高的建築藝術水準。

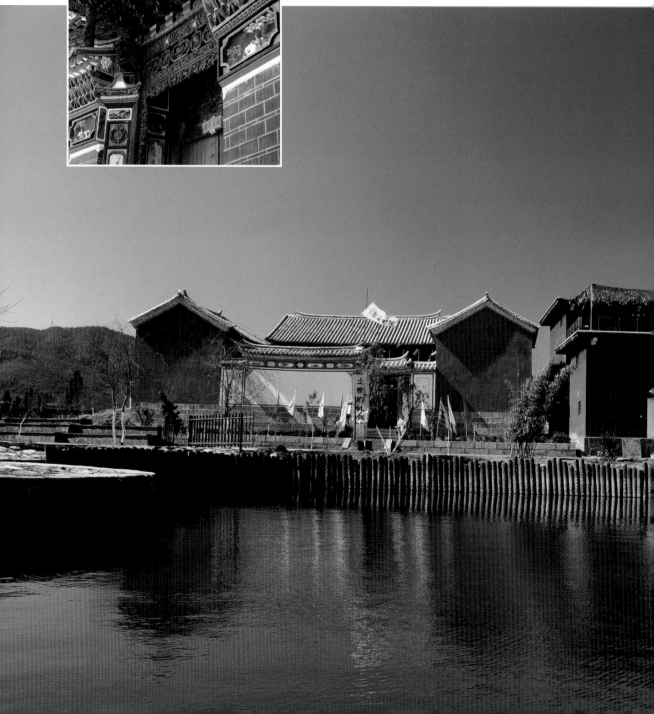

民　間　故　宮

頤養堂大門

喬家大院院中有院，從頤養堂望過去，可看到裡面的建築，布局獨特，造型別致。喬家大院聞名於世，不僅因為房屋作為建築群的宏偉壯觀，更主要是因為它的一磚一瓦、一木一石都呈現了精湛的建築技術。　尹楠／攝影

喬家大院位於山西省祁縣的喬家堡村，是清代著名商業金融家喬致庸的宅地，素有「民間故宮」之稱。喬家大院始建於清乾隆年間（一七三六年～一七九五年），經過數代人不斷修建，在民國初年成為一座宏偉、巍峨的建築群，集中呈現了中國清代民居的獨特風格。

喬家大院占地八千七百四十二點八平方公尺，為全封閉的城堡式建築群，由六幢大院、十九個小院，共三百一十三間房屋組成，從高處俯瞰，大院整體為雙喜字型布局，獨特且氣勢宏大。週邊是封閉的磚牆，高十餘公尺，牆內院與院相銜，屋與屋相接，鱗次櫛比的歇山頂、硬山頂、懸山頂、卷棚頂和平面頂上，通道與堞牆相連相臨，匠心獨具，令人讚歎。

喬家大院院中有院，院內有園。四合院、穿心院、偏心院、角道院、套院，其門窗、階石、欄杆等，無不造型精巧，獨具匠心。另外，其院落都是正偏結構，正院由主人居住，偏院為客房、傭人住房及灶房。偏院較正院來說，較為低矮，房頂的結構也大不相同，正院瓦房出檐，偏院方磚鋪頂，既表現了倫理上的尊卑有序，又兼顧了建築的層次感。院內磚雕，俯仰可觀，脊雕、壁雕、屏雕、欄雕……以人物典故、花卉鳥獸、琴棋書畫等為題材，各具風采。

綜觀全院，布局嚴謹，設計巧妙，建築巧奪天工並美輪美奐。那磚瓦磨合，飛檐斗拱，彩視金鑲，顯示了工匠設計者的精湛技藝。喬家大院被專家譽為「北方民居建築史上一顆璀璨的明珠」，因此素有「皇家有故宮，民宅看喬家」之說，名揚三晉，譽滿海內外。

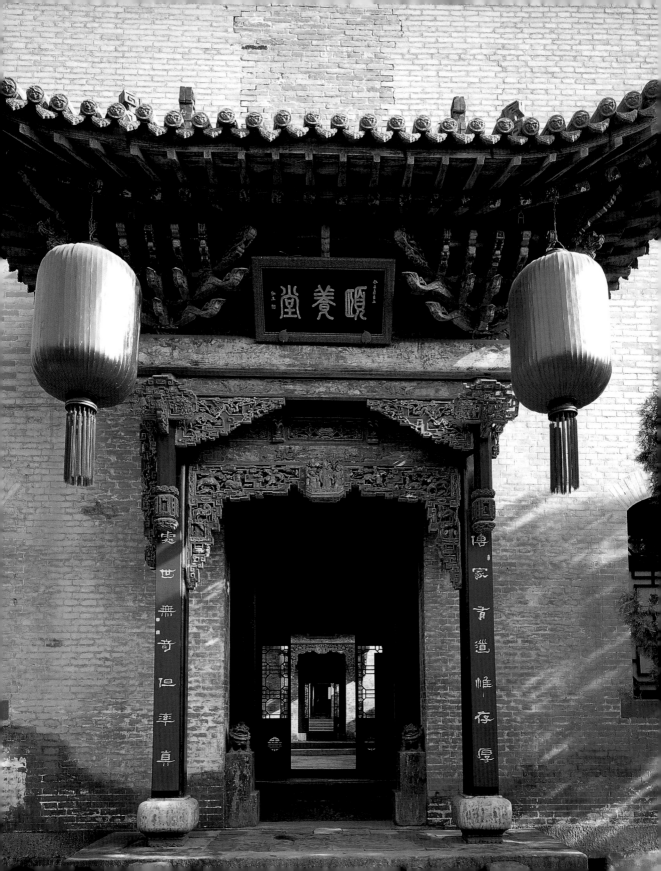

烏鎮古城

小橋流水有人家

烏鎮位於桐鄉市北部，距市區十七公里。和許多江南水鄉小鎮一樣，烏鎮的街道和民居都沿溪、河建造，所謂「人家盡枕河」是也。烏鎮的東柵、西柵、南柵、北柵沿橫貫全鎮的市河及支流分布，河兩岸至今保存著完整的清末民居建築。

儘管烏鎮並沒有周莊那麼聞名，但是它有自己的獨特之處。這裡除了小橋、流水、人家的水鄉風情和精巧雅致的民宅，更多的是它飄逸出的濃郁的歷史和文化氣息，雖歷經二千多年滄桑，仍完整地保存著原汁原味的古鎮風貌。

烏鎮以河為街，橋街相連，依河建屋。古色古香的水鎮，呈現出一派古樸、明潔的幽靜。烏鎮人家的水閣是其他水鄉古鎮所沒有的。所謂水閣，就是民居的一部分延伸至河面，下有木椿或者石柱打在河床中，上架橫梁，擱上木板。水閣是真正的「枕河」，三面有窗，憑窗可覽市河風光，午夜夢回，枕下流水潺潺，別有一番情趣。水閣是烏鎮的靈氣所在，雖然它沒有奢華，難比高樓，但二千年來，就是它默默地陪伴著烏鎮勤勞善良的人們度過了每一個平凡而實在的日子。

烏鎮夜景

烏鎮以河為街，河上架橋，古色古香。
夜中的烏鎮更加顯得雅致，灼灼燈光為
小鎮憑添了幾分靜謐。

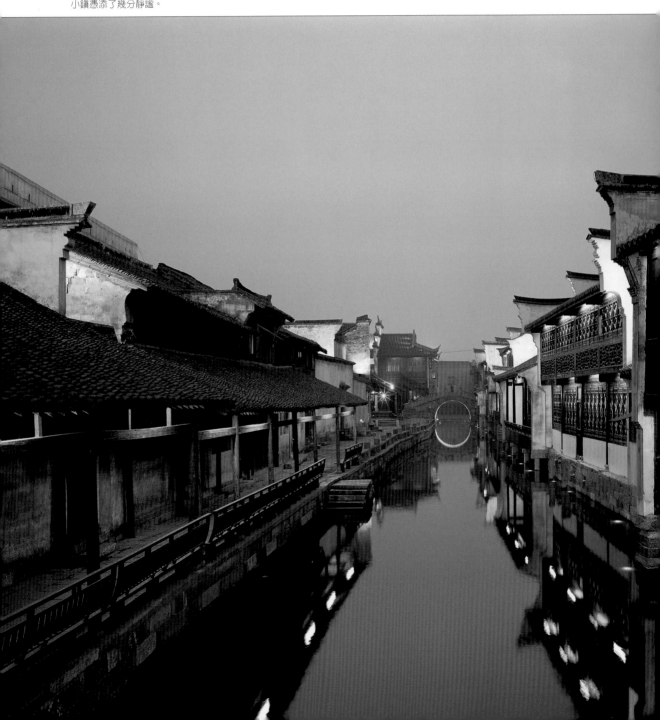

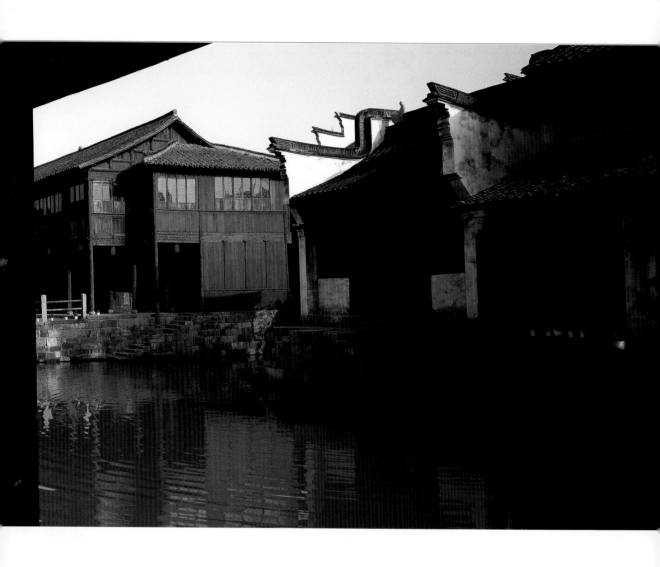

陝西
米脂窯洞

陝西米脂的窯洞式民居是一種很古老的居住方式，即在黃土斷崖地區挖掘橫向洞穴作爲居室。施工簡便，造價低廉，冬暖夏涼，且不破壞生態。

米脂的窯洞以姜氏莊院爲代表，建造在劉家峁村中心正溝以北的牛家梁向陽山灣。從山腳到山頂，莊院分爲三個既連通又獨立的院落，組成一個大型窯洞群體。

第一層是下院，院前用塊石壘砌九公尺半高的寨牆，圍護整個莊院，上開有寨門；第二層爲中院，門前西南聳立八公尺高、十餘公尺長的石砌寨牆，有涵洞通道可登上寨牆頂部；第三層即上院，是整個建築群的主宅，由主人居住。

莊院的主要建築材料就是周圍山上取之不盡、用之不竭的石頭。無論是寨牆、涵洞、拱窯的壘砌，道路、臺階、院落的鋪設，石鍋臺、石炕沿、石床、石倉的安置，還是門墩石獅、門額石刻、穿廊挑石的雕刻，都達到了出神入化的境界，無不具體呈現石料的合理應用和工藝處理。另外，那些水磨磚雕人物形象、鶴鹿松竹、流雲花草、造型圖飾，皆栩栩如生，活靈活現。門庭木刻彩繪花型、窗櫺窗扇、枋額區牌，也都與主體搭配得宜。

姜氏莊院磅礴大氣，實用性與藝術性集於一體，具有很高的歷史、藝術、科學和建築價值，也是陝北黃土高原上窯洞建築的精典。站在對面的山坡向下望去，一片蒼黃的世界中，這些連成一片的窯洞簡直就是黃土地中凝固的音符。

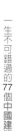

土窯近景

土窯靠山崖掘進而成，內成圓拱形，
門窗為方形，黃泥抹牆，易於保溫，
但光線較暗。

竹樓

岸邊的竹樓，別致精巧，美觀大方，
宛如一隻棲息的孔雀。

平　壩　江　邊　的　竹　樓

西雙版納地處在雲南省的最南端，與寮國、緬甸山水相連，土地面積近二萬平方公里。她美麗、神奇且富饒，就像一顆璀璨的明珠鑲嵌在中國的西南邊疆。

西雙版納是雲南的視窗，是面向東南亞、南亞的重要通道和基地。這裡聚集著傣、哈尼、基諾和拉祜等十五個民族。多姿多彩的民族風情和絢麗的亞熱帶風光相輝映，極為美麗。西雙版納的傣族村寨，大多坐落在平壩江邊的湖畔，翠竹掩映，遠望影影綽綽，似隱似現；近看整齊有序，別致精巧，別有特色。

竹樓是古代杆欄式建築，其外形像一隻躍躍開屏的金孔雀，並以「金雞獨立」的舞姿站立在翠竹綠林之中，又像是一頂巨大的帳篷挺立在綠地藍天之間。傣家竹樓非常美觀，它那美麗的樓頂被稱為「諸葛亮的帽子」。

竹樓以各種竹料（或木料）穿插在一起，相互固定。樓房的四周以木板或竹籬圍住，堂內以木板分隔成兩半，裡面是臥室，外面是客廳。樓房下層沒有牆，用來堆放雜物或飼養禽獸。竹樓防潮防水，夏涼冬暖。樓室高出地面若干公尺，潮氣不會上升到室內，水也淹不到樓室上。傣家人喜歡在竹樓周圍栽檳榔、香蕉、鳳尾竹等，充滿了詩情畫意。

桃坪羌寨

作為中國最古老的民族之一，羌族人在很多人眼裡還是一個謎。位於四川理縣桃坪鄉的桃坪羌寨，保存了較為完整的羌族建築，被人們稱為羌族文化藝術的「活化石」。

桃坪羌寨是羌族建築的典型代表，始建於清朝中前期。它完整地保存了羌族古老民族的特點，背山面水，坐北朝南，布局嚴密完整。走進桃坪，映入眼簾的便是那些有著上千年歷史的參差交錯、古樸神秘的羌族古民居建築。這些建築全由石頭壘成，高高低低、起起落落。走進桃坪，彷彿走進一個深深淺淺、迂迴曲折的迷魂陣，因此被人們稱為「神秘的東方古堡」。

羌寨民居內房間寬敞、梁柱縱橫，窗戶可防寒防盜；屋內一般有二至三層，上層或中層作為住房，下層設牛羊圈舍或堆放農具，每間房屋房頂四角或一角常常壘有一座「小塔」，供奉一塊卵狀白色石頭，為羌人供奉的白石神；羌寨樓層的布局設置呈現了羌人「人在畜上、神在人上」的傳統理念。

勤勞的羌民用片石、泥土和木頭奇蹟般地建築起高十餘丈的羌碉，與對岸山峰遙遙相望。這些雄偉高大的羌碉是桃坪的標誌性建築，主要用於防禦敵人。羌碉牆體用片石和黃泥砌成，在昏暗的光線中可以看見牆上留有槍孔、劍眼，裡大外小，裡面的人可以射擊。從外面看，座座羌碉如寶劍直插雲霄，有一種很強的視覺衝擊力。另外，羌族先民引山泉修暗溝從寨內房屋底下流過，飲用、消防取水十分方便。在山中的薄霧籠罩下，人們可以看到村中石房頂層壘著一圈圈黃澄澄的玉米，在陽光中猶如一頂頂金色的皇冠戴在石房上。

羌族民居

羌族人的房屋用石塊、泥土等材料建
成，一般為二至三層，高者可達十
丈，座座房屋如同碉堡，堅固無比。

貴州侗寨

建築中的原生部落

貴州的侗寨從選址、整體布局到建築局部都具有其獨特的地域特色，從各個方面呈現了「天人合一」的建築理念。鱗次櫛比的民居沿山、沿谷因勢建築下來，與周圍的青山綠水巧妙地融於一體。

侗族每建一個新的村寨，首先要建造高大雄偉的鼓樓，之後以它為中心，在周圍蓋吊腳樓。舉目遠眺侗寨，鼓樓挺拔聳立，巍峨壯觀，彷彿是侗寨威嚴的統帥，成為侗寨的靈魂建築。

侗寨最典型的建築是吊腳樓，這些吊腳樓層層疊疊地分布在山坡上，彷彿布達拉宮一樣。吊腳樓一般都是三層建築，除了屋頂覆蓋瓦以外，上上下下全部用杉木建造。屋柱由大杉木鑿眼，柱與柱之間用大小不一的杉木斜穿直套連在一起，不用任何鐵釘卻十分堅固。房子四周還有吊樓，樓檐翹角上翻如展翼欲飛。房子四壁用杉木板開槽密鑲，講究的人家裡裡外外都塗上桐油，又乾淨又亮堂。

風雨橋

風雨橋也是侗寨中的主要建築形式之一。它們跨河而建，為進出村寨的人遮風擋雨。這些風雨橋身全用杉木橫穿直套，孔眼相接，結構精密，不用鐵打連結，別具一格。

夏河
拉卜楞寺

金碧輝煌的佛國宮殿

在青康藏高原與黃土高原銜接的深山中，隱藏著藏傳佛教格魯派六大寺院之一的拉卜楞寺。這一帶山巒起伏，河流穿越切割，形成起伏的溝壑原岈。極目望去，拉卜楞寺猶如一座輝煌的宮殿在群山腳下鋪展開來，佛國淨土的莊嚴肅穆與周圍山巒的靜謐蒼涼相得益彰，成為信徒們響往的聖地。

拉卜楞為藏語「拉章」的轉音，意為佛宮所在的地方。寺廟始建於清康熙四十八年（一七〇九年），有十八座金碧輝煌的佛殿，萬餘間僧舍，崇樓廣宇，鱗次櫛比，金瓦紅牆，氣勢非凡。

拉卜楞寺沒有山門和圍牆，由幾十座宮殿組合而成了恢宏的建築群。寺院中心，也是它最大的殿堂叫大經堂，是進行主要佛事活動的場所，也是寺院聞思學院所在地。寺院中有聞思、醫藥、時輪、吉金剛、上續部和下續部六大學院。大經堂周圍，依坡分布著大金瓦寺、宗喀巴大殿、藏經殿、講經閣、度母殿、喇嘛塔等建築，布局自由，錯落有致。寺院最南面，大夏河岸邊，一座金光閃耀的高大寶塔——貢唐寶塔，成為整組建築的華彩樂章。

大經堂因其規模盛大而得名，進深十一間，寬十五間，由一百四十根巨柱支撐，可容納三千僧眾誦經，經堂陳設、裝飾富麗豪華，四壁繪有各類佛畫並嵌以佛龕書架，柱上懸掛著精美唐卡和幢幡寶蓋，頂幕綴以蟒龍緞。大金瓦寺（即彌勒佛殿）是全寺佛殿建築的典範，帶有濃郁的尼泊爾建築特色，內有高達十公尺左右的鎏金彌勒大像。

拉卜楞寺整個建築群有石木和土木兩種牆體結構。所有經堂和佛殿的牆體由青色石英岩砌成，色調素潔，質樸大方，故有「拉卜楞寺外不見木，內不見石」之說。殿頂的四周都有邊麻草紮砌而成的棕紅色矮牆，既減輕房屋載重量，又顯得高大美觀，莊嚴隆重。

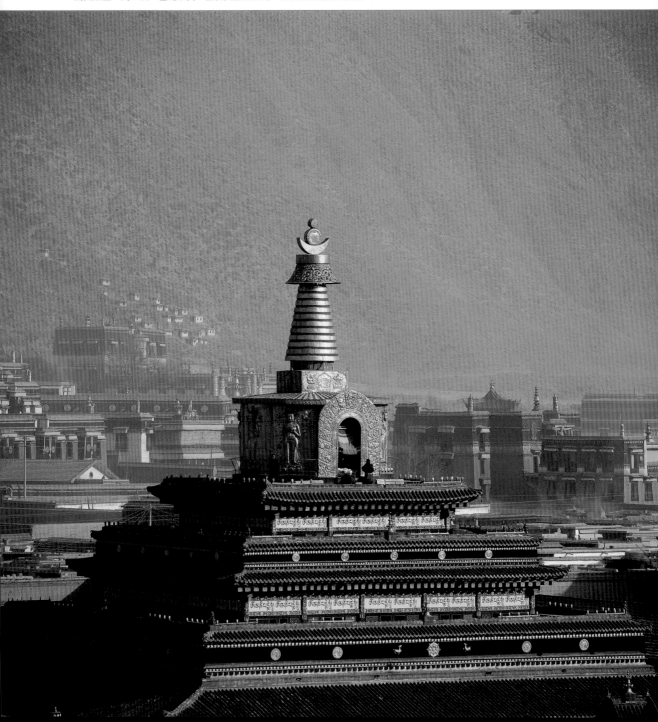

拉卜楞寺菩提塔

銅質鎦金，高三層，甚為珍貴，位於貢堂倉院內，所以又稱為貢堂寶塔。

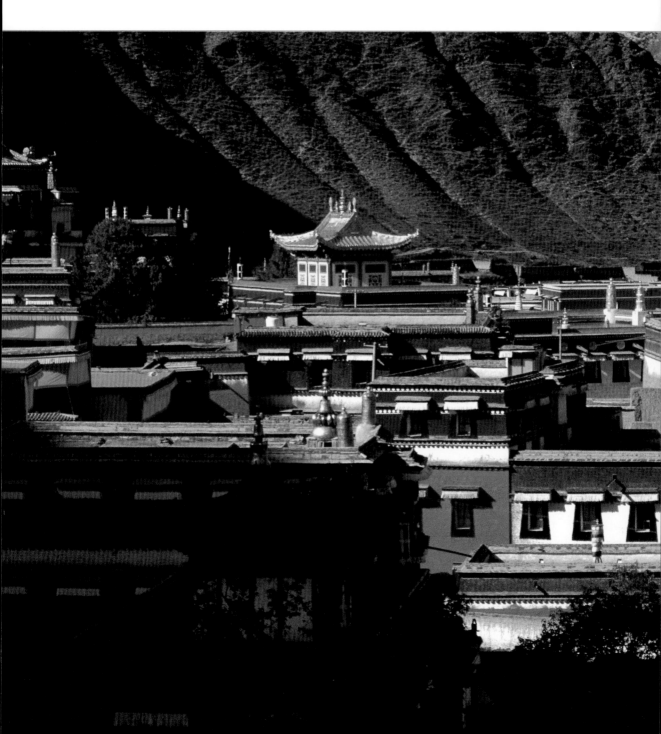

另外，拉卜楞寺的酥油花也具有很高的藝術水平和獨特風格，取材豐富，絢麗多彩。這些酥油花有花紅葉綠的百花異草，千姿百態的珍禽異獸，景色壯麗的山水圖畫，小巧玲瓏的亭臺樓閣，栩栩如生的人物肖像，還有許多取材於歷史故事和神話傳說等，每件作品都色彩鮮麗，棱角分明，比例勻稱，形象逼真，是不可多得的藝術品。

在拉卜楞寺週邊有一圈轉經筒，遠望而去，轉經筒似一個大型圍牆，將寺廟與外界分開。轉經筒有二千多個，如果轉遍每個轉經筒需一個多小時。

五當召

敖包山下的白蓮花

「巴」達嘎爾廟」在藏語中意為「白蓮花」，又名五當召。五當召創建於清康熙年間（一六六二年～一七二二年），於乾隆、嘉慶、光緒年間多次維修、擴建，遂成今日規模龐大的佛教寺廟群。

五當召的座座殿堂、層層樓閣隨山勢逐漸增高，布局諧調，錯落有致。所有建築均為梯形樓式結構，上窄下闊，平頂小窗，屋檐部分有一條土紅色邊嘛裝飾。在宮殿外牆表面有一層厚達數公分的石灰層，堅固潔白，別具一格。各殿頂正中四隅飾有法輪、金鹿、寶幢等，遠遠看去，殿堂潔白如雪，樓頂金光奪目，十分壯觀。

寺廟主體建築群由八大經堂（現存六座）、三處活佛府、一幢塔陵、九十四棟喇嘛住宿土樓組成。其中最大的殿宇叫做蘇古沁獨宮，位於山坡正中整個召廟最前列。蘇古沁獨宮西側是卻伊拉獨宮，此殿為專門研究佛教經典和哲學理論的宗教哲學學部，遠方喇嘛來此學習者甚多。

據統計，五當召內有金、銀、銅、木、泥各種質料鑄成的佛像一千五百多尊，寺內現存的大量壁畫，精細逼真地描繪了歷史人物、風俗、神話及山水花鳥，是研究少數民族歷史文化的寶貴資料。

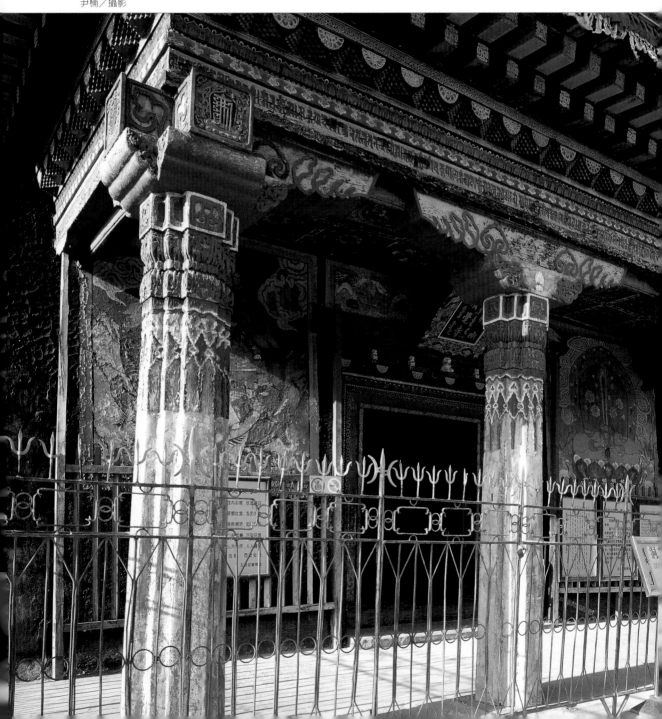

洞闊爾殿

洞闊爾殿是五當昭的中心和靈魂所在。它是五
當昭最早建築的殿宇,位於建築群的中心。
尹楠／攝影

承德外八廟

博衆家之彩的寺廟群

承德外八廟位於河北承德避暑山莊北部、東部平川和臺地上，猶如眾星捧月般地拱衛在山莊周圍。

金碧輝煌的承德外八廟，氣勢恢宏，總占地面積約四十三萬平方公尺，總建築面積達六萬多平方公尺。承德外八廟，建築風格各異，但主要分爲漢式寺廟、藏式寺廟和漢藏結合式寺廟三種。每座廟宇都有一座造型宏偉而獨特的主體建築，有主有次，節奏鮮明，相得益彰。

漢式寺廟是以漢族傳統宮殿、府邸建築格局爲主的寺廟建築，包括博仁寺、博善寺、殊像寺、羅漢堂和廣緣寺。其中的博仁寺建於康熙五十二年（一七一三年），布局和建築形式均採取漢族寺廟建築風格，平面呈長方形，布局嚴謹，四進院落，庭院方整，四周護牆環繞，自南而北依次是山門、天王殿、慈雲普陰殿（正殿）、寶相長新殿（後殿）；兩旁分列著幢竿、石碑、配殿和鐘鼓樓。

外八廟的廟宇大多受到藏式寺廟不同程度的影響，其中須彌福壽之廟、普陀宗乘之廟和廣安寺三廟在主體上屬於藏式風格。其中的普陀宗乘之廟，俗稱小布達拉宮，位於避暑山莊正北，須彌福壽之廟的西側，占地二十二萬平方公尺，是外八廟中規模最大的一座寺廟。廟仿西藏布達拉宮形制而建，大量平頂碉樓式白臺隨山勢呈縱深自由布局，沒有明顯的中軸線，大致爲三部。前部有山門，門前有石獅一對，其後爲碑亭，碑亭有石碑三通。碑亭後爲五塔門，門前有石象一對。五塔門上

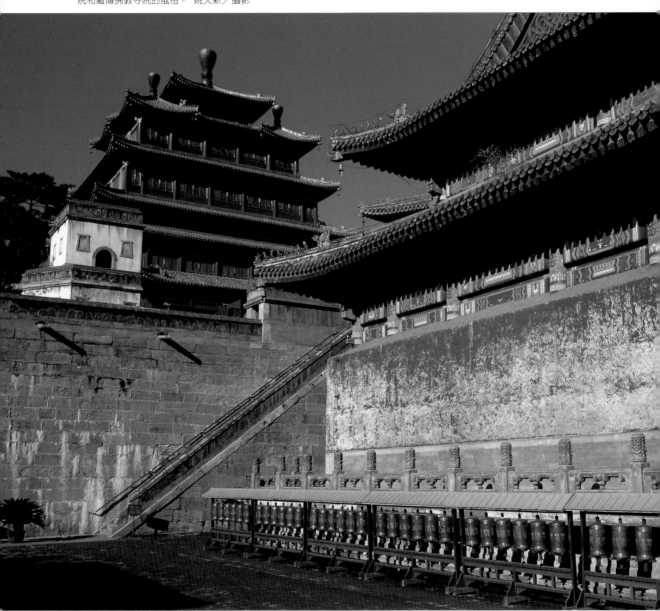

普寧寺

普寧寺是外八廟中最為完整、壯觀的寺廟建築群,風格獨特,吸收並融合了漢地佛教寺院和藏傳佛教寺院的風格。 姚天新／攝影

的五塔統稱喇嘛塔，每塔均由塔基、塔身、塔剎三部分組成。廟主體大紅臺通高四十三公尺，建築在片麻岩石基上。分上下兩部分，下有巨大白臺爲基座，用花崗岩條石砌築。寺廟整體建築氣勢雄偉，十分壯觀。

漢藏結合式寺廟在外八廟寺廟建築中具有最鮮明而突出的特色。普寧寺、普佑寺、安遠廟、普樂寺等四座寺廟則是這種漢藏結合式建築的代表。這些寺廟一般採取前部爲漢式建築形制，後部爲藏式建築形制。

承德外八廟實現了中國古代南北造園和建築藝術的融合，囊括了亭、臺、閣、寺等中國古代大部分建築形式。它繼承、發展並創造性地運用各種建築技藝，展示了中國古代木架結構與磚石結構建築的高超技藝，相容滿、漢、蒙、藏、回多民族建築藝術的精華，氣勢磅礴，多彩多姿，極具皇家風範。

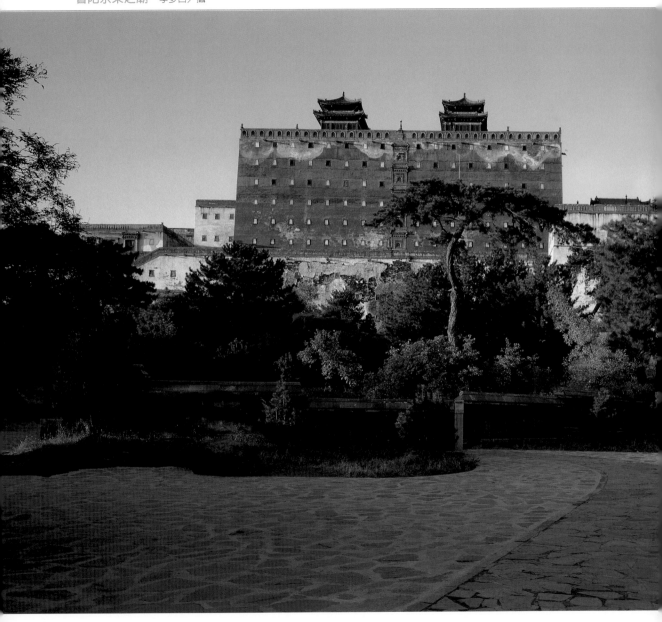

普陀宗乘之廟　李少白／攝

雍和宮

藏傳佛教寶珠

雍和宮位於北京市區東北角，是中國保存最完整、規模最大的喇嘛教寺廟，也是聞名中外的藏傳佛教寺廟。雍和宮始建於一六九四年，初為雍親王府，一七二五年改為行宮。主要建築也由綠琉璃瓦改為黃琉璃瓦，並在乾隆九年（一七四四年）將雍和宮正式改為喇嘛廟。其建築風格也發生了變化，某些建築部分吸收了藏式建築的風格特點，形成一座融漢、滿、蒙、藏建築特色於一體的喇嘛教寺院。

雍和宮南北長近四百公尺，整個建築布局前半部疏朗開闊，後半部密集起伏，院落從南向北漸次縮小，而殿宇則依次升高，形成「正殿高大而重院深藏」的格局，巍峨壯觀。寺廟分為東、中、西三路，中路從南到北主要有七進院落、五層殿堂，依次為天王殿、雍和宮大殿、永佑殿、法輪殿、萬福閣等五進大殿，其中以法輪殿和萬福閣最為輝煌。法輪殿為喇嘛們做佛事和誦經的地方。該殿建築形式極具特色，正面和背面各突出五間，正中橫向擴展各兩間，平面呈「十」字形。萬福閣為黃瓦歇山頂式三層樓閣，是雍和宮最後一正殿，也是全座廟宇中最大、最高的一座殿堂。

雍和宮，這顆藏傳佛教的寶珠，集皇室珍品、高僧遺物、漢藏瑰寶、文物精品於一堂，有著深厚的政治歷史、宗教文化積澱。這裡的殿宇之壯觀、聖境之莊嚴、佛像之精美，處處顯示出藏傳佛教的神秘魅力和文化的博大精深。

萬福閣

萬福閣是雍和宮最宏偉的一座殿堂，中間主樓三層，左邊為延
綏閣，右邊為永康閣，均為二層。　姚天新／攝影

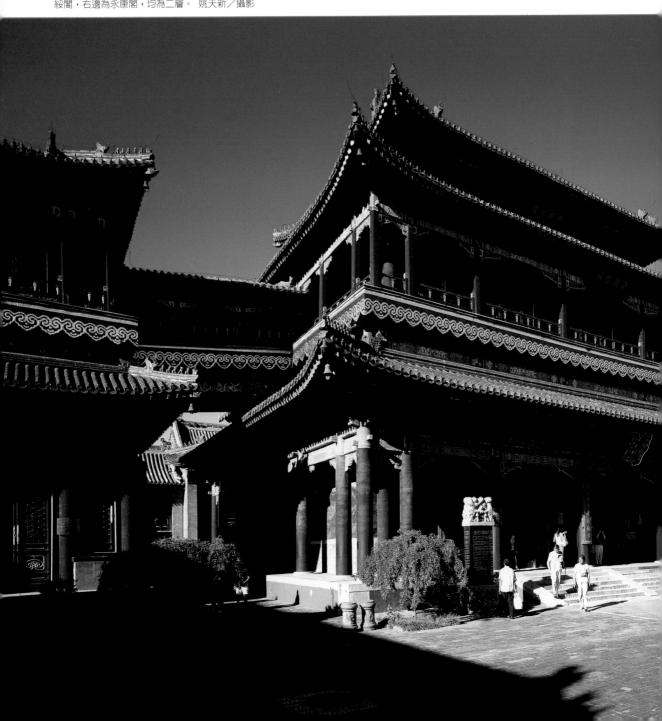

峨嵋山華藏寺

祥雲深處閃佛光

峨嵋高，高插天，百二十里煙雲連。

盤空鳥道千萬折，奇峰朵朵開青蓮。

作為中國的四大佛教名山之一，這裡四季晨鐘暮鼓，香煙彌漫，佛音繚繞。就在這與天比高，萬籟俱寂的山頂上，一代一代的人們修建了各種各樣的佛教建築。最早的建築傳為東漢時的普光殿，後改為華藏寺。

金頂華藏寺依山勢而建，中軸線上由低到高分布著三重殿堂，三大主殿和周圍的配殿、長廊均裝金繪彩，富麗堂皇，是一組典型的佛教建築群。華藏寺第一殿為彌勒殿，內供銅鑄彌勒佛像，殿後中間有韋陀銅像一尊，殿左右為客堂；第二殿為大雄殿，兩殿之間有寬闊的天井，兩廂為祖堂、方丈室、廂房；第三殿為普賢殿，也就是通常說的金殿，殿高十五公尺，二重簷下有集唐代書法家柳公權書「金頂」橫匾，殿內供銅鑄普賢騎象一尊。

金頂金殿為明萬曆年間（一五七三年～一六一九年）妙峰禪師創建的銅殿，據相關資料記載，金殿瓦柱門窗四壁全為滲了金的青銅鑄造，工藝精湛，令人歎為觀止。當朝陽照射山頂時，金殿迎著陽光閃爍，耀眼奪目，十分壯觀，故人們稱之為「金頂」。殿前有月臺，旁有現代名人撰書碑刻六通，兩側有迴廊和通連大雄殿的廊梯。

華藏寺三殿均在中軸線上，逐級上升，遊人步入其中，登上金殿，有漸入天國之感。那些覆蓋在殿頂的金黃色和鐵灰色琉璃瓦，那些環繞在殿內的紅牆朱柱，那此無處不在的雕花彩繪在陽光的照射之下，顯得金碧輝煌，如同天上宮殿。

華藏寺

華藏寺依山勢而建，寺內供奉著彌勒佛銅
像。白雪覆蓋下的華藏寺少了幾分宏偉，
卻憑添了幾分恬靜。

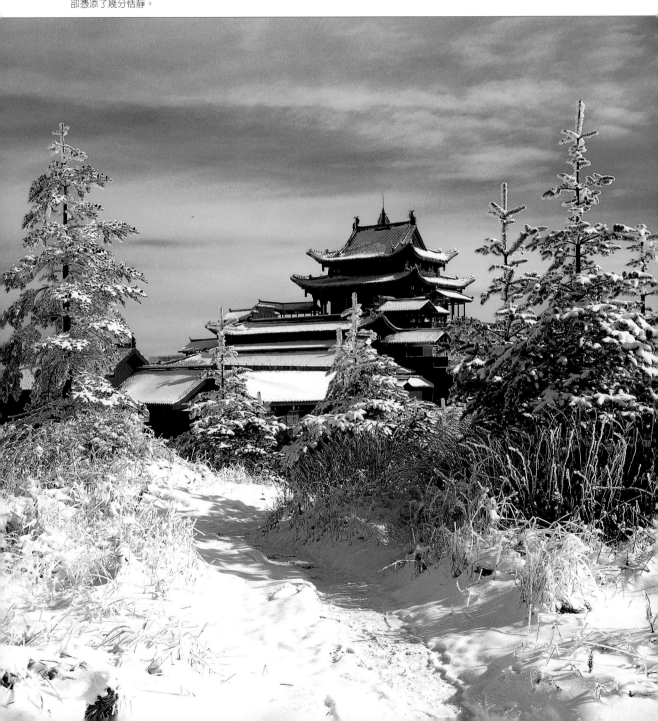

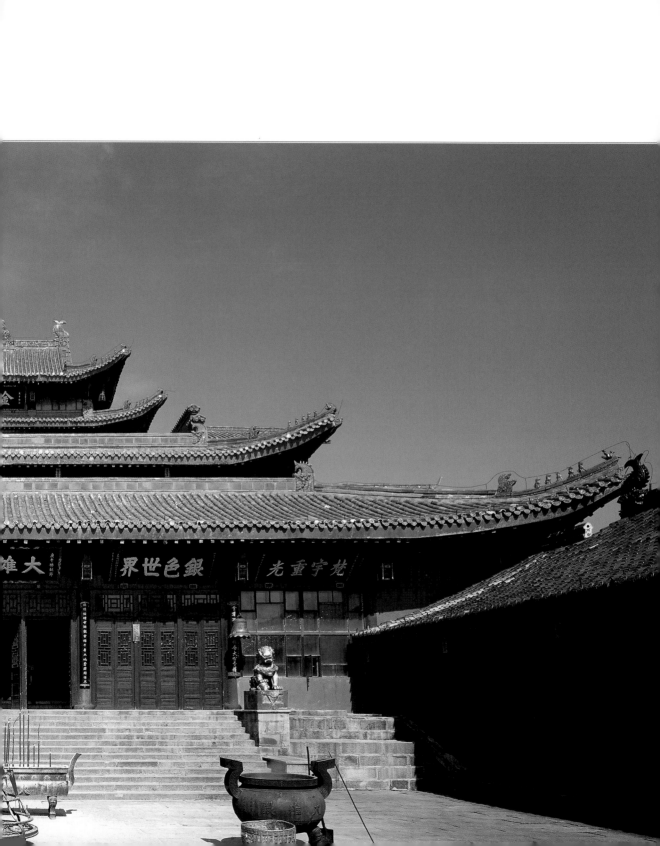

金頂 尹楠／攝影

景眞八角亭

八角亭，傣語稱為「窩蘇」，是高級僧侶講經、懺悔、開會議事以及晉升佛爺的地方。

湖光山色映古亭

景眞八角亭始建於傣曆一○六三年（一七○一年，清康熙四十年），是景眞勐級（西雙版納傣族歷史上的行政級別）總佛寺內的一個重要建築。在古代，它是個議事亭，在傣曆每月十五日和三十日這兩天，景眞地區的佛爺集中於亭內，聽高僧授經和商定宗教重大活動。現今，它依然是東南亞一帶佛教信徒們心中的聖地。

三百多年來，八角亭雖然歷經滄桑，卻依然保存完好。

八角亭造型玲瓏華麗，別具一格。抬頭仰望，這座高二十餘公尺的亭子呈八角形，底部直徑十公尺左右，僅亭基就有五公尺高。磚木結構的亭身上有三十一面，三十二個角，自下而上，逐層收縮，重疊而上。在屋面上覆蓋著魚鱗般的琉璃瓦，屋脊安置著傣族藝人精心製作的陶質卷草花卉、寶塔，八個角的角頂還飾有金鳥、鳳凰等陶塑，邊沿掛有銅鈴，美觀大方。這些彩色的面和角組合在一起，使亭子看起來像一把燃燒著的彩色火炬，造型奇特怪異，具有異族情調。

八角亭建成之後的三百多年裡，歷經蒼桑，然而卻始終完好地屹立在中國南疆的邊陲。如今，八角亭邊的菩提樹鬱鬱蔥蔥，幾人不能合圍，微風吹來，綠葉婆娑，彷彿是對古亭上陣陣鈴聲的回應。

蘇公塔

吐魯番蘇公塔，位於吐魯番市東郊二公里處葡萄鄉木納格村的臺地上，是一座造型新穎別致的伊斯蘭教古塔。

蘇公塔高四十四公尺，爲類圓柱形塔，造型別致，莊嚴古樸。塔基徑長十公尺，塔體自下逐漸向上收攏，愈上愈加緊縮，上有渾圓拱頂，頂上有塔刹。塔體以灰色條磚搭建，輪廓明晰，沒有過多修飾，外層用平滑細膩、不含任何雜質的黃土塗染，有一種簡單而純潔的氣息。

塔身上最具特色的地方是用方磚砌出的凹凸不平的幾何圖案，包括菱格紋、山紋、水波紋、變體四瓣花紋等，共有十五種之多，均爲維吾爾族的傳統紋樣，風格獨特而又美觀大方、富有韻律感，爲簡潔流暢的塔身增添了幾分靈動和神秘。塔內中心爲一立柱，七十二級的螺旋梯盤柱而上，隨塔身逐漸內收，直通塔頂。

蘇公塔合理的建築結構設計保證它得以在荒漠戈壁的惡劣環境中屹立二百多年，僅在二十世紀蘇公塔就經歷過十二級大風和五次六級以上地震的考驗，卻仍舊巋然屹立。

蘇公塔

蘇公塔是新疆現存最大的古塔，造型別具一格，莊嚴、古樸。 尹楠／攝影

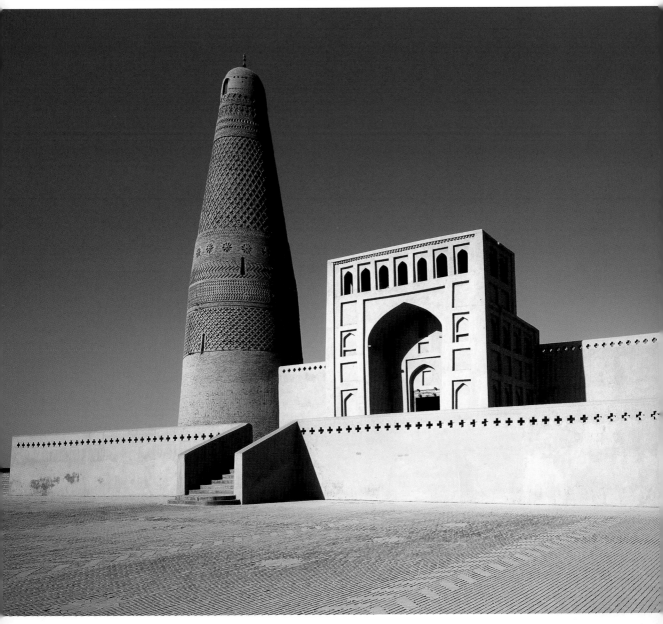

盧溝橋

曉月曾經待人來

盧溝橋

盧溝橋是北京地區現存最大的一座石拱橋，橋上共有石獅四百八十五隻，型態各異。盧溝橋整體建築宏偉，工藝高超，為中國古橋中的佼佼者。
姚天新／攝影

盧溝橋位於北京西南郊永定河上，始建於金大定二十九年（一一八九年），距今已有八百多年的歷史。它是北京地區現存最古老的一座連拱石橋，橋全長二百六十六點五公尺，面寬九點三公尺，橋身均用巨大的白石砌成。盧溝橋的橋墩砌築非常科學，墩座呈船形，迎水面砌有鐵鑄三角分水尖，俗稱斬龍（凌）劍，以抵禦春冰與洪水，保護橋梁。

橋上的石雕也是中國建築史上的一絕，民間自古就有「盧溝橋的獅子數不清」的說法。在橋的兩側各設雕欄及望柱一百四十根，柱頂雕有蹲伏狀的大獅及形態各異的小獅。古人曾說盧溝橋左右石欄上的獅子「凡一百狀，數之輒隱」。指的就是這些小獅或藏或露，變化萬千，難以計算。現在經考古人員反復測算，測得共有大小石獅四百八十五隻。

除了獅子，盧溝橋東頭雁翅橋西北側，還有碑亭一座，碑正面為乾隆書「盧溝曉月」四字。「盧溝曉月」是燕京八景之一，每到十五月圓之夜，在這裡賞月是一種難得的享受。橋下是滔滔有聲的永定河水，在月光的映照下，波光粼粼；漢白玉製成的盧溝橋面反射出清冷的月光，如瓊樓玉宇、人間仙境般超然世外。那些大大小小的石獅子在月光下形態模糊，更顯得憨態可掬，如同天上降下的神獸。

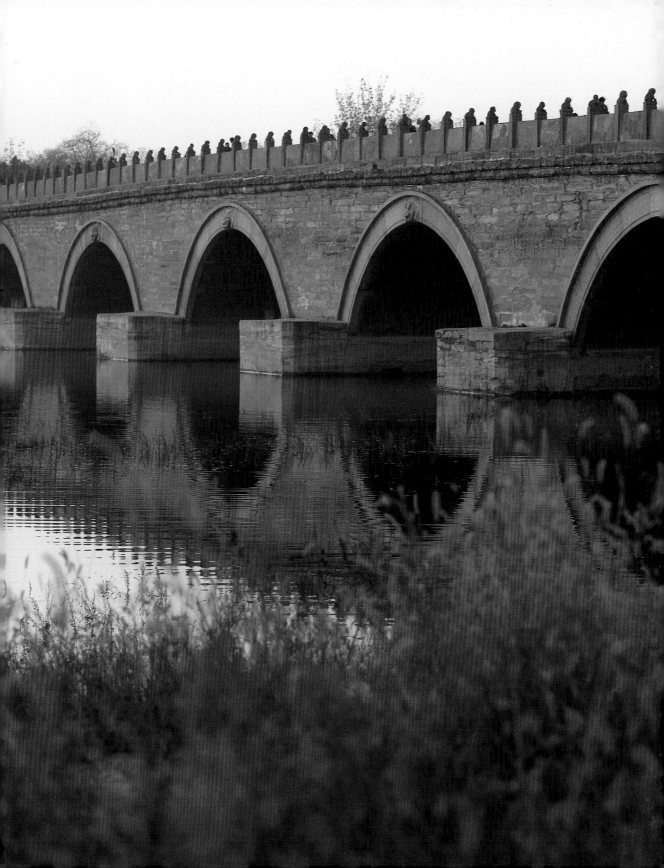

松贊林寺

林木深幽現清泉，天降金鶩戲其間

松贊林寺是雲南規模最大的藏傳佛教寺院，也是康區有名的大寺院之一。寺於一六七九年興建，一六八一年竣工。爲該寺選址時，達賴喇嘛占卜得到神示：「林木深幽現清泉，天降金鶩戲其間」。現在的松贊林寺內有清泉淙淙，春夏不溢，秋冬不涸。整個寺廟占地五百畝，築有堅固、厚實的城垣。與藏傳佛教建築樣式相同，扎倉、吉康兩座主殿高高矗立在中央，八大康參、僧舍等建築簇擁拱衛，高低錯落，層層遞進，立體輪廓分明，充分襯托出了主體建築的高大雄偉。

松贊林寺規模龐大，站在寺廟的門前，人們幾乎看不到寺廟背倚的小山。寺院最上面是輝煌的主殿——金色的屋頂，覆鉢式的經塔。中間是一條由數不清的石條砌成的階梯式道路。石路兩邊是構成松贊林寺的其他大大小小的寺廟，所有廟宇的牆壁均以顏料塗抹，無論青、黃都散發著自然的光亮，與高原的主色調——藍與黃和諧地結合在一起。

穿過寺院描金彩繪的大門，拾級而上，便到了肅穆而神秘的大殿。空氣中瀰漫著藏香燭和酥油的氣味，朝拜者手中的轉經筒轉著飄渺的聲響。在酥油燈的閃閃燦爍中，凝視著造型類似印度阿旃陀風格的壁畫和酥油花，宛如夜行人走進了覆蓋著雲翳和蔚霞的歷史長廊。主殿上層鍍金銅瓦，殿宇屋角鴟吻飛檐，又具漢式寺廟建築風格，下層大殿有一百零八根柱楹，代表佛家吉祥數。大殿可容一千六百人趺座念經。每逢法會，整座寺院又會被裝扮一新，鼓角聲聲，長號齊鳴，場面非常壯觀。左右牆壁爲藏經「萬卷櫥」，正殿前座供奉有五世達賴銅像，其後排列著名高僧的遺體靈塔。大殿四周迴廊雕飾精美、流光溢彩、琳琅滿目，均爲鏤空木雕，圖案有佛家八寶、四季花鳥等，其刀法之精巧、色彩之絢麗，令人歎爲觀止。

正殿大門

無論是門柱還是門檻，均精雕細琢，人物花鳥栩栩如生。　尹楠／攝影

松贊林寺全景

松贊林寺依山而建，坐北朝南，為五層藏式碉樓建築，氣勢恢宏。

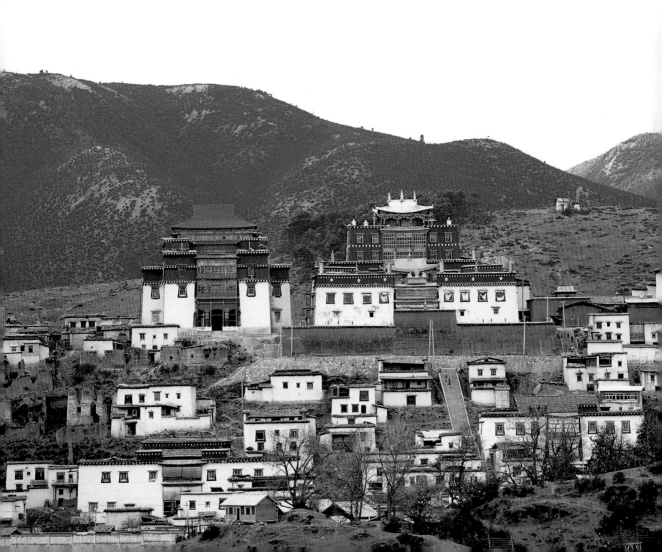

圓明園

焦土灼痛的記憶

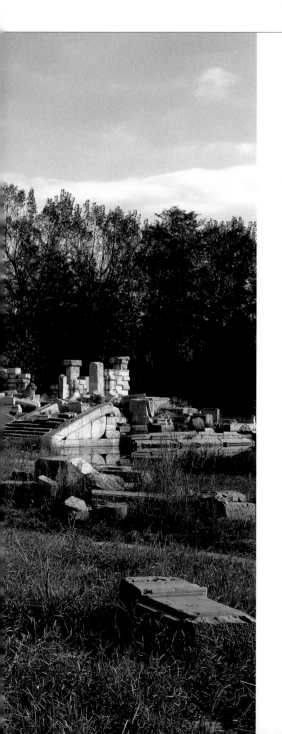

圓明園是中國古典園林之冠，時人稱其曰「天上人間諸景皆備」，園內處處盛景、步移景異。在這座「萬園之園」中，有仙人居住的「方壺勝境」、取材於道教經典的「蕊珠宮」、來自佛教的印度古城「舍衛城」和中國珞迦山的「珞迦盛境」、哲人清流素喜的「光風霽月」、田園風光的「多稼如雲」，有縮小摹寫的杭州西湖的「平湖秋月」、「淡泊寧靜」、「蘇堤春曉」、「孤山放鶴亭」、「天臺石橋」、「雲夢澤」，詩人王維的「輞川別業」、畫家倪雲林的山莊也在此落戶，還有寫照的「安瀾園」、「會稽蘭亭」、「揚州水竹居」、蘇州的「獅子林」、海寧詩情畫意的「蓬萊瑤臺」、「武陵春色」，甚至還有廬山的瀑布以及象徵蘇州熱鬧街市的「買賣街」，又有西方建築風格的「西洋樓」，這些精心設計的建築和景觀，和諧共美於一園。在園中漫步，精緻的石雕、銅塑小品、各種奇花名木、珍禽異獸隨處入眼，發出「誰道江南風景佳，移天縮地入君懷」的讚歎也就是自然而然的了。

然而，這座集合了中國園林藝術精華的、當時世界上規模最宏偉、建築最富麗的園林，這座集聚了難以數計的古玩文物、金銀財寶、人類歷史上收藏最豐富的藝術博物館，在一百四十多年前遭遇了一場令人類蒙羞的浩劫。

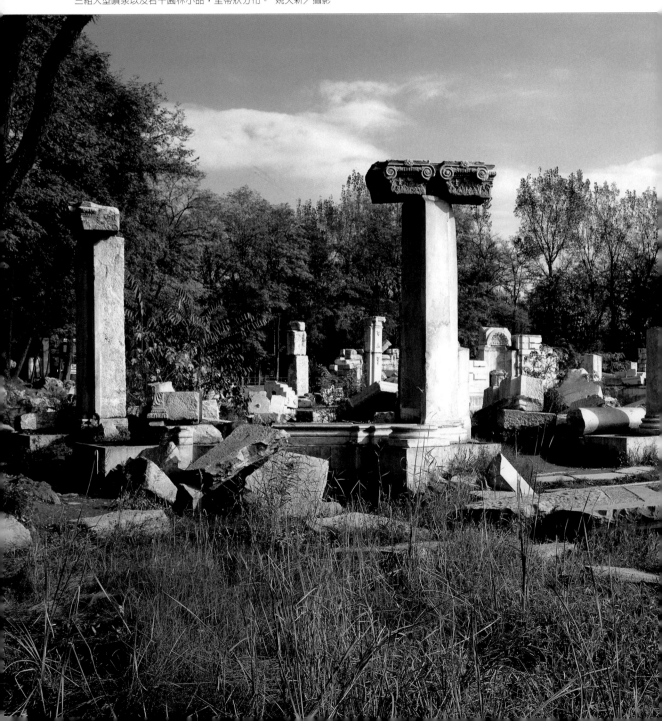

西洋樓遺跡

西洋樓位於長春園北界，是中國首次仿建的一座歐式園林。包括六棟洋樓、
三組大型噴泉以及若干園林小品，呈帶狀分布。　姚天新／攝影

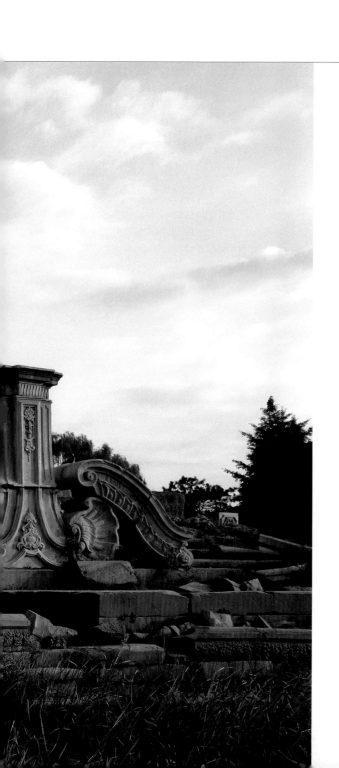

一八六○年十月，佔領北京的英法聯軍，對圓明園進行了毀滅性的劫掠，能搬走的金銀珠寶、絲綢、文物、藝術品就搬走，不能搬走的瓷器、琺瑯瓶就砸碎。在擄掠一空後，十月十八日，幾千名英國軍人一起出動，在圓明園四處放火，黑煙蔽日，煙雲瀰漫北京上空，向東南飄流百餘里，大火連燒三晝夜不熄。由於當時北京城內秩序混亂，清八旗兵丁和一些地痞們在外國人洗劫之後，又將園中殘留的樓堂殿宇拆卸一空，園中的石料磚瓦被掠走拍賣，甚至木料、樹木也被燒炭售賣。玉樹瓊花、雕梁畫棟的萬園之園化作一片焦土。

如今，這一片焦土上雜草叢生，帶有煙跡的石塊散落於荒草枯枝間，西洋樓、大水法的殘跡默默無語。而只要人類還有能力思與想，那麼，凝視這片焦土，就會在視線觸碰到它時被灼痛心靈。

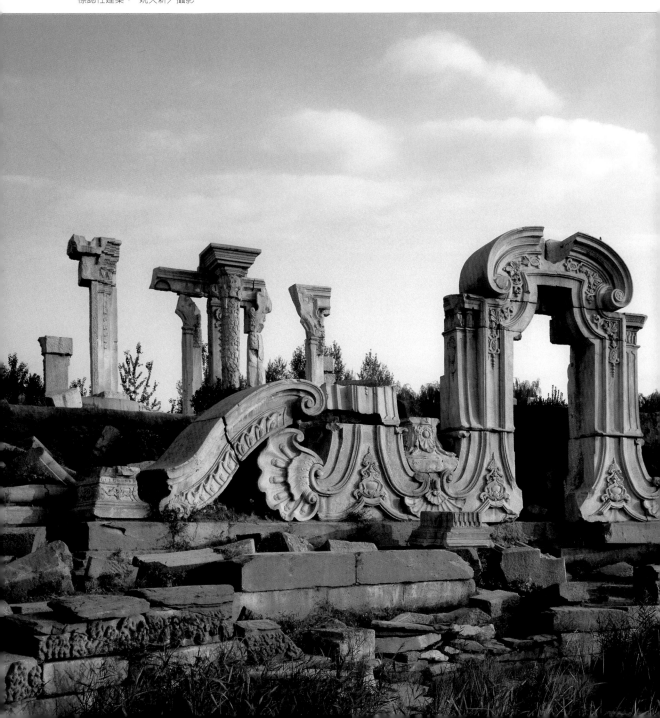

大水法遠瀛觀遺址

大水法遠瀛觀遺址位於長春園南北主軸線與西洋樓東西軸線交
會處，是圓明園中最為壯觀的歐式建築，也是圓明園遺址上的
標誌性建築。　姚天新／攝影

頤和園

中國園林史上的里程碑

風景如畫的頤和園，原名清漪園，面積二百九十萬平方公尺，主要由萬壽山和昆明湖組成。從空中俯望，她就像一顆璀璨奪目的明珠鑲嵌在北京西北郊的青山綠水之中。若翻閱和回顧她的歷史，可上溯到三千五百年前，大自然的鬼斧神工早就已為這片古老的土地塑造出最迷人的山水框架。遼金時期，綺麗自然的山水之間開始出現了以寺廟、別墅、皇家行宮等景點建築為主的園林雛形。此後經過元、明、清三代的修建，頤和園逐漸形成了完善的園林建築體系。

今天，當我們徜徉於頤和園這座古老的皇家園林時，目不暇接的景色彷彿讓人置身於詩畫般的境界。坐在知春亭中，透過疏密的柳簾四望：碧綠的昆明湖水遠接橫互綿延的西山，蔥翠的萬壽山巒掩映著溢彩流光的樓殿；翠堤一線連綴著六橋倩影，呼應著搖弋在水面的畫船……這眼前的景象，若能隨心所欲地採擷，哪一處不是天然圖畫？

昆明湖水的氣韻風度，用四時之筆很難盡述；而萬壽山上的富麗堂皇，更有萬種風情待與人說：那一條條曲折的幽徑、一棵棵參天的古松；一處處畫意無窮的峰石、一座座典雅別致的庭院。山窮水複時，忽現勾心鬥角的樓殿；柳暗花明間，閃爍雕梁畫棟的廊臺……它們講述著各自的來歷，用無聲的語言；它們展示著深厚的文化，用有趣的內涵。

若追本窮源，頤和園內的一磚一瓦、一樹一石，都是中華先民智慧與精神的表現。如萬壽山上的佛香高閣，繼承的是杭州錢塘江畔六和塔的衣缽；就連金碧輝煌的排雲殿建築群，雖浣去了舊時的塵埃，披掛了為慈禧太后祝壽的燈彩，但依然未洗淨南國寺院風韻的鉛華。再如諧趣園、轉輪藏、買賣街等模仿江南名勝的建築，建於後山的四大部洲宗教建在學習原作精神的同時，也沒有盡脫似曾相識的窠臼。

玉瀾堂內景

玉瀾堂在乾隆時期（一七三六年～一七九五年）又稱辦事殿，
乾隆皇帝遊園時，臨時在此辦理緊急的公務。一八九八年戊戌
變法失敗後，玉瀾堂成了慈禧太后囚禁光緒皇帝的監牢。玉瀾
堂正中放著光緒皇帝的紫壇寶座。　姚天新／攝影

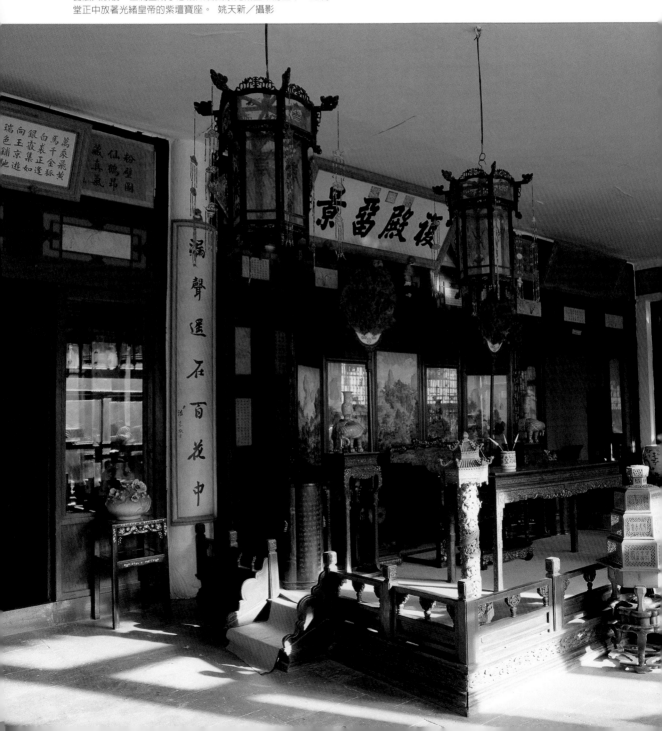

花承閣太湖石水須彌座細部雕飾

在頤和園，中國傳統建築的各種技法均被發揮得淋漓盡致，每一處細節都呈現著建造者的匠心獨造。 姚天新／攝影

築群，一變江南婉約清秀的面孔，用西藏寺廟風格的碉樓、大廟，理所當然地成為後山建築的主宰。至於那湖岸邊的石造樓船、栩栩如生的鎮水銅牛、湖水中鼎足而立的三島瓊閣，也被舞文弄墨的乾隆皇帝賦予了更加個性鮮明的文化色彩。還有那些曾被乾隆皇帝用移天縮地的手筆點綴在湖山之間的亭、橋、軒、榭、堂、館、園、齋，以及附庸其上的匾額、楹聯，布置其間的文物珍寶、書畫題刻等，它們都在用各自的文脈，傳承著中華民族五千年歷史的文明。

頤和園是中國傳統造園思想與實踐的終結者，涉及到建築、園林、文學、藝術、哲學、人物、政治、宗教、文物等諸多文化領域，真可謂包羅萬象、博大精深。在世界文化遺產的名錄上，以頤和園為代表的中國皇家園林被公認是世界幾大文明之一的有力象徵；成為中國園林發展史上一座不可逾越的里程碑。

古往今來，頤和園以其「雖由人作，宛自天開」的藝術魅力，傾倒了無數中外遊客，被人們讚譽為「人間天堂」。

德和園大戲樓

大戲樓高二十一公尺，一層戲臺面闊三間，總
寬十七公尺，進深三間，總深十六公尺。大戲
臺一樓臺板下面有一口深約十公尺的水井，可
以產生共鳴的音響效果。 姚天新／攝影

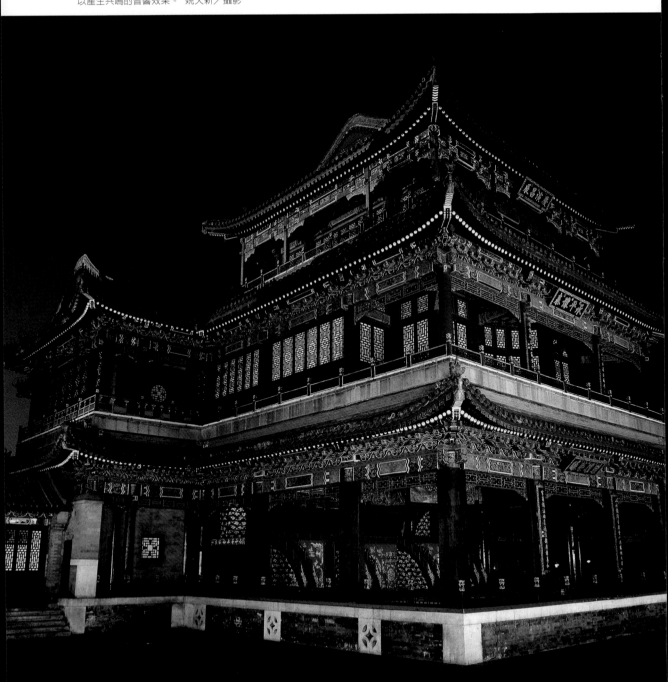

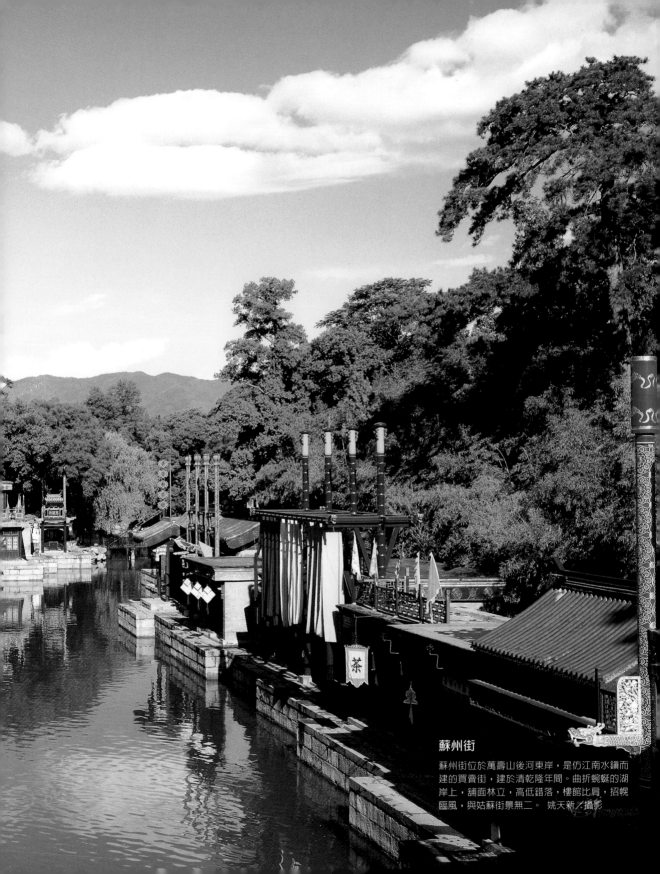

蘇州街

蘇州街位於萬壽山後河東岸，是仿江南水鎮而
建的買賣街，建於清乾隆年間。曲折蜿蜒的湖
岸上，舖面林立，高低錯落，樓館比肩，招幌
臨風，與姑蘇街景無二。　姚天新／攝影

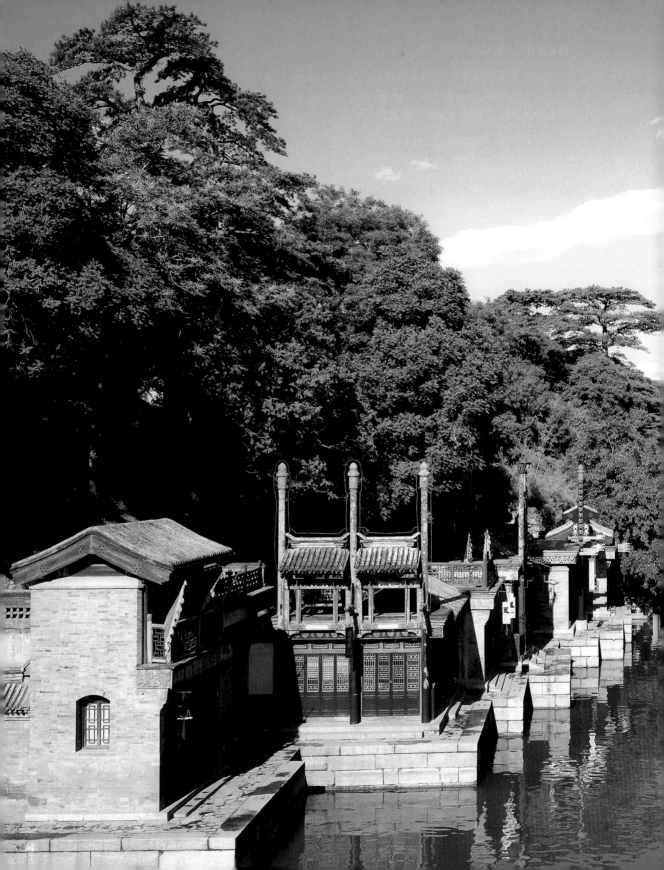

國家圖書館出版品預行編目資料

一生不可錯過的77個中國建築／羅哲文 主編.
—— 初版.——臺中市 ：好讀, 2005[民94]
面： 公分，——（視樂園；05）

ISBN 957-455-926-2（平裝）

922 94017148

視樂園 05

一生不可錯過的 77 個中國建築

主　　編／羅哲文
總 編 輯／鄧茵茵
文字編輯／游雅筑
美術編輯／歐米創意設計
發 行 所／好讀出版有限公司
臺中市 407 西屯區何厝里 19 鄰大有街 13 號
TEL:04-23157795　FAX:04-23144188
http://howdo.morningstar.com.tw
e-mail:howdo@morningstar.com.tw
法律顧問／甘龍強律師
印製／知文企業（股）公司　TEL:04-23581803
初版／西元 2005 年 10 月 15 日

總經銷／知己圖書股份有限公司
http://www.morningstar.com.tw
e-mail:service@morningstar.com.tw
郵政劃撥：15060393
臺北公司：臺北市 106 羅斯福路二段 95 號 4 樓之 3
TEL:02-23672044　FAX:02-23635741
臺中公司：臺中市 407 工業區 30 路 1 號
TEL:04-23595819　FAX:04-23597123

定價：399 元

圖片提供：

Imaginechina
深圳超景圖片有限公司

日知图书　http://www.rzbook.com

本著作繁體版版權由北京日知經遠圖書有限公司授權
獨家出版發行

更方便的購書方式：

1.網站： http://www.morningstar.com.tw
2.郵政劃撥　帳號： 15060393　戶名：知己圖書股份有限公司
　請於通信欄中註明欲購買之書名及數量
3.電話訂購：如爲大量團購可直接撥客服專線洽詢
　　◎如需詳細書目可上網查詢或來電索取
　　◎客服專線： 04-23595819-232　傳眞： 04-23597123
　　◎客戶信箱： service@morningstar.com.tw